王光祈編

西洋音樂史綱要

中華書局印行

# 提綱挈領

本書內容，係以歷代西洋音樂『作品結構』進化為主旁及樂器樂制字譜，線譜各種沿革因「作品結構」一事，在西洋音樂史中最關重要但亦最為複雜最不易解故也.至於書中所舉作家，亦僅以有關一代樂式變遷或一代樂風盛衰者為限其餘次要人物則一概不錄又各位作家生平亦因本書篇幅所限之故，只得從略讀者如欲詳知其為人請一查各國所出音樂辭典便可一目瞭然.本來，談談各大作家生平講講各種音樂主義在著者固可『奮筆直書不加思索』；在閱者亦可『一氣讀完不費腦力.』但如此輕而易舉之事實非國內讀者所希望於我亦非我所希望於國內讀者！我們無論研究任何學問均應以九牛二虎之力從事，始能稍有所獲大凡素不研究學問之人根本不知道有所謂『問題』若研究學問而不深則亦不知道『問題有如許之多.』西洋學

者研究學問，往往對於一個極小之問題，不惜以畢生之精力從事在旁觀者視之，固屬極爲可笑．但西洋學術之進步，卽全在於此．我近來亦覺得『研究學問』是一種『奢侈行爲』．尤其是我們這一般飽受經濟壓迫的窮學生往往因爲解決一個小小問題之故，不惜挨餓數日爲之，眞是『極不經濟』．但是，假如我們人類除了『吃飯穿衣睡覺交媾』四事之外尚有所謂『極不經濟』除了大聲吶喊『打倒帝國主義』之外，尚有所謂『學術競爭』『精神生活』；又似乎在『必不可少』之列我腦中所想像之『本書讀者』皆係與我一樣的『笨』一樣的『不識時務』一樣的『焦頭爛額死而無悔』因此之故，本書所選材料，皆非『不費力』所能看懂的；亦非看了一遍便可『置之高閣』的．本書選材既以『重要問題』爲主而不問其『燙手』與否；誠恐讀者因此過於感着困難乃先作『提綱挈領』一篇，以爲引導。

本書係將西洋音樂進化分作四個時代（一）單音音樂流行時代係自上

古至西歷紀元後九〇〇年左右其時每種音樂作品，皆係只有『一個調子』.

其音節有如一根『曲線』陸續蜿蜒而進卽或偶有數人合唱，而彼此所

奏所唱之音亦復完全相同.（或相差一個音級，略如吾國所謂『高吹低唱』

之類）.（二）複音音樂流行時代約自紀元後九〇〇年至一六〇〇年左右其

時每種音樂作品多係『數個異調』同時並發各自獨立向前進行，有如黃河

揚子江珠江三條大水並流而下，組成一個『錦繡山河』一幅『平面畫』.彼

此之間，十分諧和，大有『相得益彰』之美倘若諸君不信，請將中國地圖一幅，

懸之於壁，然後用眼從西往東看去便知上述三條大水並流之美如何.（三）主

音伴音分立時代約自一六〇〇年至一七五〇年左右其時每種音樂作品雖

亦係『數種異音』同時並發但其中只有一音為『主』（或二音四音為主）；

其餘同時並鳴之各音只算是一種『陪伴』譬如吳道子畫嘉陵江八百里一

圖兩岸之上雖亦不少山樹樓臺為之『點綴』；但『主人翁』終是只有一條

嘉陵江；其餘各物只算一種『陪伴』以襯其美而已．（四）主音伴音混合時代．

約自一七五〇年至現代其時每種音樂作品雖亦係主音伴音同時並鳴，但不

復再如從前之各自分立進行，而係將其混在一處換言之，從前山樹樓臺只在

兩旁岸上界限甚分明，現在則此項山樹樓臺，忽在岸上忽而又在水中，究竟

誰為主體則非知音之人殆莫能辨再痛快說一句，從前是『白米飯與荷包蛋』；

蛋自蛋（主音）飯自飯（伴音）現在則是『蛋炒飯』彼此混在一處，若非

善食之人勢難領略其滋味．至於我們中國音樂現在進化的階級，大體上尚滯

留於單音音樂時代，即或偶有伴音之用，亦復極為簡單，不能與西洋近代音樂，

相提並論，故我們中國音樂同志，對於西洋此種音樂『作品結構』之進化情

形尤宜特別加以注意．茲再將各時代中之各種重要進化列表述之如下：

（一）單音音樂流行時代（自上古至西歷紀元後九〇〇年左右）．

(1)上古文明各國音樂之初興（埃及、亞西里亞、巴比崙等國）

（2）希臘音樂之發達（理論與應用，皆臻上乘．）

（3）初期基督教教堂音樂（變希臘『長短原則』爲『輕重原則．』）

（4）格里哥樂歌（爲近代天主教教堂樂歌之祖．）

（二）複音音樂流行時代（約自九〇〇年至一六〇〇年左右．）

（1）初期複音音樂阿爾港魯（Organum）抵時康都（Discantus）伏波洞（Fauxbourdon）（其同時合唱之各音皆係照例加上，有一定形式．）

（2）次期複音音樂孔覩克都（Conductus）摩塔都（Motetus）絨朶（Rondeau）康洛（Kanon）（其同時合唱之各音，係由作者自由選擇與支配．）

（3）法國騎士歌曲之突興．

（4）意大利佛魯冷池地方之『新樂運動』Ars nova（其作品種類

為馬隊喀〔Madrigal〕，把那台〔Ballata〕，喀車阿〔Caccia〕等等其

特色在唱與奏同時並行。）

（5）荷蘭樂派之崛起．（從『第二荷蘭樂派』起，發明『自由模倣的

歌樂』而且只是『唱而不奏』稱為『純粹複音歌樂』）

（6）羅馬樂派之成立（其領袖為拔納斯推拿〔Palastrina〕其作品之

中盡將『器樂調法』遺痕完全剷除稱為『絕對純粹複音歌樂』）

（7）威尼斯樂派之貢獻．（發明兩個『歌隊』合唱之法促成『器樂』

之進步．其作品種類為銳扯喀〔Ricercar〕康處洒〔Kanzone〕妥

克塔〔Tocata〕）

（8）近世西洋樂理之萌芽．（發明諧和原理等等）

（9）近代西洋樂譜之逐漸成立．

（三）主晉伴音分立時代．（約自一六〇〇年至一七五〇年左右．）

（四）主音伴音混合時代.

（1）近代西洋歌劇之發達.（自古鹿垓[Gluck]氏改革到瓦庚來 Wagner 氏完成）

（2）近代西洋器樂之完成.（維也納三傑.）

（1）西洋歌劇之起源.（佛魯冷池派,威尼斯派,法蘭西派,迺阿坡派）

（2）近代西洋器樂之進化.（其作品種類爲瑣那台[Sonata]生風里[Sinfonia]空澈提[Concerto]舒怡塔[Suite]）

（3）近代西洋樂器之進步.（鋼琴,提琴等等）

（4）近世教堂音樂之主要作品種類如阿那土銳五模（Oratorium）拔舍勇（Passion）康塔塔（Cantata）之類.

（5）近世西洋樂理之確立（如十二平均律之成立諧和學之完成等等.）

(3)近代西洋詩樂之繁盛（許伯提[Schubert]薛曼[Schumann]等作品）

(4)西洋音樂中各種主義之風起雲湧．（如古典主義,羅曼主義印象主義,表現主義之類．）

(5)無主音樂之產生．（主張廢去『基音』之制．）

(6)近世西洋『音樂科學』之發達（如『音學』『音樂史』之類．）

中華民國十九年十一月十日王光祈識於柏林國立圖書館音樂部

# 西洋音樂史綱要卷上目次

# 西洋音樂史綱要卷下目次

# 西洋音樂史綱要　卷上

## 第一章　緒言

### 第一節　治音樂史之方法

(1)英雄主義與時勢主義．　前者主張，一代音樂之盛衰，全以有無『偉大作家』為轉移此種『偉大作家』，或集前代大成，或者另創新意要皆具有左右一世之魄力所謂『英雄造時勢』是也後者則主張，大凡一位『偉大作家』之產生皆係由於當時環境使然為此環境所支配所造成之人材原不止幾個『有名作家』實有許多『無名英雄』奮鬥其間換言之『偉大作家』實受了當世潮流與同時人物之影響所以有此成績殆所謂『時勢造英雄』者是也其結果主張『英雄主義』的人編纂音樂歷史之時最喜於每代之中抬

出幾個『偉大作家，』以作代表．而其餘『無名英雄，』則只附筆及之，或者竟

自略而不述．而且對於當時環境背景多不甚注意彷彿『偉大作家』皆係一

些天生聖人所有一切莊嚴燦爛世界皆由此二三天才憑空創造出來的反之，

主張『時勢主義』的人對於『偉大作家』雖亦與以相當重要地位．但同時

對於環境背景，以及無名英雄卻極加以注意；不讓『偉大作家』獨出風頭近

代西洋音樂史之敍述方法頗有由『英雄主義』移到『時勢主義』之趨向．

但『時勢主義』之敍述方法往往過於『科學式』一點；不如『英雄主義』

之『小說式』的寫法容易引起讀者興趣因此西洋音樂歷史家，於著述之前，

必先決定此書究爲何種讀者而寫？如爲『專門家』而著則不妨偏重『時勢

主義．』如爲『普通人』而作，則不妨偏重『英雄主義．』至於余著此書則兼

採兩種主義以使讀者漸入『科學式』治學之門同時又能感着若干興趣；有

如閱看小說一樣．我國關於音樂史一類書籍雖尙未有精善之作但就歷代論

詩論文論畫之書而言，殆無不全採『英雄主義．』譬如言詩則舉李（太白）
杜（工部）言文則舉韓（昌黎）柳（子厚）言山水畫則舉李（思訓）王
（右丞）而對於時代背景，却極少注意，卽其例也．

(2)偏重理論與偏重實用．

偏重理論者譬如對於『律』如何定『調』
如何造，以至於歷代音樂之與天文風俗政治鬼神如何發生關係，無不詳細敍
述．而獨對於歷代作品內容與實際演奏手續却略而不言．歐洲十八世紀以前
之音樂歷史書籍，卽犯此種毛病正與中國相同．我們知道：中國廿四史之內多
有《律歷志禮樂志諸篇之列入，常將天文時令政治風俗混在一起講得『不亦
樂乎』而獨對於當時重要樂譜，却不附入一二．其實只是樂譜尙嫌不夠因爲
當時唱奏之人往往於正譜之外尙自由加入一些特別『花腔』或『手法』
進去其結果實際唱奏之調與譜上所寫之調不必盡同直至今日中國音樂猶
未一改此風．（西洋音樂在十八世紀以前亦係任憑唱奏者加入『花腔』但

最近一二百年來，已絕對禁止矣。）因此之故，我們中國古代音樂，遂完全喪失，

只餘下一些三紙上空談其實不但中國古人著作，卽一般時賢近作，亦

復未免此弊譬如鄭觀文君之中國音樂史；言作品則不附樂譜講樂器則不附

圖畫，正與鄭昶君所著之中國畫學全史，不附一幅古代名畫者相同均可謂爲

美中不足者也。至於西洋近代音樂歷史家，則皆有由『偏重理論』趨向『偏

重實用』之勢是以近一百年來翻印古代作品不可勝計收藏古代樂器動輙

數千卽研究『比較音樂學』亦注重搜羅留音片子。（譬如柏林大學卽有此

項片子一萬種以上。）實際考其唱奏之法，對於其他一切喜引亞當愛娃或伏

羲女媧之荒唐故事以證明音樂起源者均在根本反對之列。

(3) 注重部分與顧及全體。　西洋音樂文獻浩如煙海實無一位音樂歷

史家，胆敢包辦因此之故西洋大學教授，或終身只研究某個時代之音樂歷史，

（譬如上古時代中古時代文藝復興時代十八世紀十九世紀之類）或終身

只研究音樂歷史中之某項門類（譬如專研究古代樂器，古代樂譜符號，古代

民謠古代音樂美學古代作品組織之類）類皆自少至老，無日或斷然後始有

若干成績因此彼輩編纂音樂通史，亦往往易犯輕此重彼之弊。譬如專研究

『樂器史』的人遂不免於通史之中，對於樂器一章特詳，對於其他各章則隨便

草率了事其結果遂不免注重部分忽略全體所以柏林大學音樂教授仙靈

（Schering）嘗言現在歐洲方面尚未達到編纂『音樂通史』之程度此刻只能

從事『零碎工作』至多只能修『分類音樂史』以待將來有偉大音樂歷史

家出現，然後再行採取各種研究成績編成通史云云其實歐洲音樂書譜每一

圖書館中輒收藏至數十萬冊以上即就業已修成之音樂通史而論亦有數百

種之多音樂詞典亦復為數甚多其篇幅衆多者每部恆十餘厚冊而各位大學

音樂教授除其專長外對於普通音樂常識亦復十分豐富然而歐人猶自謂編

纂通史之期尚未成熟而吾國歷代音樂書譜之散佚零碎工作之稀少音樂學

者之缺乏，較之歐洲實有天淵之別．則中國音樂通史之編纂，如欲望其既詳且善恐非一二百年後不足以語此也．

(4) 只講形式與專講內容．　西洋在古代希臘之時，關於『音樂美學，即有『形式』與『內容』兩派之爭此問題一直爭到而今還未解決『內容派』以爲音樂是作者內心的表現同時亦可以之感化聽者之心反之，『形式派』則謂音樂之美全在其抑揚輕重疾徐以及句法篇法組織得好換言之只是一種形式上的關係只可以刺激我們耳部得到一種美的感覺什麼表現內心感化人心，都是一些廢話因此之故只講『形式』之音樂歷史家於其敘述之時，則將歷代樂式進化譬如由『單音』如何進而爲『複音』由『複音』如何進而爲『主音』之情形又如某種樂器最初形式如何，其後變遷如何之類盡量考求彷彿著中國文學史的人只談由『五言』如何進而爲『七言』更如何進而爲『詞』進而爲『曲』一樣反之專講『內容』的音樂歷史家，

則謂『形式』只算一種糟粕，而『內容』實為精華，故其敍述也，亦偏重歷代音樂思潮之變遷，譬如古典主義羅曼主義之類彷彿談中國文學者，只論王孟韋柳如何超逸閒靜，以及李杜如何雄壯，溫李如何纖豔之類，再舉一個例，『形式派』有如中國的『漢儒』而『內容派』則有如中國的『宋儒』，但此事乃哲學上之重要問題，殊非一時片言可以解決者，本書著者為使讀者明瞭西洋音樂進化之大體情形起見，此後對於『形式』及『內容』兩面均當同時顧及，以免偏激．

(5) 時代思潮與音樂進化．　　從前研究音樂歷史的人，只在音樂材料之中找生活，但音樂為一民族一時代思想之表現；倘若對於該民族該時代音樂以外之各種思潮，不能盡量了解，則對於該民族該時代之音樂亦不能盡量領悟，因之研究音樂歷史的人，必須同時注意其他各種歷史，從前中國的學者當以一手包辦各種學問，自天文地理政治經濟以至於醫藥卜算，誠然不是一個

辦法.但若專治一藝,不問其他;亦復不是一個辦法.因此之故,我們涉歷其他各種歷史宜以有關音樂進化(直接的或間接的)者爲限譬如美術史政治史宗教史哲學史之類復次,對於此類歷史只須『涉歷』不必『研究』好在現代學術注重分工,每種歷史皆有專門著作;我們只須選其內容精善者一讀可也

## 第二節　音樂史之種類

### (1) 普通音樂史.

其內容皆係上自遠古,下迄近世,將歷代音樂進化源流,作一槪括的敍述對於音樂上之派別國別,尤爲再三致意務使讀者能得其進化線索歐洲此項普通音樂史,爲數至衆大約爲『專家』而作的,往往艱深難讀,且篇幅甚多反之爲『普通人』而作的,則其淺顯易閱且篇幅亦較少.因之初學之人總以先讀淺的,後讀深的爲是.

（2）**樂器史.**　　其內容均係專講歷代樂器之進化. 歐洲各大都市, 多有『樂器博物館』之設譬如柏林一館所藏樂器之數, 即有三千種以上. 主持館事之人類皆碩學宏儒以終身研究樂器進化爲志者. 歐洲出版之樂器史, 樂器詞典等書大概皆成於此輩之手.

（3）**樂譜史.**　　其內容均係研究歷代樂譜符號（如字譜, 五線譜之類,）之進化. 治此學者, 有如吾國之『金石家』然舉凡一點一畫之變遷源流無不爲之考正譬如柏林大學教授兼任國立圖書館音樂部長 Wolf 氏即以此學有名於世. 自彼研究成功後於是西洋十五十六世紀以前之音樂遂完全另變一副面目其關係有如此重要者！

（4）**樂理史.**　　其內容均係研究歷代樂理之進化源流, 譬如『樂制』如何變遷,『諧和學』如何演進之類.

（5）**音樂作品種類史.**　　譬如『房中樂』如何進化,『歌劇』如何發展

之類．德國大書店，常有此種『分史叢書』之刊行，每門皆由專家擔任蓋歐洲

音樂文獻汗牛充棟，即如『房中樂』一種，便有數萬冊以上，皆非用『皓首窮

經』之功不能有所成就故也，又德國各大音樂書店其歷史往往在一二百年

以外；每家所出音樂書譜，無慮數萬即此一端已可想見西洋音樂文獻之如何

豐富矣．

(6)音樂哲學史．　其內容，均係敍述歷代音樂觀念之變遷，以及歷代大

哲學家對於音樂之見解．

(7)音樂家傳記．　所謂音樂家，係指製譜者或唱奏者而言．其中尤以製

譜者最為重要．已故伯林大學教授 Abert 曾言歷史上各大音樂家傳記，每三

十年必須重修一次蓋三十年之中，所發現的新材料，與所獲得的新見解，又不

知凡幾故也．即此一例吾人已可想見西洋音樂家傳記之如何層出不窮矣．

## 第三節　與音樂史有關之各種學術

（1）美學、

『美學』（Ästhetik　）爲哲學之一部；專研究音樂一方面者爲『音樂美學』。但研究音樂史的人不僅須讀『音樂美學』而已；而且對於『普通美學』亦必加以研究，否則不能貫一融通．

（2）物理學．

研究樂器處處與『音學』（Akustik　）有關．按即吾國普通物理教科書中所謂『聲學』者是也惟教科書中之『聲學』一篇未免太少不敷應用必須參考『音學』專著方可．

（3）生理學．

音樂一事言『唱』則與『喉頭』有關言『聽』則與『耳覺』有關；言『奏』則與『手臂』有關；皆非略知解剖之學不可我在數年前，曾從柏林國立醫院耳科部長協法爾(Schaefer)教授研究『耳朶』『喉管』解剖之學半年，此亦爲吾輩從事『音樂歷史』者所必修之科也．

（4）**心理學**　於普通心理學之外對於『聲音心理學』（Tonpsycho-

logie）與『音樂心理學』（Musikpsychologie）尤不可不加以研究

（5）**文字學**．　研究音樂歷史的人常與古書古譜有關對於現代『文字

學』（Philologie，或譯爲語言學）的治學方法不可不知．

（6）**美術史**．　如繪畫史雕刻史建築史文學史之類在在均與歷代音樂

思潮有關．

（7）**文化史**．　如各民族文化史之類．

（8）**政治史**．　如普通政治史之類．

（9）**宗教史**　如各種宗教歷史之類．

（10）**哲學史**．　如歷代哲學思潮之類．

（11）**奏樂技能**．　研究音樂歷史的人固不必登臺獻技但至少亦必能奏

一二種樂器方可．

和聲學『(Harmonielehre)』器樂學『(Instrumentenkunde)』對位法『(Kon-trapunkt)』節奏學『(Rhythmik)』等。

## 習題

(1) 試述音樂在人類生活中之地位，及其與文化之關係？

(2) 音樂之起源，有幾種學說？試略述之。

(3) 音樂之要素有幾？試分別言之；並述音與聲之別。

## 參考書

(1) Adler, Handbuch der Musikgeschichte, 2. Aufl. 1930, Berlin.

(2) Dickinson, The Study of the History of Music, 1920.

(3) Woollett Histoire de la musique depuis l'antiquité Jusqu'a nos jours 1909—1924.

(4) 王光祈：西洋樂器提要，上海中華書局出版，民國十七年。

(5) 王光祈：西洋製譜學提要，出版處同上，民國十八年。

(6) 王光祈：對譜音樂出版處同上。

(7) 王光祈：西洋音樂進化論出版處同上，民國十三年。

(8) 王光祈：西洋音樂與戲劇出版處同上，民國十四年。

(9) 王光祈：西洋音樂與詩歌出版處同上，民國十三年。

(10) 王光祈：東西樂制之研究出版處同上，民國十五年。

(11) 王光祈音學上海啓智書局出版民國十九年。

(12) Grove's Dictionary of Music and Musicians, 1928, London.

(13) Riemanns Musiklexikon, 1929, Berlin.

(14) Lavignac, Encyclopedie de la musque, Paris.

(15) Brenet, Dictionnaire pratique et historique de la musique, 1925.

按本書所錄參考書係寫韻者自由參考之用惟所舉範圍太廣實非本書篇幅所許茲但舉英德法文普通歷史及詞典一二以及中國出版之拙著關於西樂常識叢籍若干而已

以上所舉英德法文籍雖只七種，但其價值巴在國幣六七百元左右倘若國內圖書館或學校不能代為勝備恐非普通私人經濟能力所能勝任也．

第二章　單音音樂流行時代

第四節　音樂之起源

(1) 音樂之來源　　乃是一個聚訟極爲紛紜的問題．近世西洋學者研究此項問題的，第一個要算達爾文（Charles Darwin）氏．該氏對於音樂之起源係從動物方面觀察尤其是從『鳥鳴』一事下手．其結論以爲『鳥鳴』一事乃是『物競天擇』之道凡雄鳥愈善鳴的愈爲雌鳥所戀愛如此世世演進，於是鳥之歌唱藝術乃達到今日此種程度並斷定原始人類之發爲歌詠，亦與此同云云對於達爾文此種『自然淘汰理論』加以極力反對的當首推斯賓塞爾（Herbert Spencer）氏該氏以爲『鳥鳴』一事乃係『神經力過剩』（An overflow of nervious energy）的結果故唱時常搖其尾並將發音筋收縮云云．在達氏斯氏兩種理論之間而提出調和主張者，則爲瓦納斯（Wal-

lace)氏．該氏一方面承認鳥之歌音原爲一種『辨別』兩性之方法，以便彼此易於及時擇偶而配而在他方面則又承認『鳥鳴』係由於發洩『神經力過剩』及『興奮過强』之故云云此外尙有許多學說如博老（Fritz Braun）氏，則以爲鳥之歌唱，係由於要求『交媾』或『爭鬥』之表示如格魯斯（Karl Groos）氏則謂雄鳥之所以歌唱，係在勾引雌鳥無非欲使雌鳥知道何處慾火最旺，以便飛去就駕此說與達爾文理論不同之處卽達氏以爲雌鳥之發生戀愛，係以雄鳥能否善鳴爲轉移而格魯斯氏之主張，則雌鳥擇偶之條件不在雄鳥之唱得好否，而在雄鳥能够充分表示他慾火如焚的情況而且此種求婚技術——歌唱跳舞飛騰——常使『雄鳥』之性慾火餘愈爲增長『雌鳥』之冷淡態度亦因而取消而近代『美學』中所謂：『藝術者游戲（Spiel）也』之原則亦已發端於此矣云云迨赫克爾（Hácker）氏出則更集諸家學說而融通之兼採『性慾』『辨別』『游戲』『神經力過剩』諸理論，而以『主要』

『次要』等級別之除上述諸家之專從『鳥鳴』立論外更有比先（Karl

Bücher），施統胡（Karl Stumpf）吐乃法郎喀（Fausto Torrefranca）諸人專

就人類方面觀察據比先之意則以爲音樂主要成分實爲『節奏』（Rhythmus）

而『節奏』之起源，則當係由於人類工作時所發生之各種動作而成譬如禾

場打稻輕重緩急之間，自然形成一種『節奏』之類是也反之施統胡氏則謂

音樂之發生係由原始人類立在遠處與人相談的結果譬如隔河與人談話因

爲彼此距離既遠勢必應用較高較長之聲音始能使對方聽懂則其結果不

能不將『聲帶』緊張有如唱歌一樣同時或因男女同時高談之故無意間發

現兩音高低不同情形（按男子之音常常低於女子之音）於是遂有『音程』

（Intervalle）觀念之發生云云至於吐乃法郎喀氏則主張音樂之起源係由

原始人類感情大動時之一種『狂叫』此種叫喚聲音之高低係以其動情程

度大小爲轉移由此漸漸進而爲樂譬如現在非洲黑人當其感情大動之時其

說話聲音恰與唱歌無異亦一例也以上所舉各種學說皆爲近代西洋學者，根

據科學方法所假設的此外關於音樂起源一事尚有古代無數神話，點綴其間；

但著者以爲此類神話旣乏科學根據所以不欲在此多佔篇幅了．

### (2) 初民之音樂

近代西洋音樂學者因爲古人不可復起無法研究初

民音樂之故於是乃把非洲等處的野蠻民族當作他們的老祖宗看待蓋以此

種野蠻民族之文化程度尚與初民相差不遠故也大概各種野蠻民族音樂有

一共同之點即『音域』範圍極爲狹窄故也其『音域』最狹者只有一個『整

Metr. ♩ = 208

附譜
一

音』之廣．換言之，只有兩個音，翻來覆去，唱個不休，有如小孩喃喃學語一樣．茲

舉一例如上．（參看 Stumpf, Die Auf nge der Musik, 第一〇九頁．）

上舉一例係印度錫蘭（Ceylon）島上畏打（Wedda）民族之民謠全篇只

有兩個音翻來覆去唱去．（按上面一譜只是其中之一段並未將該曲全錄．）

古代原始人類的音樂雖不必盡如今日之野蠻民族但『音域』範圍必定極

爲有限却可以斷言音樂愈進化則音域範圍亦愈廣譬如現行西洋樂器之上

多至七個音級如（鋼琴之類）至於中國樂器則除七絃琴外『音域』範圍，

均極不廣由此一端已可想見我們『音樂文化』如何落伍了！此正如識字不

滿五十的人要他作幾首好詩出來當然是萬辦不到的．（惟歌喉音域範圍則

爲天然所限不能如樂器之任意擴充讀者幸勿因上文所言而誤會．）

第五節　　埃及亞西里亞巴比崙波斯猶太之音樂

(1) 埃及.　我們研究西洋音樂文化,當然應從埃及開始.據近代所得各種史料而言,則埃及音樂文化,在距今五千年,即已達到某種高等程度.換言之,當時音樂文化,必已經過若干長久時間之進化始能達到那樣成績.關於埃及古代音樂作品我們雖然未嘗得見一篇,但從當日雕刻壁畫等等觀之,吹笛彈琴(Harfe 參看附圖一)唱歌之人往往同時作樂實已具有『樂隊』(Orchester)雛形拍手以記『節奏』長短揮手以示『音階』升沉跳舞一事,亦極進步.自征服敍里亞(Syrien)以後鎖喇(Oboe)琵琶(參看附圖二)手琴(Leier),戰鼓各種樂器亦復先後傳入埃及.據近代掘得之三千年以前的埃及古笛觀之其上共有七孔因此西洋學者中,途有人頗疑埃及古代樂制或爲『七音』.但樂器之上雖有七孔而吹奏一曲之時是否七孔皆用,却是一個疑問吾人實不能遽爾斷爲『七音樂制』也.又埃及古代音樂多與宗教有關;而且當時僧侶,對於音樂與風化教育之關係,亦極注意此事吾人可於黑魯朵

（圖一）　埃及豎琴

Altägyptliche Harfe (Leban)

（圖二）　埃及琵琶

（Herodot），柏拉圖（Plato）施拖波（Strabo）諸家紀載中見之也.（下列兩圖，

係取自 Riemann, Handbuch der Musikgeschichte, Max Hesses 印行一九

二二年第八版第十頁.）

(2)亞西里亞（Assyrien）與巴比崙.　　其音樂文化亦只能於當時雕

刻之中想見一二並可察見當時音樂與宗教一事具有重要關係.自柏林大學

音樂教授沙克斯（Sachs·）氏，將二千七百年前亞西里亞人的陶質碑上所

刻文字譯出認爲乃係當時豎琴伴奏之譜，於是吾人對於亞西里亞音樂始稍

有一點觀念，如果該氏揣測不錯，則亞西里亞人之樂制當爲『五音』而且當

時已知兩音或三音同時合奏之舉。

(3) 波斯．

繼亞西里亞與巴比崙之音樂文化而起者，則爲波斯．據黑魯

朵所述，則當時波斯舉行宗教典禮之時，反對用樂之舉實與上述埃及等國頗

異其趣．至於波斯『樂隊』組織，就所遺圖像觀之，則有七個『豎琴，一個『臥

琴』（Psalterium），兩個『複笛』（Doppelflöten）；更加以六個女子九

個孩子所組成之『歌隊』（Chor），參與其間此外尙有一個婦人在旁拍手，

以記『板眼』總計二十餘人．

(4) 猶太．

據近代西洋學者研究的結果，歐洲中世紀教堂音樂所謂

『格里哥樂歌』（Gregorianischer Gesang）者，實深受猶太音樂之影響據典

籍所載，則當時耶路撒冷舉行宗教典禮之時，常有四千僧侶同時作樂，可謂規

模宏大之至．至於樂器種類，亦極繁多．其最著者則有喇叭（Trompete）鎖喇，

長笛大鉢琵琶等等尤以各種『歌隊』互相輪唱一事可以稱爲當時猶太音樂

之特色．關於調子之組織，則頗與希臘都耳（Dorisch）法里格（Phrygisch）

里底（Lydisch）三調相似（請參閱下面第六節第(2)段）但其中頗帶『五

音調』之趨勢．

## 第六節　希臘之音樂

**(1)研究希臘音樂之材料．**　大凡研究歷史的人，最講究的是材料來源．

因爲所用材料，如不可靠則一切敍述皆乏根據．至於我們研究音樂歷史的人，

則除了古書古籍外，還須特別注重古代樂譜與樂器否則無論你將理論講得

如何天花亂墜，而與『實際音樂』相距，尚有天淵之遙．但是，卽或古譜僥倖到

手，在事實上，猶不能完全作準；因爲當時歌唱之人，是否悉依樂譜所記，未加何

種『花腔』？（譬如吾國京戲雖係同一調子，而各名伶所唱，往往彼此相異此

無他，卽各自擅加『花腔』之故也．）此外，歌唱之時，係用何種『音色』？（卽

Klangfarbe 譬如吾人只將京調工尺譜及集成曲譜翻成五線譜，而不親聆中

國京戲及崑曲則安能知道中國京戲之『尖聲叫喚』與崑曲之『哼來哼去』．

均非詳細加以研究不可．關於『器樂』之樂譜更須親見該種樂器設法試奏，

然後對於該調實際音色始能想像一二凡此種種皆係我們研究音樂歷史之

最大難關往往一個小小問題經年不能解決或竟終身不能解決卽此一端已

可見研究學問之事如何困難迴非專打『快郵代電』者可比但是，如果一

個困難問題居然竟被我們解決則至少必須浮一大白在室內狂跳三日以致

慶意閒話休題言歸正傳上面所述埃及亞西里亞等國音樂歷史雖亦係用近

代科學方法研究所得但無論如何，總不免含有幾分『冒險性質』．至於希臘

音樂則不然，除了一部分古代希臘樂書尙留於世外，更因近代西洋學者屢次

發掘之故，獲得若干希臘古譜，因此我們對於古代希臘音樂亦較能得着一種

明確概念．關於古代敍述希臘『音樂歷史』最重要的書籍，要算西曆紀元後

第一世紀左右（約在吾國東漢時代）蒲魯他邪（Plutarch）的著作．關於

音樂理論的書籍，則有下列諸家著述：非魯那阿斯（Philolaos 西曆紀元前五

四〇年左右，約與吾國孔子同時）柏拉圖（Platon 西曆紀元前四二七年至

三四七年，）亞里斯多德（Aristoteles 西曆紀元前三八三年至三二〇年，）

亞里斯多克深羅斯（Aristoxenos 西曆紀元前三二〇年左右）歐克里德

（Euklid 西曆紀元前三〇〇年左右）非羅德（Philodem 西曆紀元前一〇〇

年左右），亞里斯德昆體里阿羅（Aristides Quintilianus 西曆紀元後第一

世紀，）克乃阿里德（Kleonides）李可馬苦（Nikomachos aus Gerasa），蒲

多迺馬依物（Ptolemaios aus Alexandria），高登體五（Gaudentius）（以

上四人，皆係西歷紀元後第二世紀，）坡菲里五（Porphyrius 西歷紀元後第

三世紀，）巴起舞（Bacchius ）阿里非（Alypius ）馬克魯比五（Macro-

bius ）（以上三人，皆係西歷紀元後第四世紀，）坡體五（Boethius）（Cas-

cianus Capella 西歷紀元後第五世紀，）馬耳車阿魯喀披拿（Mar-

siodor ）（以上二人皆係西歷紀元後第六世紀，）皮色羅（Psellos 西歷紀

元後第十一世紀，）拔車買洒（Pachymeres 西歷紀元後第十三世紀，）馬魯

耳伯里列五（Manuel Bryennius 西歷紀元後第十四世紀）關於樂譜方面則

有（甲）一六五〇年克耳峽（Athanasius Kircher ）氏於其所著Musurgia 書

中所發表之希臘古代歌譜 Pindar-ode 約成於西歷紀元前第五世紀(乙)一

八九二年由威色里（K. Wessely ）氏在公爵來南（Rainer ）所設『古紙

博物館』中，所發現之 Stasimon 古譜一段其年齡當較上述（甲）譜寫晚

（丙）一八九二年法國學者在雅典所掘得之 Apollonhymnen 古譜二篇係刻

在石壁之上，約成於西歷紀元前第二世紀中葉(丁)一八八三年在小亞細亞

Tralleis 地方墳墓石柱之上所發現之 Seikilos 歌譜一篇，約成於西歷紀元前

第一世紀或紀元後第一世紀)(戊)一五八一年由喀里迪(V. Galilei)氏所

遺傳之希臘歌譜三篇謂係西歷紀元後第二世紀音樂家買所買得 (Meso-

medes)之作品(己)一八四一年柏納曼(Bellermann)所發表之希臘樂器譜，

係根據 Anonymi scriptio de musica 古籍(庚)一九一八年在柏林『古紙博

物館』中所發現之希臘古譜若干此項古紙年齡爲西歷紀元後一六○年之

物但該譜之製成時期當較此紙爲早.(辛)在埃及發現之『初期基督教聖歌』

係用希臘樂譜寫成，爲西歷紀元後第三世紀之物.在上述八種希臘古譜之中，

年齡較早而來歷又可靠的，只有(丙)(丁)兩種茲將(丁)種一篇錄之如下.

譜二

按此譜乃係一篇『宴會短歌』（Skolion）．其歌辭大意如下：『勸君且

行樂，毋爲憂降服．有生能幾時，死神已來捉！』（參看 J Wolf, Geschichte der

Musik, 第十三頁．）

（2）**希臘音樂之理論**　希臘最古之樂制，在歌者阿爾非（Orpheus）時

代，（此係希臘神話時代，其詳不得而知．）只有 e a h é 四個音（以上係據

李可馬苦記載．）但其後鎖喇音樂家阿里朴（Olympos）（西歷紀元前七〇

〇年左右．）復加入 g d 兩音進去於是成爲下列組織（按德國所謂 h 音即

英國所謂 b 音其餘音名則英德彼此相同．）

回到本位的意思。

由此看來，第一組與第二組是「屬音」，而這裏的 e、g、a、h、d'、b 音，是完全不同的⋯⋯

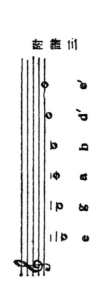

（甲）⋯⋯

　　e　a　　h　d'　b

　　　　e　d　a

上面這個音是「屬音」中的第一「轉」。〔關於三「轉」的詳細情形，以後在和聲學中詳述〕。

在這個「全音」（Ganzton）與「小三度」（Kleine Terz）的結構裏，我們可以得到四個音的結合，叫做「四音階」〔Tetra-chord〕。

這個「屬音」中的「屬音」，就是「屬屬音」的意思，以下再詳細解說⋯⋯

附譜
三

e　g　a　b　e　g　a　d'　e'

其組織，亦可分爲彼此相等之兩節有如下表學者稱爲『抵阿統』（Diatoni-sch）或『早期恩哈姆里克』（ältere Enharmonik）[表中符號「ꓴꓴꓴ」爲『長三階』（Grosse Terz）ꓥ爲『半音』（Halbton）」

我們細看該調組織前後兩半節，亦復彼此相等，

稍晚，更於上述第二種『五音調』efahc′e′之中，加入f♯ 及 c♯兩音，成爲下列形式學者稱爲『克魯馬體克』Chromatisch.

在西歷紀元前第六世紀至第四世紀之間又常將上述第二種『五音調』

中之 e f 及 b c' 各分爲二成爲『四分之一音』(Viertelton) 其式如下學

者稱爲『晚期恩哈姆里克』(Spätere Enharmonik)（表中符號 ∧ 爲『四

分之一音』）

以上（甲）（乙）（丙）（丁）四種樂制，均係根據蒲魯他邪記載而言除上述

各種樂制之外，在音樂家特耳彭達(Terpander)時代〔西歷紀元前六七五

年至六五〇年左右，爲希臘最善彈奏『七絃手豎琴』(Kithar)之人〕更於

前述（甲）種樂制之中加入 f c 兩音於是遂成爲『七音調』其式如下：

上述一調，稱爲『都耳』(Dorisch)以其來自都耳 (Doris) 民族故也同時，尚

有兩調來自亞洲法里格（Phrygia）及里底（Lydia）兩地，因稱爲『法里

格』(Phrygisch) 及『里底』(Lydisch) 其式如下：

```
def g │ a h c' d' ⋯⋯⋯(丑) 法里格(羽調)
```

```
c d e f │ g a h c^⋯⋯⋯(寅) 里底(變調)
```

以上三調即爲古代希臘最爲流行之調，尤以(子)都耳一種爲最，而且三調皆

可從中分爲兩節，彼此組織完全相等，又上述三調，係以 e d c 三音爲出發點，

所組織而成後來希臘人又將其餘 h a g f 四音用爲出發之點，另組四調，其

式如下：

```
H c d e f g a h ⋯⋯⋯(卯)混合里底(變變調)
```

┌┐∧┌┐∧┌┐
Ａ Ｈ ｃ ｄ ｅ ｆ ｇ ａ…………………………（戌）下都里耳（牟調）

┌┐∧┌┐∧┌
Ｇ Ａ Ｈ ｃ ｄ ｅ ｆ ｇ…………………………（巳）下法里格（商調）

┌┐∧┌┐∧┌┐
Ｆ Ｇ Ａ Ｈ ｃ ｄ ｅ ｆ…………………………（午）里底（宮調）

我們細看上述四調：（卯）調則比（寅）里底降低一個音是爲Ｈ所以稱爲
『混合的里底』（Mixolydisch）（希臘文 Mixo 一字係『混合』之意）至
於（辰）調則比（子）都耳降低 Ａ Ｈ ｃ ｄ 四個音（巳）調則比（丑）法里格降低
Ｇ Ａ Ｈ Ｃ 四個音（午）調則比（寅）里底降低Ｆ Ｇ Ａ Ｈ 四個音所以稱爲『下
都耳』Hypodorisch『下法里格』Hppophrygisch『下里底』Hypolydisch
（希臘文 Hypo 一字其義爲『下』）換言之（卯）（辰）（巳）（午）四調，均係
由（子）（丑）（寅）三調引申而出而且該四調之組織均不能分爲彼此相等之
兩節，所以不佔重要位置．而在事實上，希臘七調組織實與中國『宮調』『商

調』……等等七調組織完全相同．故近代西洋學者，多謂古代中希兩國音樂文化，具有密切關係尤其是最堪注意者在西歷紀元前第六世紀之時，有一位希臘大哲名叫彼得果納斯（Pythagoras）的發明 2:3 ＝ Quinte（卽『五階』之意譬如 c g，是也）3:4 ＝ Quarte（卽『四階』之意譬如 c f，是也）之理換言之，假如有兩根粗細質地相等之甲乙兩絃甲長九寸乙長六寸；則乙絃所發之音高於甲絃五階而在數理上則爲 2:3 之比（乙爲 2 甲爲 3 ）同樣，假如甲長八寸乙長六寸，則乙絃所發之音高於甲絃四階而在數理上則爲 3:4 之比此正與吾國古代所謂『三分損益法』者完全相同（請參看拙著東西樂制之研究中國希臘兩編）更足以證明中希兩國音樂文化彼此實有幾分淵源大約中希兩國似均受有古代巴比崙樂制之影響其詳請參看拙作中國樂制發微一文，載於中華教育界第十七卷第八期．

大凡兩音之比較數愈簡單則愈諧和譬如 1:2 ＝ Oktave（卽『八階』

此種對立實為畢達哥拉斯派（Aristoxe—
r）之所發見。其「協音」之所以為「協音」，由
於其整數比之單純；而「不協音」之所以為「不
協音」，乃由於其整數比之複雜也。

彼等稱為「音階者」（Kanoniker），彼等將各種
「協音」（Konsonanz）如

「音階」與「音階」之比率如下：

- 1:2＝Oktave(八階)
- 2:3＝Quinte(五階)
- 3:4＝Quarte(四階)
- 1:3＝Oktave＋Quinte＝Duodezime(十二階)
- 1:4＝Oktave＋Oktave＝Doppeloktave(十六階)

及「三度」（4:5＝Grosse Terz）又「三度」（5:6＝Kleine Terz）
等，以簡單之整數比表示之；而「不協音」（Dissonanz）
如 c d 者（二度），又如 c c'（即一度）等之聲音，
則以複雜之整數比 8:9＝Sekunde（二度）「不協音」
之……

西歷紀元前三三〇年左右）則專以『聽覺』爲依歸，而承認『長三階』

及『短三階』爲『協和音階』到了弟弟模（Didymus 西歷紀元前一世

紀）蒲多酒母（Ptolemäus 西歷紀元後第二世紀）兩人，則直將 4:5（卽

長三階） 5:6（卽短三階）兩種明白列入『協和音階』之內矣．此種『音

階理論』一直傳至於今爲構成現代西洋音樂之要素．其勢力之大可想而知．nos

余嘗謂近代西洋所謂五種藝術，（建築，雕刻，繪畫詩歌，音樂，）其中除繪畫一

種外，其餘四種，殆無不深受古代希臘影響．而近代建築與雕刻兩事，則更永遠

不能超出希臘之上．希臘人眞天之驕子哉！至於近代西洋音樂在『音階理論』

方面雖深受希臘影響．而關於『複音合奏』一事（卽數種異音同時合奏，）

則似係得自北方日耳曼民族．（約在中世紀民族遷移時代）蓋古代希臘音

樂乃是一種『單音音樂』換言之各音前歇後起彼此相連有如一根『線．』

非若近代西洋音樂之『數種異音同時齊鳴』有如一個『體』誠然古代希

臘亦嘗有歌奏同時並行之事;但歌者奏者所用之調,却彼此相同,與吾國今日

京戲一樣.即或歌者奏者所用之調,相差一個音級譬如甲歌 c d,乙奏 $c'$ $d'$;而

在事實上亦只等於吾國所謂『高吹低唱』仍與近代西洋音樂各種異音同

時齊鳴者不同.

綜觀本節所述,則希臘樂制有三事,最能引人注意.第一,全部樂制均係建

於『四音組』(Tetrachord)之上.(按即前面所謂分為兩節每節各含四

音而且彼此形式相等.)第二,彼得果納斯學說,全與中國古代定『律』之法

相同.第三,希臘音樂家及音樂學者,多來自他地.〔譬如阿里朴(Olympos)則

來自法里格 Phrygia.特耳彭達(Terpander)則來自酒色坡(Lesbos)彼得

果納斯則來自沙模(Samos)〕樂調亦多產自異地.〔譬如里底(Lydisch)

則產自小亞細亞里底(Lydia),法里格(Phrygisch)則產自法里格(Phry-

gia)之類〕蓋希臘自西歷紀元前一一〇〇年左右,都耳(Doris)民族侵入

（圖三）里拉

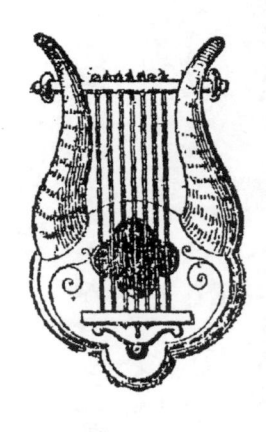

（圖四）里拉

以後,該島各種民族之間,發生同化作用而同時希臘文化及政治之勢力,又擴

到小亞細亞諸地.於是希臘美術,初時皆帶地方色彩,其後又能兼採衆長,因而

產生空前之藝術,爲世界其他民族所不及.

(3) 希臘之樂器.

希臘之樂器種類甚多.但均來自他地,幾無一種是希臘自己發明的.在各種絲絃樂器之中,以里拉（Lyra）及克特拿（Kithara）兩種,最爲流行.里拉係來自北方特那肯（Th-

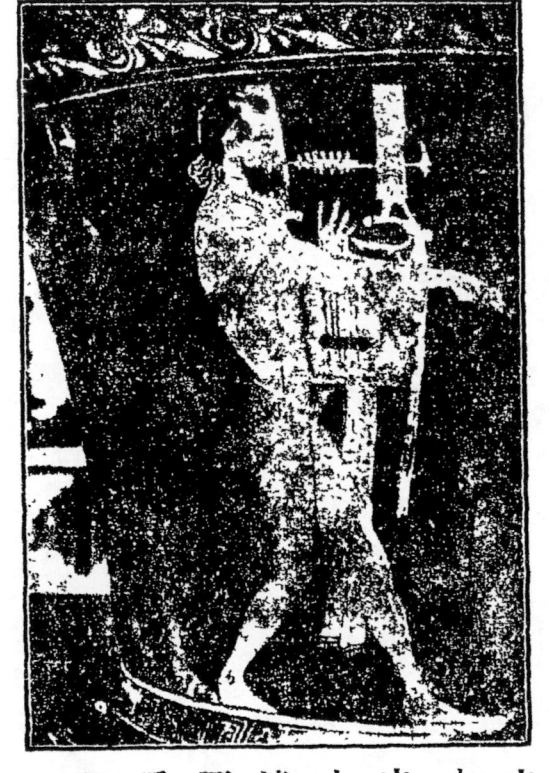

rakien）爲希臘家庭中之常用樂器；共有七絃．（請看圖三及圖四．）克特拿則

來自小亞細亞，爲希臘音樂會中所用之樂器；初爲四絃繼爲七絃以至於十一

絃．（參看圖五及圖六．）兩種樂器之結構甚相似；惟里拉之琴身係用龜殼爲

之．（其後改用圓形木殼．）反之克特拿之琴身乃係一個四方木箱且該琴全部

遠較里拉全部爲大而已其奏法係用右手握一金質小撥以彈之．

上列圖三爲希

臘雕刻，係大理石製成．約

在西歷紀元前四六五年

左右現藏於美國波斯頓

博物館圖中樂器即為里

拉．上列圖四係里拉之普

通形式．上列圖五係希臘瓶上繪畫，約在西歷紀元前四六〇年左右．現藏於維

也納博物館圖中樂器，即為克特拿．上列圖六係克特拿之普通形式．

在吹奏樂器之中，則以阿魯（Aulos）一種，最為流行．該器略似吾國之鎖

喇．有單管（名為阿魯 Aulos）雙管（名為比阿魯Biaulos）兩種．下列附圖七係

意大利第十五世紀畫家柏魯格羅（Pietro Perugino）之名作圖中男子所吹

者，即為單管阿魯旁邊木椿上所掛之樂器即為里拉．（按希臘關於阿魯之雕

刻及瓶畫遺蹟本不少；惟余手邊只有上述名畫一幅可以付印．）

拿特克（圖六）

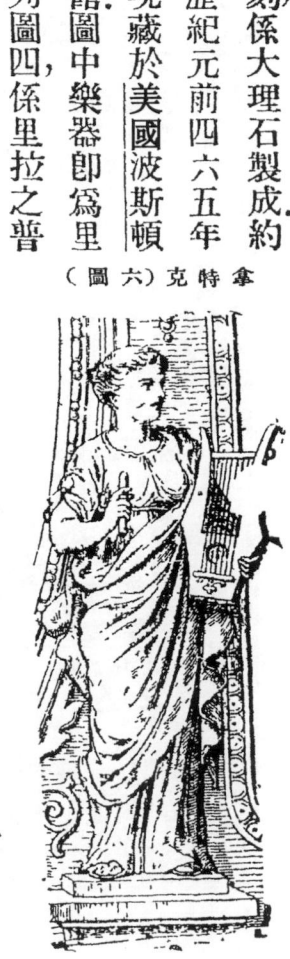

圖 七

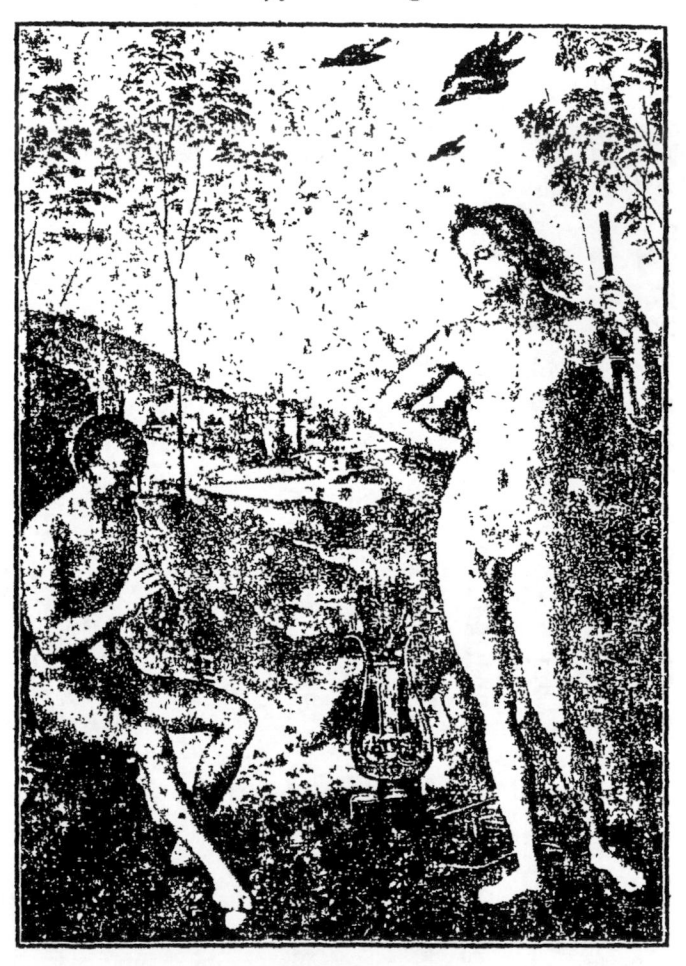

(4)希臘之樂譜．　希臘樂譜，乃係一種『字譜』與吾國之用合四一上

等字名音者相似惟希臘所用者，爲希臘文字母而且唱歌所用的，與樂器所用

的，各不相同又希臘音域範圍，係以男子歌音範圍爲準換言之，即自A至a是

也其後羅馬時代以及中古世紀亦均謹守此項音域範圍，未加變更茲將希臘

音名，列表如下：

後加者 Oktavtöne (später hinzugekommen):　　Zwischenpartie (nst)

(歌唱譜)……

(樂器譜)……

(現代音名)…… fis″ f″ e″ es″ dis″ d″ cis″ c″ h′ h′ ais′ a′ gis′ g′

最古者 Älteste Mittelpartie (Enneachord):

f′ e′ es′ dis′ d′ cis′ c′ h h ais a gis g fis f

Untere Partie:

e dis d cis c H H Ais A Gis G Fis F

備而不用者 Nicht zur Anwendung kommend:

(Dis)

上列各種音名之意義，乃特（Ze-te）爲『最終』拍那乃特（Paranete）爲『接近最終』推特（Trite）爲『第三』拍那買色（Paramese）爲『接近正中』買色（Mese）爲『正中』里峽羅（Lichanos）爲食指絃（Leckfinge-rsaite），換言之卽『第二個最高音』拍里拍特（Parhypate）爲『接近最低音』；拍『黑拍特（Hypate）爲『最低音』拍魯色那邦魯買羅（Proslambauom-enos）爲『增補』此外並從 H 至 a′，分爲四個『四音組』如 H d c e 爲

『較低的，』e f g a 爲『中間的』之類．

上列一表即係希臘樂譜符號．第一行爲『歌唱譜』；第二行爲『樂器譜』；

第三行爲『現代音名』惟音域範圍已略被後人擴大，非復古代希臘之舊矣．

關於希臘樂譜符號問題，原不止此惟本書篇幅有限只能述其犖犖大者．

倘欲知其詳細則請參看專門著作可也．

### (5) 希臘之節奏學

希臘音樂之節奏學與希臘詩歌之節奏學，完全相同．其最流行者計有下列五種．

（甲）打克體魯斯（Daktylus）－∪∪………………五眼

（乙）安那拍斯（Anapäst）∪∪－

（丙）推侯斯（Trochäus）－∪

（丁）養補斯（Jambus）∪－………………四眼

（戊）克乃體古斯（Kretikus）－∪－………………三眼

上列表中符號：○為『短音』—為『長音』而且每兩個『短音』之和

其長恰恰等於一個『長音』假若我們稱呼每一個『短音』為一『眼』則

（甲）（乙）兩種各有四眼（丙）（丁）兩種各有三眼（戊）種計有五眼希臘音樂

板眼既完全依照詩詞字句，故在樂譜之中實無再點板眼之必要但希臘亦有

所謂板眼符號類如吾國崑曲中之▲×等等不過實際應用之時似乎甚為稀

少罷了茲將希臘板眼符號錄之如下：

（子）　一　　等於兩眼．

（丑）　」　　等於三眼．

（寅）　凵　　等於四眼．

（卯）　山　　等於五眼．

（辰）　．）　等於一眼．（若譜上毫無符號，亦等於一眼．）

（巳）　∧　　等於休止符．（其長短則用上列（子）（丑）（寅）（卯）（辰）各

種符號，加於其上以定之）

又希臘最古之詩句結構法係『六拍』（Haxameter）其式如下：

‖ ‖ ‖ ‖ ‖ ‖

近代西洋詩歌節奏，係承繼上述希臘詩歌節奏（甲）（乙）（丙）（丁）四種．

惟近代西洋係以字音『輕重』爲標準『輕音』符號爲◡『重音』符號爲

｜〔即所謂重音（Accent）者是也〕而與古時希臘之以字音『長短』爲

標準者不同．關於此項問題，請參看拙著中國詩詞曲之輕重律一書上海中華

書局出版．

（6）**希臘人之音樂生活**．　希臘音樂作品除一部分尙與宗教有關外其

餘如搖籃歌，追悼辭以及荷馬之史詞阿爾啓羅可（Archilochos），平大耳（Pi-

ndar）之敍情詩（Lyrik）；額喜羅（Aischlos），蘇佛克乃（Sophokles）歐里皮

戌（Euripides）之悲劇；亞里斯多法乃 Aristophanes 之趣劇多以『人事』或

『人事化之神話』爲中心富有美術價值是爲希臘音樂與其他上古文明民

族相異之點此外尙有魯模（Nomoi）一類作品相傳爲西歷紀元前第七世紀

阿里朴及特耳彭達兩位音樂家所創製阿里朴之曲係用阿魯吹奏（或者時

吹時唱）特耳彭達之歌，則係用克特拿伴奏．大約希臘當時奏樂『單唱』多

用克特拿伴奏，『合唱』多用阿魯伴奏因阿魯之音比較宏大而且能够持久

故也關於『奏樂比賽』阿里朴賽會（Olympische Spiele）之舉史不絕書．

吾人由此可以想見當時希臘音樂之盛況其中尤令吾人嚮往不已者則爲希

臘戲劇一事當西歷紀元前六百年之頃有希臘詩人名叫阿絨（Arion）的創

製一種歌調叫做『低體那補』（Dithyrambus），爲祭祀希臘古神低屋柳鎖

（Dionysos）之用此歌係用五十人之『歌隊』合唱而以一枝阿魯伴奏唱時，

歌者喬裝改扮繞行低屋柳鎖神案之側到了紀元前五三六年又有希臘詩人，

名特斯皮（Thespis）者，更於『歌隊』之外，加入一個伶人演唱於是此種

『低體那補』歌曲遂一變而爲希臘悲劇（Tragödie）之祖至希臘劇大

家額喜羅（紀元前五二五年到四五六年）出更於劇中加入第二個伶人於

是向來劇中只有一個伶人『獨語』者至是遂可彼此『對話』矣其後希臘

悲劇人材如蘇佛克乃（紀元前四九六年至四〇六年）歐里皮歹（紀元前

四八四年至四〇六年）之流相繼輩出與上述額喜羅氏共稱爲『希臘悲劇

三傑』在紀元前五百年之際常有希臘人名叫拍那體魯（Pratinas von Ph-

lius）的，創製一種『喜劇』（Satyrspiel）．其內容甚爲滑稽可笑每於悲劇終止

之後演唱以使觀眾一洗其悲哀之情除上述『悲劇』『喜劇』兩種之外尙

有一種『趣劇』（Komödie，）亦係從祭祀低屋柳鎭古神之時所產生出來的．

但其內容則偏於滑稽歡樂使人發生快感更往往利用時事材料常寓譏諷深

意其創始者爲雅典人蘇沙絨（Susarion約在紀元前五八〇年左右）至於

希臘趣劇泰斗，則爲亞里斯多法乃氏．（約在紀元前四五〇年至三八五年左右．）

希臘悲劇組織，通常分爲四段；（甲）蒲魯羅（Prolog），即伶人登場出演．

（乙）拍魯多（Parodos），即歌隊出場歌唱（丙）愛排所頂（Epeisodion），即伶人第二次登場出演（丁）阿佛多 Aphodos（或稱爲愛克所多 Exodos，）即全劇終止之時歌隊合唱而出

至於悲劇內容則分爲（子）歌唱，（丑）說白（寅）拍那克他羅格（Paruk-ataloge）即說白之時而用樂器伴奏，）（卯）歌隊（Chor）合唱以上（子）（丑）（寅）三項皆係劇中伶人爲之．而（卯）項則介於伶人及觀衆之間立於『旁觀地位』欲將該劇作者用意所在以及觀客所得印象同時代爲發表出來故西洋學者稱之爲『理想的觀客』此項『歌隊』人數在『悲劇』及『喜劇』之中通常約有十二人至十五人在『趣劇』之中則有二十四人之多歌時環

繞『神案』（Thymele）且舞且唱猶有昔時祭祀低屋柳鎖古神之遺風敍

述至此.余不能不將希臘戲台建築,一爲說明原來希臘戲台建築多係靠坡而

立.（請參看下列圖八.按此圖乃係意大利南部車里(Sizilien)島上.羅馬時

代之戲台遺蹟.惟其結構全係仿照希臘戲台至於希臘本地戲台遺蹟爲數本

屬不少.但余此時僅有此圖,可以寄回國內付印）坡上各種石級即爲『觀客

座位』（Theatron）如下列圖九中之1是也.戲院之中,有一圓形地面稱爲阿

爾克斯得（Orchestra）是即下列圖九中之2.該地面之正中,並有『神案』一座;

（參看下列圖九中之■.）『歌隊』即繞此舞唱再其次則爲『舞台』(Skene)

是即附圖九中之3.但當時伶人並不直接在『舞台』上演唱而在上述圓形

地面阿爾克斯得之前半邊即下列圖九中之a是也.至於『舞台』自身則僅

供劇中佈景之用,如宮殿之類而已.（近代西洋『劇院樂隊』因居於『舞台』

前面之故,遂稱之爲阿爾克斯得（Orchester）;其後此字遂成爲『樂隊』之

圖　八

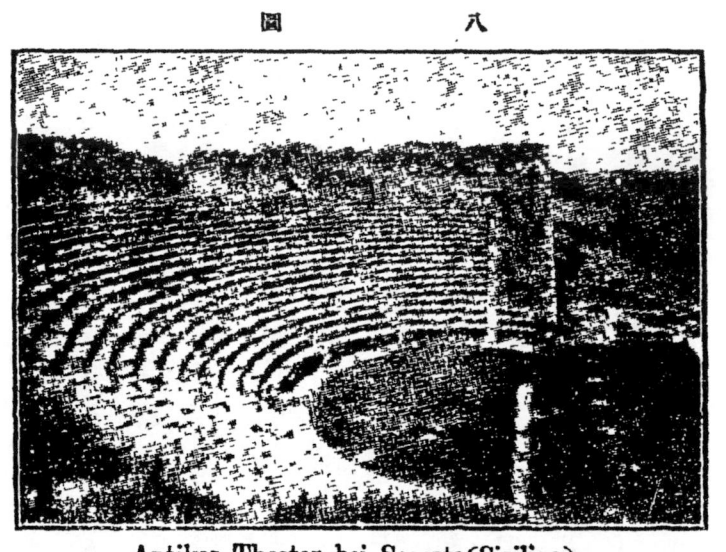

Antikes Theater bei Segesta(Sizilien).

專有名稱）又附圖圖九中之4 5
兩處是爲觀客與歌隊以及一部份
伶人入口之道此種戲台皆係露天
而立，未有屋頂其最大者，能容三四
萬人；而觀衆猶能聽視不爽其建築
之適於『音學』（Akustik）眞是
千載之下，尚使人驚歎不已也．（數
年前曾在希臘戲台遺蹟演戲一次，
當時參與之人其所言亦如此）．近
年柏林方面，亦常有露天演戲之舉，
蓋猶有希臘之流風餘韻焉．

　從上面所述看來，希臘戲劇與

歌隊之關係，可謂因緣甚深．但到西歷紀元前

第五世紀末葉左右，此種歌隊作用，却漸漸喪

失；或直接參加演劇，或者完全被人廢除其後

劇中音樂一物，亦復日益衰微，不但『歌隊』

脫離戲劇劇，甚至於劇中原有之『獨唱』『對

唱』亦為人所排斥殆盡，漸與近代『說劇』

（按卽近代中國所謂『文明戲』）相近．當

希臘大哲柏拉圖及亞里斯多德時代，希臘音樂尚稱繁盛．但是到了亞里斯多

德門人亞里斯多克深羅斯（Aristoxenons）的時候，希臘音樂逐一蹶不振．故亞

里斯多克深羅斯不勝其悲憤之情，常發復古之思．我們細察希臘音樂衰微時

期，大約正在希臘喪失獨立之際〔約在紀元前三三八年恰魯酒（Chäronea）

戰爭之時〕余嘗謂：一個民族之衰，係先從『耳朵』衰起，最初是『聽不見，』

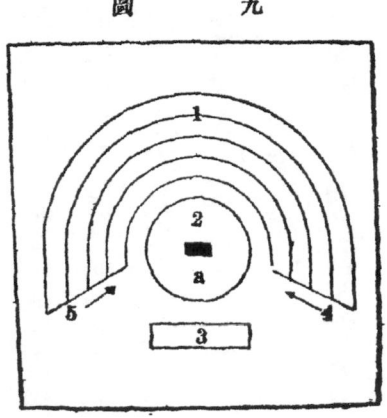

九　圓

漸漸的便『看不見』以至於啞口喪心，成爲一種行尸走肉！此卽一例也．

(7) **希臘人之音樂觀念**　希臘人對於音樂之觀念，其始也只認爲『宗教祭祀』之一種附屬品正與其他上古民族相同其後則漸漸承認音樂與『國家政治』之關係，乃有打猛（Damon 紀元前第五世紀）等等之『音樂倫理學』（Ethoslehre）出現換言之即每一種『調式』如都耳法里格里底之類（請參看上述(2)希臘音樂之理論）皆有一種特別性質可以影響人類心靈故製譜者於選擇『調式』一事不可不加以注意到了打猛氏之再傳弟子柏拉圖遂將音樂與政治之關係更闡發得淋漓盡致音樂既能如此感動人心於是又將『音樂』與『青年教育』兩事打成一片大有用音樂代修身教科書之趨勢但與柏拉圖同時的物質派哲學家達摩克里提（Demokrit 氏，生於紀元前四六〇年左右）以及當時甚爲流行之『詭辯學派』（Sophisten）却將『音樂』與『倫理』兩事毅然劃開謂音樂只能刺激吾人官能不

能影響人心.其末流到了非魯夕母（Philodemos西歷紀元前第一世紀）則

更直謂『音樂美術』與『烹調美術』一樣,不復認為有關風化之物矣其實

不但柏拉圖敵黨當時提出此項攻擊卽柏氏大弟子亞里斯多德亦嘗高樹異

幟反對師說蓋彼於上述『音樂倫理學』之外,更提出『音樂美學』專從音樂

本身論其美惡.而將政治種種關係劃開;不過不如上述達摩克里提及詭辯學

派之激烈而已.但希臘此項『音樂倫理學』却未嘗因此種種攻擊而歸於烟

消雲散尤其是自紀元前第四世紀末葉起所謂『淡泊主義學派』（Stoiker）

者,乘時而起利用『音樂倫理學』以促進彼等所提倡之『道德學說』此派

勢力旣一直綿延至於羅馬時代,因而終希臘之世『音樂倫理學』亦未嘗一

日根本動搖.

　　吾國古代音樂,亦係重『善』輕『美』正與希臘古代相同.孔子聞韶,則謂

『盡美矣又盡善也』;聞武則謂『盡美矣未盡善也』;對於美善二字,已不免

意存輕重其後一般儒家，更只將音樂視爲移風易俗之一種手段，不復再從音樂本身之美致力以致吾國音樂遂有如魏文侯所謂：『吾冠冕而聽古樂則唯恐臥』．至於西洋則在希臘之時，已有達摩克里提與『詭辯學派』以及亞里斯多德等等於『善』字之外，更注意到『美』之一字．迨至最近數百年來，西洋『音樂美學』（Musikästhetik）日益發達於是中西音樂宗旨遂亦從此日益相遠矣．

## 第七節　羅馬之音樂

羅馬人與希臘人的性質根本不同，羅馬人關於國家的組織政治的設施，軍事的訓練均富有絕大天才爲近代西洋各國之唯一模範但對於美術哲學等等文化，則遠在希臘之下．羅馬人雖然應用武力，將文弱的希臘征復但自己却變成了希臘文化之奴隸正與元清兩代入主中國之情形相同．羅馬人對於

音樂文化，完全是謹受希臘之教，而且對於音樂的態度只是『亦將有以利吾

國乎』並無何等高尚理想誠然，羅馬音樂亦自有其民族特色；如凱旋歌、結婚

辭追悼詩燕會曲之類，常用體比（Tibia 即希臘之阿魯）伴奏亦頗能表現

羅馬民族精神但羅馬樂譜既然未有一篇遺世吾人亦殊不敢遽空評斷近代

西洋學者對於羅馬美術漸有特別注意之傾向以為從前歷史家僅以『羅馬

美術係模倣希臘』數字便將羅馬一代美術抹去不再加以研究實為最大

誤云云．如果將來關於羅馬音樂之材料日益加多或者我們對於羅馬音樂完

全另換一種批評亦未可知．至於現在可以言者即羅馬音樂雖係師承希臘但

其中亦有不盡相同之處第一，羅馬悲劇之中已無『歌隊』合唱之舉．劇中只

有(1)說白(2)單唱(3)拍那克他羅格（Parakataloge）三種，而以體比伴奏．又

羅馬戲劇作家已不復再如希臘詩人自譜音樂而將製譜之事委託當時樂工

為之．至於伴奏樂器則多用『雙管 Tibia』以『右管』伴歌唱，『左管』奏

『過板』（Zwischenspiele），第二『羅馬時代』，『表情跳舞』（Pantomimus）

甚爲流行．『趣舞』以巴體羅（Bathyllus紀元前第一世紀）所作爲第一『悲

舞』以皮那德（Pylades 紀元前二二年左右）所作爲最善前者只用一枝

阿魯伴奏後者則除了阿魯與色潤克斯（Syrinx）（排簫）兩種樂器若干件

外尙有『歌隊』一種以伴之大約『歌隊』所唱者係該項跳舞音樂之詞句；

而且在跳舞休止之時有如『過板』一樣第三『羅馬人不但將從前希臘各種

樂器以及由羅馬各殖民地傳來之各種樂器加以精製而且極喜大規模之

『樂隊』合奏所有鎖喇（Aulos）手琴（Kithara）排簫（Syrinx）喇叭

（Trompete）戰鼓（Trommel）水風琴（Wasserorgel）等等皆列入一個

樂隊之中此又與吾國唐朝時代疆域既廣於是收集殊方各種樂器組織偉大

『樂隊』合奏以揚國威者正相類也此外羅馬戲台建築規模亦極宏大下列

圖十，卽一例也．

十　圖

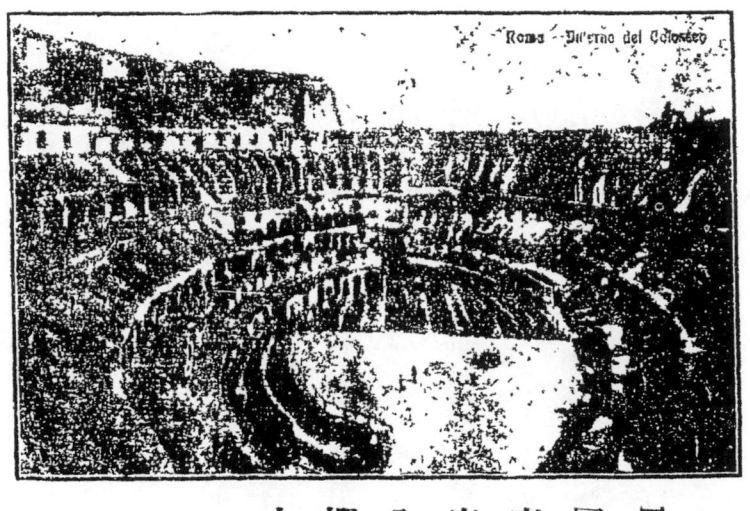

上列一圖，爲羅馬戲園名爲 Co-

losseo 者之內部形式．該園係成於西

歷紀元後八二年左右．長五二四米突．

高四八・五米突．有門八十座．場內可

容五萬人．外面繞以高牆（與前列圖

八之傍坡而築者不同）其上蓋以帳

棚以蔽風雨太陽．爲現存古代羅馬最

大遺蹟之一．

第八節　初期基督教堂

音樂

當羅馬帝國猶處於希臘音樂文

化勢力之下，而又未能多所創新促進的時候忽有一種新樂，由亞洲方面紋里

亞（Syrien）怕納斯體拿（Palästina）兩地漸漸傳入地中海沿岸諸國基督教

堂之中，而與西洋音樂文化以一種新生命我們知道希臘音樂乃係詩歌的奴

隸譬如『樂音』的長短，（參看第六節第(5)項）『樂句』的構造『樂章』

的組織，皆須一律按照詩歌辭句安排猶之中國律詩每字的平仄每句的字數，

每篇的句數均有一定因此製譜之人鮮有活動餘地音樂藝術，亦不能自由發

展現在所發生之新樂則不然第一步首先打破『字音長短』之規則，而以『字

音輕重』爲準繩（按即近代西洋語言中所謂 Accent）其結果字音之重

者，不必再用『長音符』譜之但將其置在『拍中重要地位』可也（按西洋

音樂在『拍線』後之『第一個音符，通常皆係』重音』『第二個音符』

則爲『輕音』有如下式：

譜中的符號＞，就是現代通常用以表示『重音』者．如此一來，『樂音』長

短既不受『字音』長短之限制；亦不受『字音』重輕之束縛但將『重音』

之字譜在拍中重要之地即足；其餘皆一任製譜者之自由實與從前希臘節奏

以『字音』長短爲轉移者迥異而成爲現代西洋音樂之重要原則．據近代西

洋學者研究此種變遷係來自『希伯來聖詩』蓋該項『聖詩』（Psalmen）

結構但以句中『重音』數目相同爲準（譬如上句八個『重音，下句亦八

個『重音．』）而『輕音』數目則不拘多寡（譬如上句十個『輕音，下句

或者十四個『輕音．』）因此從前許多西洋學者常以此項『聖詩』句中『單

音』（Silben）數目參差不齊之故，將他列入『散文』（Prosa）一類而

$\frac{2}{4}$ 　∨　一　∨　一　　重體 ●
　　　　　一　∨　一　重體 ●
　　　　　一　∨　一　重體 ●
　　　　　一　∨　一　重體 ●

不知此項『聖詩』實係一種『詩歌』而非『散文』．至於歐洲方面，最先利

用此種『重音原則』（Akzentuationsprinzip）於教堂音樂者當首推意大利

天主教大牧師阿博羅惹（Ambrosius 氏紀元後三三三年到三九七年．）該

氏所作『聖歌』（Hymnen）之遺傳於世者，尚有若干；但皆係後人傳抄之

本．下列一歌係見於紀元後第十世紀一種『手抄本』之中（Gevaert, La-

mélopée antique dans le chant de l'église latine, 1895, 第七〇頁）爲 Ambr-

osius『聖歌』現存抄本中之最早者譯成今譜則如下：

當時採用此種『重音原則』者原不止阿博羅惹氏一人．（例如黑那銳 Hil-

arius von Poitiers 等等.）而且此種趨勢實在該氏以前,即已醞釀發端.不過

其他各種『聖歌』調子,均已湮沒不傳吾人現在只能於其『聖歌』文辭中,

略得端倪而已.又阿博羅惹氏雖已採用『重音原則』,但對於希臘『長短原

則』仍未完全放棄.亦一過渡時代之現象也其實當時天主教樂歌,不但採

用猶太『重音原則』而已;並凡有時直將『猶太聖歌』應用於天主教堂之中.

此外猶太『單唱衆和』（Responsorium或稱爲 Gradulien 即先由一人獨

唱繼由衆人和之.）與『歌隊輪唱』（Antiphon.即兩個『歌隊』互相輪流

合唱.）兩種方法亦皆傳入天主教會吾人於此數端已可察見天主教堂音樂

與猶太廟堂音樂之關係,如何密切矣.

　　天主教堂除採用猶太音樂外,有時並將希臘各種著名祭祀樂調,另自塡

上一些三天主教會歌辭,直接用於教堂之中因此初期基督教堂音樂,其來源甚

爲複雜.到了紀元後第六世紀末葉,有羅馬教皇名叫格里哥第一（Gregor I.

五九〇年到六〇四年，）的，乃將天主教堂各種樂歌，加以收集整理，製爲專書，

即世所謂『格里哥樂歌』（Gregorianischer Gesang）者是也．一直至於今

日，猶爲天主敎會奉行．

在天主教堂各種樂章之中以『彌撒』（Messe　拉丁文稱爲 Missa）

一種爲最重要此項樂章名稱係取自該樂章歌辭末句：『Ite, missa est』

係拉丁文其意爲『會已開畢請囘去罷』）在舉行『聖餐』（Abendmahl）

等等典禮時奏之彌撒共有兩種一爲通常彌撒（Ordinarium missae）其內容

爲克里（Kyrie），格羅里（Gloria）克乃多（Credo）商克土（Sanctus）

阿克魯（Agnus）五篇；在舉行通常彌撒典禮時用之所以稱爲 Ordinarium

即『通常』之意也．一爲特別彌撒（Proprium missae或稱爲 De tempore），

其內容爲晉推以土（Introitus）格那覩耳（Graduale）阿乃魯亞（Alle-

lujah或推克土Tractus），阿非土里（Offertorium）孔母里屋（Communio）等

篇在各種星期日或節慶日奏之，其歌詞，各星期日或各節慶日所用者，皆彼此不同，所以稱爲Proprium即『特別』之意也此外還有一篇名爲色昆辭（Sequenz）的，則係特爲某種節氣（如『耶穌復活節星期日』之類，）而設以上所舉各篇其進化程序彼此不同，並非成於一時（其主要部分約至紀元後第十四世紀始漸漸完成）惟本書篇幅有限恕不詳述讀者如欲研究此項問題，請參看Peter Wagner, Geschichte der Messe, 1913, Leipzig 一書可也．

天主教堂樂章之中，除上述彌撒之外，尚有『每時祈禱』（Stundenoffici-um）一種亦極重要係用之於每日各時祈禱典禮其內容爲費格耳（Vigil黎明以前．）郎歹時馬土體乃（Landes matutinae黎明，）拍里模（Prim六鐘，明以前．）郎歹時馬土體乃（Landes matutinae黎明，）拍里模（Prim六鐘，

塔耳辭（Terz九鐘，）色克斯提（Sext十二鐘，）魯恩（Non午後三鐘，）費斯拍（Vesper傍晚，）孔拍乃提（Complet晚間，）各篇．

在西歷紀元後第十四世紀以前無論『彌撒』及『每時祈禱』之樂調，

只許以自古遺傳之『樂歌』（Choral，按卽『格里哥樂歌』）爲主，而加以編製修飾不得自行創造直到了第十四世紀意大利北部佛魯冷池地方所謂『新樂』（Ars nova）運動者發生始有自由創製音樂之舉（請參看下面第十四節第(1)項．）因此之故此項『格里哥樂歌』主持天主教堂音樂者將近七百年實爲研究西洋音樂史者，極不可忽略之一種史實．

又本節敍述教堂音樂進化爲解釋便利起見已超出『單音音樂時代』範圍，（按『單音音樂時代』係至紀元後（九〇〇年止．）讀者幸勿以溢出百年題外見責爲禱．

第九節　初期教堂音樂之樂理

自基督教初興，至『複音音樂』發生，（約在紀元後九〇〇年，）前後七八百年間所有西洋音樂文化全在教會手中．以是當時『音樂學者』討論樂

理之著作，亦皆以教堂樂歌爲對象，絕少涉及民間俗樂者．其結果當時民間音樂幾乎全部失傳當喀爾大帝（Karl I. 紀元後八〇〇年至八一四年）之時，本有收集『民謠』之盛舉但其子路易太帝（Ludwig I. 紀元後八一四年至八四〇年）復爲教會所慫恿竟將此項『民謠』加以排斥直到十字軍之役以後（約自第十一世紀起）西洋所謂『騎士詩歌』者，一時盛行於是『民間音樂』乃能在宗教勢力以外獨樹一幟故吾人今日研究西洋中古上半期樂理殆只能以天主教堂爲限．西洋中古音樂文化既掌握於天主教會之中因此，當時對於音樂觀念，既非如古代希臘音樂之以『善』爲本亦非如近代西洋音樂之以『美』爲歸．不過欲藉音樂之力，使人發生『信仰宗教』之心而已．故前後數百年間，『音樂文化』並無何等重要發展在西洋中古上半期之中有兩部關於樂理之重要著作；一爲坡體五氏（Boëthius 紀元後四八〇年至五二四年）所作之 Institutio musica，二爲克舊阿土魯氏（Cassiodorus 紀

元後四九〇年至五八〇年左右，所作之 De artibus ac disciplinis liberalium

artium 兩書對於西洋中古音樂理論，曾發生極大影響蓋坡體五氏之著作，係

紹述古代希臘樂理綱要成爲中古研究樂理諸家之主要來源至於克奢阿土

魯氏之學說則因其後（第九世紀）音樂學者阿乃里阿魯（Aurelianus Re-

omensis）氏之祖述援用，故對於西洋中古樂理，亦頗佔相當勢力．

關於西洋中古樂制所謂『教堂調式』（Kirchentonarten）者最初見

之於阿苦以魯（Alcuinus 紀元後七五三年至八〇四年，）所著書籍其後復

由阿乃里阿魯氏援引『格里哥樂歌』爲例，詳將此項『調式』加以說明此

項『調式』計有八種其中復分爲『正調』（Authentisch ）四種及『副調』

（Plagal ）四種．『副調』之音恆低於『正調』之音『四階』（Quarte ）與希

臘『副調』之音恆低於『正調』之音『五階』（Quinte ）者不同．而且中古

『教堂調式』名稱雖仍沿用希臘舊名但其內容却彼此完全不同茲列表比

**第二表（乙）希臘音階與中世音階之比較**

## 希臘

（正調）dori ch 都耳
A H c d e f g a h c' d' e'

（副調）hypodorisch 下都耳
G A H c d e f g a h c' d'

（正調）phrygisch 法里格
c d e f g a h c' d'

（副調、hypophrygisch 下法里格）

（正調）lydisch 里底
F G A H c d e f g a h c

（副調）hypolydisch 下里底
E F G A H c d e f g a h

（正調）mixolydisch 混合里底

## 中古

（副調）hypodorisch 下都耳
A H c d e f g a h c' d'

（正調）dorisch 都耳

（副調、hypophrygisch 下法里格
H c d e f g a h c' d' e

（正調）phrygisch 法里格

（副調）hypolydisch 下里底
c d e f g a h c' d' e' f'

（正調）lydisch 里底

（副調、hypomixolydisch 下混合里底
d e f g a h c' d' e' f' g'

（正調）mixolydisch 混合里底

（副調）hypomixolydisch 下混合里底

在中古『教堂調式』八種之中，每種各有三項要素，最宜注意（甲）『尾音』（Finalis）其性質與近代西洋音樂中所謂『基音』（Tonika）者相似．換言之，即一調中之第一個『主音』是也．在『正調』中係該調式之第一音；在『副調』中，則係該調式之第四音即下列表中之有口符號者是也．（乙）『再擊』（Repercussio）其性質與近代西洋音樂中所謂『上五階』（Dominante）者相似．換言之，即一調中之第二個『主音』是也．在『正調』中係該調式之第五音或第六音；在『副調』中，則係該調式之第三音或第四音即下列表中之有△符號者是也．（丙）『音域』（Ambitus）即該調式所用之音域範圍是也．

下列表中之有△符號者是也．

| 調 名 稱 | 組 織 | 音 域 |
|---|---|---|
| 1.（正調）Dorisch 都里 | d e f g △ h c' d' | (c)d-d'(e') |

# 第十節　近代音階是怎樣演變而來的

（乙）音階

由上文所述的十二個調式中，我們可以看出古代的音階（十六世紀以前）是怎樣的複雜。後來到了十六世紀末葉，才漸漸把這許多調式歸納起來，分成兩大類，即「大調」（Dur，省略為「大」）和「小調」（Moll，省略為「小」）兩種。我們現在所用的「大調」即是以上第五調（正調「里底」），「小調」即是......

| | 調式 | | 音階 | | 音域 |
|---|---|---|---|---|---|
| 2. | (副調) | Hypodorisch | 下都耳 | A H c Ⓓ e Ⓕ g a | (G)A–a b |
| 3. | (正調) | Phrygisch | 法里格 | Ⓔ f g a h Ⓒ d' e' | (d)e-e' |
| 4. | (副調) | Hypophrygisch | 下法里格 | H c Ⓓ e f g Ⓐ h | A-c'(d') |
| 5. | (正調) | Lydisch | 里底 | Ⓕ g a h Ⓒ d' e' f' | f-f'(g') |
| 6. | (副調) | Hypolydisch | 下里底 | c d e g. Ⓕ a h c' | c-d'(e') |
| 7. | (正調) | Mixolydisch | 混合里底 | Ⓖ a h c' Ⓓ e' f' g' | (f)g-g'(a') |
| 8. | (副調) | Hypomixolydisch | 下混合里底 | Ⓖ a h c Ⓓ d e f | c-d'(e') |

中古上半期之天主教堂樂歌，皆用口頭傳授，未有樂譜記載．至紀元後第九世紀之時始有一種樂譜名爲『老滿』（Neumen）者傳世．但此項『老滿』符號來源甚早，似在紀元以前即已有之，最初只是『歌隊』隊長指揮隊員唱歌時，用手在空中表示音階上下之一種手勢．其後始漸漸成爲樂譜符號．又此項符號計有兩種：(1)君士旦丁方面所用者，稱爲『比昌池老滿』（Byzantiner Neumen）．(2)意大利方面所用者，稱爲『拉丁老滿』（Lateinische Neumen）．

(1)『比昌池老滿』符號，只能表示音之高低若干，不能表示音之長短若干．下面所列符號：1. 爲上行二階之符號．2. 爲下行二階之符號．3. 爲下行三階之符號．4. 爲上行五階之符號．5. 爲下行五階之符號．6. 爲上行三階之符號．7. 爲下行四階之符號．（參看Riemann, Handbuch der Musikgeschichte, Max Hesses Verlag, 1922, 第九十九頁．）

茲再錄比昌池樂譜一段，係紀元後第十二世紀手抄本.其歌辭及調子,大

約係出自紀元後七○○年左右阿推阿斯（Andreas von Kreta）之手.茲譯爲

近世樂譜如下：（參考上列書籍第一百頁）

Übertragung:

ὄνομα. Κυρίου ἐκάλεσα.

Καταβήτω ὡς ὁ ῥύσιος τὰ ῥήματα μου ὅτι εω

1. Steigende Sekunde　＼⌐
2. Fallenbe Sekunbe　／⌐
3. Fallenbe Terz　⌐⌐⌐
4. Steigenbe Terz　⌐
5. Fallenbe Quinte　⌐
6. Steigenbe Terz　＼⌐
7. fallenbe Quart　⌐⌐

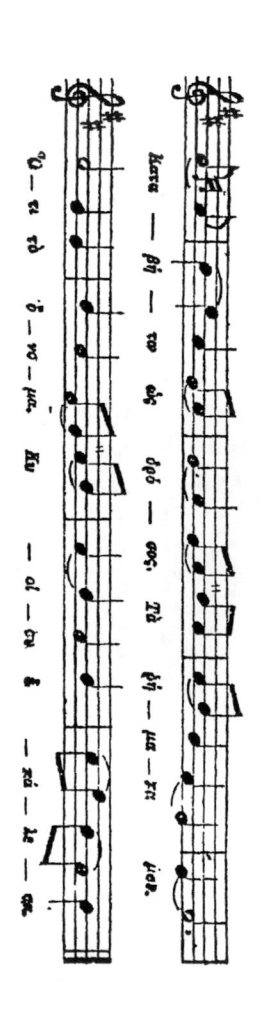

（2）『拉丁老滿』符號，只能表示音之高低；但升高若干，降低若干，却不能表示出來．換言之實不及上述『比昌池老滿』符號之精確同時對於音之長短若干亦復不能表示此則與『比昌池老滿』符號彼此同具之一大缺點．至於『拉丁老滿』之基礎符號約有下列數種（參看 Wolf, Handbuch der Notationskunde, 1913, 第一〇一頁）

、、 或 ― ＝ virga （長音，高音）

、 ＝ punctus （短音，低音）

ㄨ ＝ podatus （先低後高）

（ ＝ clivis （先高後低）

、、 ＝ scandicus （三音次漸上升）

丶丶 ＝ climacus （三音次第下降）

ㄥ ＝ porrectus （先高後低再高）

ㄥ ＝ toroulus （先低後高再低）

織體複調音樂同聲部」之間以樂譜一致（音符只影響方向而非相對位置）

承繼羊皮紙樂譜之記載方式（參看 Riemann, Handbuch der Musikgeschichte,
Max Hesses Verlag, 1922, 第一○頁）

西洋中古上半期之教堂樂歌，如『格里哥樂歌』之類以及『民間歌曲，大半皆用『拉丁老滿』符號所書直到紀元後第十世紀左右始有利用『拉丁字母』如 a b c d 之類以及譜上加線之法以表示音之精確高低到了第十一及第十二世紀左右更有表示『音節長短』符號之發明漸漸造成西洋今日五線譜之基礎

# 附錄一　希臘音樂歷史表

都耳（Doris）民族遷移，西歷紀元前一一〇四年．

荷馬（Homer）約自紀元前八六〇年至七七〇年．

阿里朴賽會（Olympische Spiele音樂比賽）自紀元前七七六年至紀元後三九三年止每四年舉行一次．

阿里朴（Olympos）約在紀元前七〇〇年左右，（以下時代，皆在紀元前，恕不再註．）

特耳彭達（Terpander）六七五年至六五〇年左右．

阿爾啓羅可（Archilochos）六七五年至六五〇年左右．

阿絨（Arion）約在六〇〇年左右．

彼得果納斯（Pythagoras）約在五六〇年左右．

蘇沙絨 Susarion 約在五八〇年左右．

非魯那阿斯（Philolaos）約在五四〇年左右．

特斯皮（Thespis）約在五三六年左右．

普拉提那斯(Pratinas) 約西元五〇〇年卒．

品達(Pindar)西元四四二年生．

哀斯苦羅斯（Aischylos）西元四五六年卒．

索福克里斯(Sophokles)西元四〇六年卒．

優理披代斯（Euripides）西元四〇六年卒．

達蒙(Damon)約當此時．

亞里斯多法涅斯（Aristophanes）約西元四〇〇年至三八〇年卒．

柏拉圖(Platon)西元四二七年至三四七年．

德謨克利圖（Demokrit）約西元四〇〇年卒．

詭辯學派（Sophisten）約當此時．

亞里斯多德勒（Aristoteles）三八二年至三二二年．

亞里斯多克森諾（Aristoxenos）約三二〇年生．

斯多噶學派（Stoiker）約當此時以後．

腓羅代摩（Philodemos）約西元一世紀．

普魯塔克（Plutarch）約紀元後一世紀（亦希臘哲人）

托勒密努斯（Ptolemaios）約二世紀

尼可瑪可（Nikomachos）約二世紀

## 第三　中古時期之音樂理論家及著述者

（亦有亡其名而存其文者。）

巴迪魯斯（Bathyllus）約紀元前一世紀

皮拉得斯（Pylades）約紀元前二二年

盎博羅修 Ambrosius 約紀元後三三三至三九七年

鮑伊修（Boethius）約四八○至五二四年

卡西奧多魯（Cassiodorus）約四八○至五七五年

格雷戈里一世（Gregor I.）約五四○至六○四年

阿爾克因（Alcuinus）七三五至八○四年

奧雷里亞雷歐（Aurelianus Reomensis）約九世紀

# 問題

(1) 希臘古代音樂理論，2:3及3:4兩種，實與吾國古代所謂「三分損益法」者相同．（惟此種理論，在絲絃上及律管上，因物理關係之故，彼此不盡相同，但在此處，不必深論．）查希臘此種學說係創自彼得戈納斯，但該氏自己未有著作遺世，其學說係傳自彼之門人非魯那阿斯至吾國古代『三分損益法』則初見之於管子（地圓篇）及呂氏春秋（音律篇）兩書。管子約成於西歷紀元前第四世紀（戰國時候）呂氏春秋當成於西歷紀元前第三世紀換言之，比較希臘學說遲出兩百年左右，因此之故近代西洋學者遂疑中國古代樂制係受希臘樂制影響，君願贊成此說否？或能反證其謬否？

(2) 古代希臘悲劇內容組織與中國近代戲劇（崑曲二簧梆子川腔）內容組織其相同相異之點安在？

(3) 希臘古代及中國古代之音樂皆重『善』輕『美』與近代西洋音樂之重『美』輕『善』者，恰恰相反．試詳論其得失？

(4) 古代羅馬音樂與古代希臘音樂相異之點安在？

⑸ 希臘戲劇音樂、羅馬音樂、拜占庭音樂……等音樂。

⑹ 希臘「人體」之研究……

⑺ 希臘音樂之音階及調子之研究……

## 參考書

(1) Bellermann  Tonleitern und Musiknoten der Griechen 1847, Berlin.

(2) Abert, Die Lehre von Ethos in der griechischen Musik, 1899, Leipzig.

(3) Monro, Modes of Ancient Greek Music, 1894.

(4) Buelle, Etude sur l'ancienne musique greque, 1875-1890, Paris.

(5) Grysar Uber das Canticum und den Chor in der römischen Tragi die 1855, Wien.

(6) Gevaert, La melop e antique dans le Chant de l'eglise latine 1895.

(7) Chappell History of Music from the ..rliest Records to the Fall of the Roman Empire, 1874.

(8) Abert Die Musikanschauung des Mittelalters, .1905.

(9) Houdard, Le rhythme du chant dit Grégorien d'apr´s la notation neumatique, 1898.

(10) Fleischer, Neumenstudien, 1895, 1897, 1904.

(11) Schauerte, Geschichte der liturgischen Musik, 1894

# 第三章　複音音樂流行時代

## 第十一節　複音音樂之初興

西洋音樂自上古起，至西歷紀元後九〇〇年左右止；所有古代希臘音樂

以及初期教堂樂歌，蓋皆限於『單音音樂』當時雖亦有數人同時合唱，或數

器同時合奏之舉；但彼此所唱之音皆係相同之音，或者彼此所唱之音相差一

個『音級』（譬如甲唱『合』字，乙奏『六』字之類，即吾國所謂『高吹低唱』

是也.）總而言之彼此所歌之音皆係『同音』（相差一個『音級』之音，則

爲廣義的『同音』.）而非『異音』.自紀元後第十世紀時起，西洋音樂遂由

『單音音樂』進而爲『複音音樂』（換言之，即同時數種『異音』齊鳴譬

如甲唱『合』字，乙唱『尺』字之類.）於是西洋音樂遂由『線』進而爲『體』.

蓋『單音音樂』之進行，恰有如一根『線』蜿蜒而進；（或兩根彼此組織完全相同之『線』）而『複音音樂』則有如一個『體』由數種內容相異之『線』集合而成規模遠較『單音音樂』爲大變化遠較『單音音樂』爲多．從此西洋音樂文化之猛進，遂有一日千里之勢，而與古代希臘及東亞諸國異途而行．誠然在實際上吾國音樂亦非純粹『單音』；但吾國『複音音樂』之進化程度却只等於西洋第十世紀左右殊不能與近代西洋所謂『複音音樂』者相比也．

西洋『複音音樂』之產生，正在歐洲『民族遷移』（約自紀元後第四世紀至第十世紀左右）最盛之際故近代西洋學者多以『複音音樂』爲日耳曼民族（或譯爲條頓民族）帶來之物．但吾人現在所獲得之『複音音樂』證據最早者亦只能上至紀元後第九世紀中葉左右．（約在吾國唐宣宗時代）．究竟此項『複音音樂』之原動力，出自何方現在仍極茫然至於『複音音樂』

之所以忽然發生似與當時思潮急變情形，不爲無關．蓋數種『異音』可以同時齊鳴之事，以如彼絕頂聰明之希臘人當然早已知之．（吾人卽就希臘學者嚴辨『協和音階』與『不協和音階』一事而言已可想見當時對於兩種『異音』齊鳴之舉曾加以精心研究．）知之而不用之者則由於古代希臘音樂觀念既以『善』爲本因而對於此種『繁音雜陳』之舉不以爲然換言之無『複音音樂』是不爲也非不能也吾國『複音音樂』之不發達其原因或亦在此．但西洋自『民族遷移』以來，日耳曼民族來自北方森林首將古代希臘羅馬文明，盡量加以破壞．直至紀元後第五世紀佛郎機王國成立以後社會秩序始稍稍恢復．在這種新舊文化交替各種民族雜居之時，最利於新思潮之產生．『複音音樂』卽爲其一蓋吾人現在所得關於『複音音樂』之記載，雖以愛里改那 Scotus Erigena（約在紀元後第九世紀中葉）氏所著書籍爲最古；但該氏敍述『阿爾港魯』（卽『複音音樂』樂式最早之一種）時似乎此

項樂式在當時早已通行，爲萬衆皆知之物．因此吾人對於西洋『複音音樂』之產生時期，至遲必在紀元後第九世紀以前，不過吾人缺乏確實紀載莫能知其『成自何時』罷了．現在西洋學者多以紀元後九〇〇年左右爲『複音音樂』開始時期，本書亦從之．

在『複音音樂』初期時代，計有三種形式，最爲重要卽(1)阿爾港魯（Orga-num）(2)抵時康都（Discantus）(3)伏波洞（Fauxbourdon）是也．茲請分述如下：

(1) **阿爾港魯**　　爲最古之『複音音樂』．究係何時產生今尚未能決定．惟首先紀載及此者，實爲紀元後第九世紀中葉愛里改那氏已如上文所述．什麼叫做阿爾港魯便是一個調子之中以『格里哥樂歌』之音節爲根據（Cant-us firmus ）另自再加一個音上去，使兩音同時齊鳴．這個後加的音通常是較『格里哥樂歌』的原音爲低其式如下（參看Riemann, Handbuch der Musi-kgeschichte, Max Hesses Verlag, 1922, 第一册第一五頁）

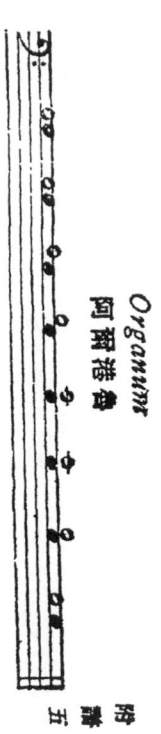

上面譜中所列的空圈（例如。）是代表『格里哥樂歌』的原音·黑點（例如·）是代表後加之音·我們細閱一遍，便知當時所謂阿爾港魯有兩條原則（一）開首與結尾後加之音與樂歌原音是一致的（Einklang）（II）至於中間呢，後加之音與樂歌原音相距從無超過『四階』的

除上述一種外尚有『四階平行阿爾港魯』或『五階平行阿爾港魯』兩種形式爲天主敎牧師何克巴耳德（Hucbald 紀元後八四〇年至九三〇年）所發明其式如下：（參看 Riemann, Handbuch der Musikgeschichte I. Band, II. Teil, 第一四三頁至一四四頁Breitkopf u. Härtel, 1919.）

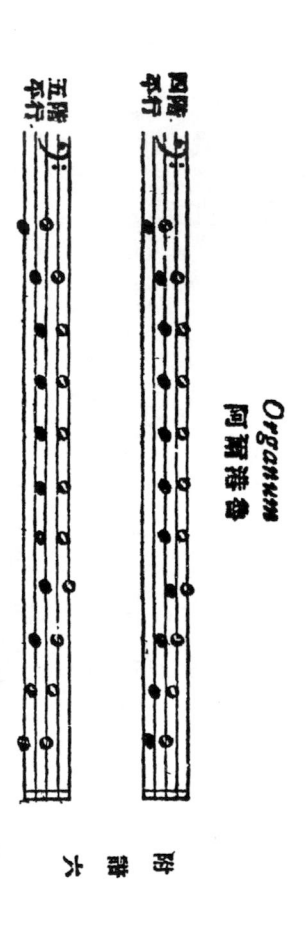

Organum
阿爾港魯

上面譜中之黑點與『格里哥樂歌』原音相距，或爲『四階』，或爲『五階』；所以稱爲『四階平行阿爾港魯』或『五階平行阿爾港魯』至於『平行』之意蓋指後加之音與樂歌原音成爲一種『平行線，向前進行之式近代諧和學對於『五階平行』一事係在禁止之列；然在『複音音樂』初期時代却夷然用之不以爲怪卽此一端已可想見西洋『諧和學』歷代變遷如何之大矣.

(2) **抵時康都.**

到了第十二世紀，法國方面又有一種抵時康都樂式發

生．其組織亦係以『格里哥樂歌』爲根據，而另加新音進去，使之同時齊鳴．但

與上述阿爾港魯顏頗有相異之點：(1)此種新加之音比樂歌原音爲高．(2)新音與

原音之進行方向，大都恰恰相反（譬如新音若向上進行，原音則向下進行．）

而非平行.(3)新音與原音相距，或爲『五階』或爲『八階』(Oktave)(4)其

結尾處新音與原音相距常爲『八階』茲舉一例如下：（參看上列 Riemann

音樂史，第一六○頁．）

Discantus
班斯康部

(3)伏波洞　到了第十三世紀，英國方面又有一種伏波洞樂式發生．其

組織亦係以『格里哥樂歌』爲根據，而另加新音進去，使之同時齊鳴．其與上述

阿爾港魯及抵時康都兩種相異之處：(1)從前後加之音只有一個，現在却有兩

個（按從前有時亦加入第二個新音進去但此項『第二新音』僅爲『第一

新音』之重複聽如『第一新音』爲c，『第二新音』爲e'之類。）(2)從前後

加新音與樂歌原音相距爲『四階』『五階』『八階』等等現在則除首尾

兩處外都改爲『三階』(Terz)與『六階』(Sexte)茲舉一例如下（參

看 Riemann, Handbuch der Musikgeschichte, Max Hesses Verlag, 1922,

第二册第二八頁。）

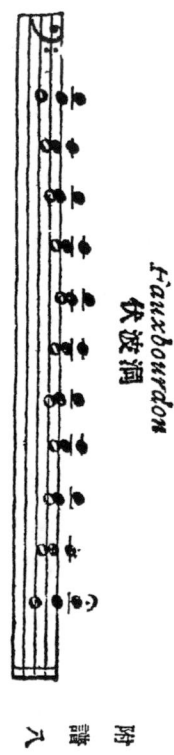

*Fauxbourdon*
伏波洞

上述三種（阿爾港魯，抵時康都伏波洞即爲西洋『複音音樂』之初步

形式而其組織皆以『格里哥樂歌』爲根據再行另加新音進去使之同時齊

鳴，以免過於單調寡味，孰知此種極爲簡陋之舉動，竟爲西洋音樂下了一個空前的『革命種子』造成今日舉世無敵的西洋音樂文化」

第十二節　複音音樂之漸趨解放

(1) 孔覩克都　前章所述之『複音音樂』其配音方法，有如刻板文章，千篇一律，極不自由因此之故同時（第十二世紀至第十三世紀之間）巴黎方面又有一種樂式名爲孔覩克都 (Conductus) 的，應時而生其中各音，都是由製譜的人隨意選擇不像前節所述三種『複音音樂』皆有一個『格里哥樂歌』作他們的基礎而且三音之中只須有兩音構成『協和音階』卽足其餘第三個音是可以任意配置的茲舉一例如下：（參看 Riemann, Handbuch der Musikgeschichte, Breitkopf und Härtel, 1919, Bd. I, Teil II, 第一一一頁）

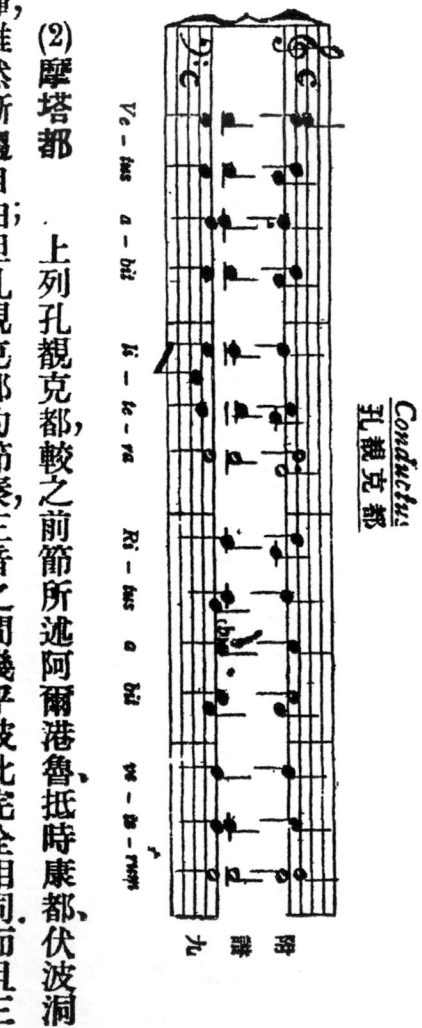

(2) 摩塔都　上列孔覩克都，較之前節所述阿爾港魯抵時康都、伏波洞三種，雖然漸趨自由；但孔覩克都的節奏，三音之間幾乎彼此完全相同，而且三音同時共唱一種歌辭仍未盡脫『單調寡味』之弊猶有阿爾港魯餘風到了第十三世紀巴黎方面又產生摩塔都（Motetus）一種則更進一步以求解放．其法係用『格里哥樂歌』的調子，為其基礎（按此調似乎只奏不唱，為譜中最低之音）更於該調之上加入甲乙兩個『民謠』調子．（此兩調之歌辭節奏，

音階皆各自不同．）使之同時合唱成爲『三音音樂』茲舉一例如下：（參看

Wolf, Geschichte der Musik, 第一册第六十頁．）

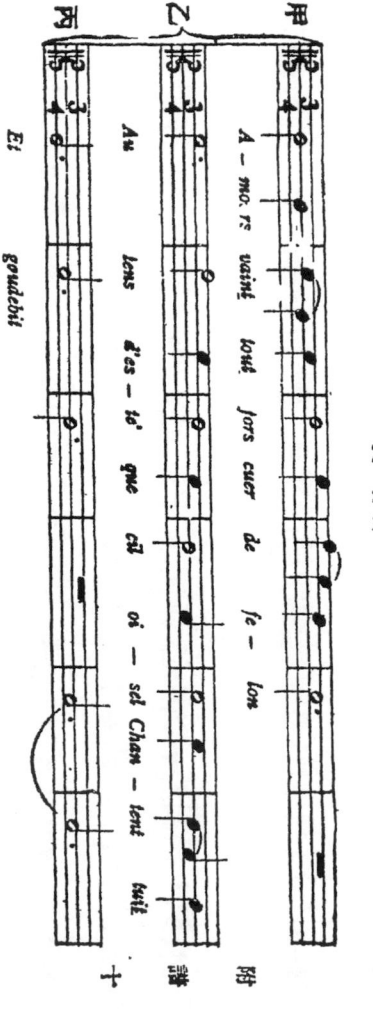

上列一譜內甲爲『格里哥樂歌』調子，似乎只奏不唱甲爲情詩乙爲悲歌，

皆係後加者吾人只須用眼一望便可察見三音各自向前自由進行，毫無節奏，

歌辭，種種束縛較之上述 Conductus，可謂大大解放．

上述摩塔都之組織就音樂而論雖然漸趨進步但此種情詩悲歌，教堂樂

歌，『一鍋煮』的辦法却有些不倫不類因此當時教堂方面對於此種摩塔都

嘗竭力加以排斥到了紀元後第十四世紀，意大利方面所謂『新樂』運動者

發生；於是此項摩塔都亦復受其影響．從此譜中只有一種歌音（譬如上列譜

中之甲，）其餘（譬如乙丙，）則用樂器奏之（其詳請參看下列第十四節第(1)

項）．

(3) 絨朵　　在紀元後第十二世紀之時，巴黎方面尚有一種樂式，名爲絨

朵（Rondeau）者乃係『單唱』（Couplet）與『合唱』（Chorrefrain）彼此

輪流換唱之歌譜下面所舉之例爲亞當（Adam de la Hâles　紀元後一二四

○年至一二八七年）所作最初由甲乙丙三人『合唱』歌辭一遍（三人之音

節各不相同但歌辭則同）其後再由三人之中選出一人『獨唱』一遍（『獨

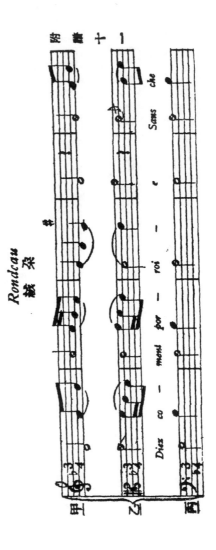

*Rondeau*
旋律

十一譜例

甲
乙
丙

Dicz co — mossi por — roi — e Sans — che

（採自 Coussemaker, Oeuvres Complètes第二三六頁）（或錄自 Riemann, Handbuch der Musikgeschichte, Breitkopf und Härtel, 1919, Bd I. Teil II. 第二二三頁。）

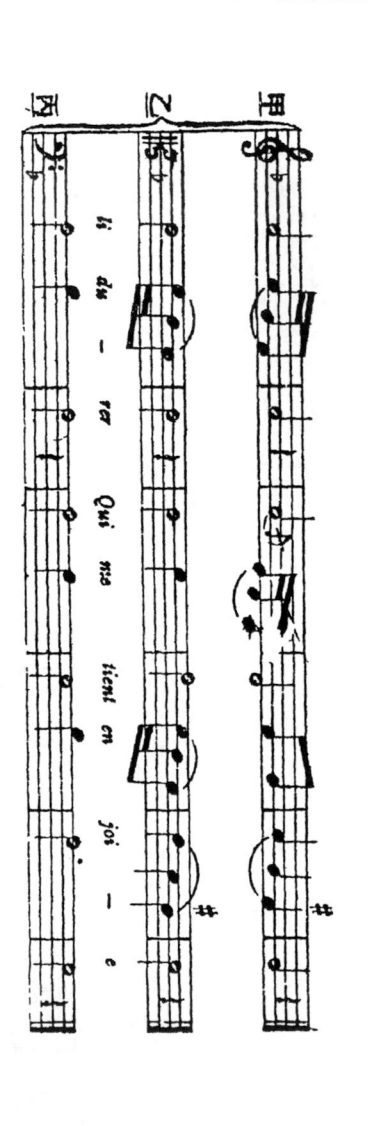

甲

乙

丙

li du - ra Qui me tient en joi - e

上列絨朶一譜，甲乙丙三人『同時』合唱『同種歌辭』殆猶有前述孔

觀克都之餘風而與摩塔都之『同時』合唱『異種歌辭』者不同．

(4) 康洛

　　在第十三世紀之時英國方面又有一種樂式名爲康洛（Ka-

non（英文稱爲 Canon ）者發生亦係一種『複音音樂．其唱法係數人『異

時』合唱『同種歌辭』下舉之例爲英國牧師胡色提（Fornsete 約在紀元

後一二四〇年左右）所作之『夏日康洛』其中計有六人合唱．（但下列譜

中為節省篇幅計，只錄甲乙丙丁戊五人之音節。）甲乙丙三人所唱之歌辭及音節，彼此完全相同；但歌唱之時間則彼此相異．譬如甲已唱了兩拍正在向前陸續唱去之際，乙乃從旁加入合唱其歌辭及音節，恰與甲已唱過者相同．當其甲已唱了四拍，乙已唱了兩拍之際，丙又從旁加入如法泡製如此類推下去．此外尚有丁戊兩人合唱一種歌辭，並用同樣音節，但時間却先後參差不齊．總而言之，甲乙丙三人所唱者其歌辭與音節，雖彼此相同；丁戊兩人所唱者其歌辭與音節，雖亦彼此相同；但因時間參差之故，却成為一種『複音音樂』而非『單音音樂』．（參看 Wooldridge, Oxford-History I; 及 Riemann, Handbuch der Musikgeschichte, Breitkopf und Härtel, 1919, Bd I, Teil II, 第二一

六頁．）

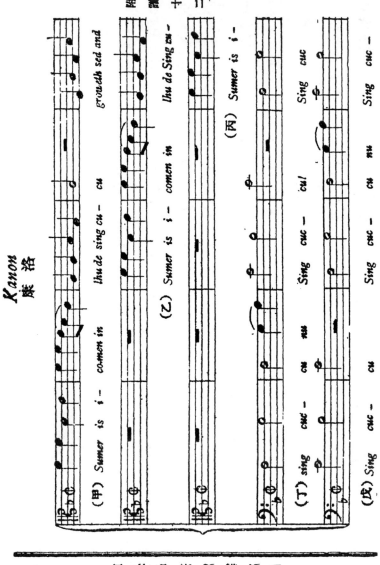

除上述孔覩克都,摩塔都,絨朵,康洛四種樂式之外,尚有一種跳舞歌,名為把那台(Ballada)的,亦應算入『複音音樂』之列.在法國『騎士歌曲』時代,(約在紀元後第十二世紀至第十三世紀,參閱下面第十三節)甚為流行.其內容係於歌唱之外,再用樂器伴奏但此項樂器音節係由奏者臨時當場自製,以顯其能,故無定譜.因此之故,此項歌譜只有歌辭之音節,而無伴奏之音節,茲錄一段如下.(Riemann, Handbuch der Musikgeschichte, Breitkopf und Härtel,1919, Bd I, Teil II, 第一三五頁)

*Ballada*
把那台

A l'entra-da de l'ems clar, E—
yal Par jo-ja ro-Comen-çar fi— yal
E per jo-ias re-ri-ver, E— yal vol la ro-gi—..........

第十三課譜

## 第十三節　騎士歌曲之突興

前文曾言西洋中世紀上半期之音樂文化，全爲基督教會所壟斷．至於『民間音樂』則極爲鄙視，而對於演奏此項音樂之人（稱爲『樂工』Jongleurs，）更往往直以『無業遊民』頭銜加之．因此之故當時『民間音樂』雖亦自由繁殖，到處流傳；但因其時『音樂學者』旣皆全力注意『教堂音樂』無不鄙視『民間音樂』之故，於是紀載此項『民間音樂』之書籍極爲罕少，遂成絕調．

惟自紀元後第十一世紀起十字軍屢次東征以來，歐洲所謂『騎士文學』者，忽如鮮花怒放爲西洋文學另闢一新境界蓋此項騎士隨十字軍東征以來；一面旣發現東洋方面奇特偉麗之文化，頗使向來西洋傳統思想大爲動搖一面又因遠征冒險之結果於是勇敢，慷慨好色尙氣諸種性質具於一身頗類吾

國小說上所謂『俠客』者流此類『騎士詩人』不但會『作詩』而且會『奏樂』

倘若自己不會『奏樂』亦必僱用『樂工』若干，為之製譜歌奏.

此種『騎士歌曲』之發祥地實為法國.在法國南方之『騎士詩人』通

常稱為脫巴堵（Troubadours）在法國北方者則稱為脫費兒（Trouvères）.

在『法國南方騎士詩人』中，以馬耳克不魯（Marcabru紀元後一一四〇年

左右）柏耳那（Bernart v. Ventadoru 一一七〇年左右）期寶（Rambaut

de Vaqueiras 一二〇〇年左右）最著名其歌曲種類，則有費耳〔Vers（Chan-

son）〕騰所〔Tenso (Partimen)〕色爾文達〔Sirventes(Planch, Lai,Descort)〕

阿八（Alba）色乃拿（Serena）等等.現尚保存之歌辭，約有二千六百首左

右其中附有音樂調子者計二百五十九首在『法國北方騎士詩人』中則以

白弄得（Blondel v. Nesles 紀元後第十二世紀末葉，夏得冷 Le Châte-

lain de Coucy 死於一二〇三年，）孔冷（Conen de Bethune第十三世紀初

葉，）提寶（Thibaut von Navarra 一二〇一年至一二五三年，）柏林（Perrin

d' Angecourt 第十三世紀下半期，）亞當（Adam de la Halle 一二四〇年

至一二八八年左右，）爲最知名其歌曲種類則有：把那台（Ballade）費耳來

（virelai），絨朶（rondeau）舊巴體（jeu Parti 其內容與上述騰所 Tenso 相

同，）斜誦（Chanson）來（lai）得士苦（descort）等等．現尙保存之歌辭約

有四千首左右其中附有音樂調子者計有一千四百之多．至於樂式則『單音

音樂』與『複音音樂』均有．

　在上述各位『騎士詩人』之中，尤以亞當一氏最負時望彼曾著有『詩

劇』（Liederspiel）一篇名叫『魯冰與馬絨』(Jeu de Robin et de Marion)

已開近代『短劇』（Operette）之源．此劇最初登場之人係一位女子名叫

馬絨（Marion）的，高唱其戀愛詩歌，以表示她篤愛騎士魯冰之意旋有一少

年登場，其名爲阿伯兒（Aubert）手執獵鷹方自比武場歸來與馬絨相見極道

其相慕之情，備極恭媚惟馬絨意不屬彼且正色告之曰：『我已戀愛魯冰，請君不必擾我！』云云．於是阿伯兒大爲失望且自謂將投身東流，誓以情殉而馬絨聞之不但不憐而且報以熱譏冷笑．阿伯兒乃大怒而去．

於時騎士魯冰登場，與馬絨商議婚期諸事並擬出去聘請歌者，及通知朋好，以贊助婚禮，乃與馬絨握別而去．

其後阿伯兒復行來此守候魯冰歸來藉口魯冰曾摩了他的獵廳力與魯冰格鬪魯冰被毆倒地，阿伯兒遂將馬絨擄掠而去其時魯冰所請贊助婚禮之歌者名叫戈體一（Gautier）的方到目覩馬絨被人擄去但是他暫不往追且先行將魯冰救起再作計較於斯時也，阿伯兒因受馬絨之拒，計無所逞，終爲馬絨所服，自願復將馬絨送還魯冰於是賓主歡樂大開跳舞，復由歌者戈體一氏高歌一曲而終．

劇中歌辭及音樂，余於數年前，曾譯錄兩段，茲再附載如下：

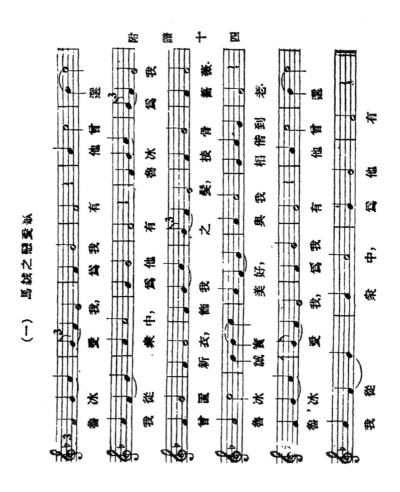

（一）馬詒之戀愛歌

（二）鄉土歡冰之歌

此類法國『騎士詩人』將其作品，到處遊行歌唱，一時風靡全歐．德國方面起而效之，稱爲『愛情歌者』(Minnesinger)流行於第十二世紀至第十四世紀之間．其中最著名者則有瓦爾特 Walther von der Vogelweide（一一七〇年至一二三〇年）等等詩人．到了第十四世紀末葉德國方面又有所謂『歌唱名家』(Meistersinger)者流，利用前代『愛情歌者』遺傳之音樂調子，壙以新詞，盛行於第十五世紀至第十六世紀上半期之間．其中最著名者則有沙克斯（Hans Sachs 一四九四年至一五七六年．）等等詩人．

## 第十四節　文藝復興時代之音樂

西洋歷史上所謂『文藝復興時代』（Renaissance ）係指紀元後第十四世紀中葉至第十六世紀末葉之間．其特色在打破中古束縛習慣，自由發展個性，享受有生之樂，而以恢復古代希臘羅馬文藝爲號召．此種新潮，最初由文

學方面發動，未幾建築，雕刻繪畫，各種藝術繼之，最後，所有歐洲政治宗教哲學，以及全部人生，殆無不受此『文藝復興潮流』之鼓盪，以造成近代西洋文化．

音樂亦爲文化之一部，當然不能超出此項潮流，但感受『文藝復興』之影響，却遠不及其他文學建築雕刻繪畫各種藝術之速而且大．其原因第一，由於古代希臘羅馬音樂之遺蹟，未免太少，（前面第六節內所述各種希臘音樂遺蹟，多係近代發掘之物爲文藝復興時代之人士所未及見者、）雖欲『復興』無從．『復興』第二音樂之爲物，過於深微，非若其他『有形藝術』，如建築雕刻之類，易於領會，因此之故，西洋音樂之受『文藝復興潮流』影響究嚴格言，已在『文藝復興時代』將終之際（約在第十六世紀及第十七世紀之交參看下面第十六節．）但在他方面西洋音樂之具有『文藝復興運動』性質譬如努力打破中古教堂音樂種種束縛自由發展作者個性之類，則在第十四世紀初葉之時，亦已業有迹象可尋，蓋是時意大利北部佛魯冷池（Florenz）地

方，曾發生一種『新樂運動』其主要目的，卽在擺脫敎堂音樂各種束縛，自由發

揮作者天才；而其取材範圍又多以愛情山林舞蹈狩獵諸事爲限換言之其眼

光實已由『宗敎』移到『人事』惟此項『新樂運動』與其謂爲意大利本

國『文藝復興潮流』影響毋寧謂爲受了上述法國『騎士歌曲』波濤之鼓盪．

蓋當時『新樂』中之各種重要作品種類，如馬隊喀（M. igal）把那台（Bal-

lata 等等皆與法國『騎士歌曲』有若干淵源故也不過其後意大利方面之

『文藝復興運動』既如狂潮洶湧震天撼地而『新樂』處於其間更無異火

上得油益長其燄而已．

後來意大利此種『新樂運動』又復傳到法國等處於是一時風靡全歐，

爲西洋音樂界開一新紀元．

(1) 意大利之『新樂運動』．    其重要作品種類計有三大類（甲）馬隊

喀（乙）把那台（丙）喀車阿茲請分別敍述如左：

（甲）類為馬隊喀（Madrigal）．其內容係屬於『牧歌』性質其淵源係出自法國『騎士歌曲』中所謂拍士士納［Pastourelle 屬於法國初期斜誦（Chanson）一類.換言之,即歌唱而用樂器伴奏,但伴奏之音係臨時由奏者當場自製並無一定之譜.］其組織則係歌辭之外,並加以『樂器伴奏』及『樂器獨奏』.最初發明此項作品種類者當為意大利詩人但丁（Dante 一二六五年至一三二一年）之友喀士那（Pietro Casella 死於一三○○年以前）氏.惟該氏作品惜未傳於世現在所保存之此類作品實以約翰［Johannes de Florentia（Giovanni da Cascia）］所作『白孔雀』一篇為最古（約成於一三三○年.）茲譯錄一段如下.（參看 H. Riemann, Handbuch der Musikgeschichte Breitkopf und Härtel, 1919. Bd I, Teil II, 第三○九頁）

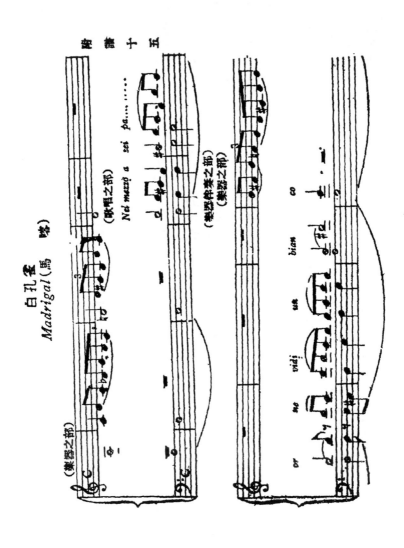

白孔雀　Madrigal（馬嗲）

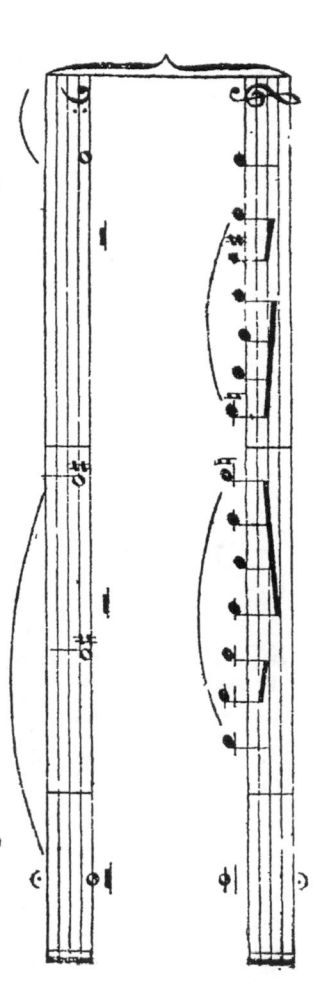

上錄樂譜，僅爲該曲之一段.其內容係描寫一隻『白孔雀』因其歌晉過

於單調寡味之故，頗爲彼之六位同儕『花孔雀』所厭煩.但其後該『白孔雀』

以翅撲輪飛舞其優美態度，又大爲彼之同儕所贊賞云云.殆與吾國琴曲所謂

『平沙落雁』之類相似.該譜係先由『樂器獨奏』其後繼以歌唱而仍由『樂

器伴奏』.最後歌唱既止復由『樂器獨奏』.

此項作品之所以稱爲『新樂』者第一從前法國『騎士歌曲』所謂拍

士士納（Pastourelle）者雖亦有『樂器伴奏』之舉但當時『樂器伴奏』只具

一種『附庸性質』並不十分重要；故僅由歌者臨時當場自製，並無一定之譜。

現在則不但『樂器獨奏』之部具有『獨立資格』即『樂器伴奏』之部亦爲該調『主要成分』之一．第二從前孔覩克都作品（參看第十二節）係數音同時同唱一種歌辭而現在則爲『樂器』與『歌唱』互相參雜演奏．第三從前摩塔都作品，（參看第十二節，）等等常用『格里哥樂歌』調子，爲其基礎；而現在則係全由作者自由創造不再依傍舊調．除此以外現在『新樂』在節奏變化方面更有一日千里之勢爲從前各種『複音音樂』所夢想不到．所有下列第十五節第（3）項內（丁）（戊）等段所述西洋樂譜之進化情形殆多成於此時蓋是時音樂作品既已日趨複雜，非有詳細樂譜符號，不足以資應用故也．

至於當時著名馬隊喀作家，則除上述喀士那及約翰兩人外，尚有耶克浦（Jacopo di Bologna）跑羅（Paolo），皮羅（Piero），改那得羅（Gherardello）郞底魯（Francesco Landino）諸氏皆第十四世紀人．直到第十六世紀之時，荷

蘭音樂崛起，此項馬隊喀作品內容遂又一變而爲『數音合唱』；盡將『樂器

獨奏』或『樂器伴奏』之舉除去（其詳請看本節第⑵項）

　（乙）類爲把那台（Ballata）其性質屬於『舞歌』其源亦出自法國『騎

士歌曲』中所謂把那台（Ballada 法文間亦稱爲費耳來 Virelai 請參看第十

二節末段之例）其組織有二式（子）一種『歌音，由一種或二種『樂器伴

奏』（丑）兩種『歌音』同時合唱一種歌辭並用一種樂器以伴奏之下面所舉

之例卽屬於（丑）類係意大利第十四世紀『新樂』最大作家郎底魯（Landino。

一三二五年至一三九七年）之作品下例所錄僅爲譜中之一段其中甲丙兩同

時合唱一種歌音．（但彼此音節不同）．乙係樂器伴奏之音（其音節復與甲

丙兩種不同）較之從前法國『騎士歌曲』中之Ballada實可謂又進一步矣．

（請參看 Zeitschrift für Musikwissenschaft, 1923 第四五九頁 Ludwig 氏之

論文．）

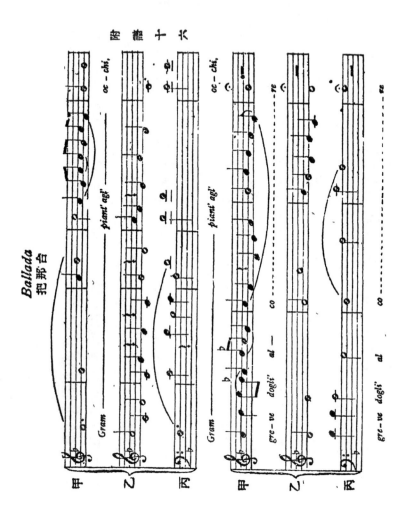

Ballada
把邪台

（丙）類爲喀車阿（Caccia）其性質屬於『獵歌』爲意大利人自己之發明．其組織係『歌唱』與『樂器』輪奏，而且用康洛格式（請參看第十二節．）下列一段樂譜係意大利第十四世紀音樂家改那得羅（Gherardello）之作品．初由甲用『樂器獨奏』主調，而戊用『樂器伴奏』五拍之後又由乙歌唱另一主調，而仍以戊任『伴奏』之責至第十一拍之時再由丙續將從前甲之主調再用樂器從新演奏一遍於是此時遂有丙乙戊三音同時合作到了第十六拍之時又由丁續將從前乙之主調從新歌唱一遍於是此時遂有丁乙戊三音同時合作．（丙是時休息．）如此類推下去換言之譜中只有兩個主調，一爲『歌唱主調』一爲『樂器主調』前者由乙丁二人，先後繼續歌唱彼此所唱之調子雖同，而歌唱之時間則參差不齊後者由甲丙二人，先後繼續演奏彼此所奏之調子雖同而演奏之時間則參差不齊至於戊所奏者則始終是『伴奏』性質而且此種伴奏之音似由作者後來補製以助上述兩種主調者．（請參看

Riemann, Handbuch der Musikgeschichte, Breitkopf und Härtel, 1919; Bd I, Teil II. 第二三頁(四圖)

*Caccia*
喀 車 阿

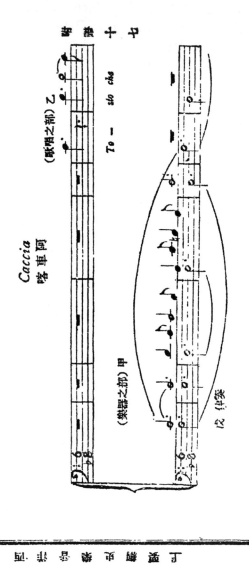

七十

(歌唱之部) 乙

To — sto chè

(樂器之部) 甲

及 伴奏

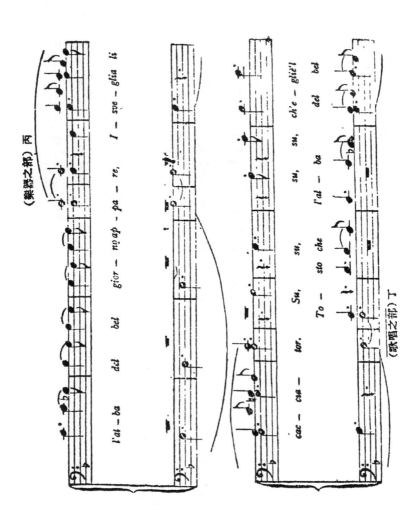

上舉馬隊喀，把那台喀車阿三種即爲意大利第十四世紀『新樂』時代所流行之重要作品種類其最大特色，即在『樂器與歌音合奏』一事而且樂器之音，迥非如法國『騎士歌曲』時代之僅含『伴奏』性質者乃係自身具有獨立精神者所以稱爲『新樂』以別於前此之『舊樂』.

自此項『新樂』流傳之後於是從前各種只用歌唱之『複音音樂』如摩塔都、絨朵之類（參看第十二節）亦皆爭趨時髦改爲『歌音與樂器合奏』爲西洋音樂另闢一新世界直至第十五世紀中葉以後，荷蘭音樂崛起所謂『純粹複音歌樂』（A Cappella-Polyphonie）者盛行一時於是『新樂』乃不免受一打擊其詳請於下段述之.

(2) 荷蘭音樂之崛起.　　　自意大利『新樂』傳入法國之後，於是法人馬雪（Guillaume de Machault 一三〇〇年至一三七二年，）及維推(Philippe de Vitry 一二九〇年至一三六一年左右）兩氏對於篇法及技術均加以相

當改造成為一種『法國新樂派』此外，如快板、慢板等等觀念，（參看第十五節第(3)項（戊）段．）業已埋下若干種子為後來第十五世紀荷蘭音樂所盡量利用造成種種快板慢板符號（參看Riemann, Musikgeschichte, Breitkopfund Härtel, Bd I, Teil, II, 第三三六頁）又當時意大利『新樂』範圍，

原以『民間音樂』為限在『教堂音樂』方面不過僅有少數作品偶一嘗試而已其後此項『新樂』傳入英國乃有英人名為丟斯特朴（John Dunstaple）者復將其應用於『教堂音樂』方面其法係

『一三七〇年至一四五三年）並同時並用三種樂器合奏；而將『教堂樂歌』用『高音』（Diskant）奏之同時並用三種樂器合奏；而『樂歌』自身亦時用『樂器獨奏』（Modulus）以間斷之又因丟斯特朴係產於蘇格蘭之故，極喜用『五音調』（按蘇格蘭至今猶盛行『五音調，』正

與古代『格里哥樂歌』之組織相似．其音調極為莊嚴簡易，故頗為當時人士所歡迎稱為『英國樂派』（參看 Riemann, Musikgeschichte, Breitkopf

und Härtel, Bd II, Teil I, 1920, 第一一四頁等等．

（甲）其後荷蘭音樂家冰雪 （Gilles Binchois 死於一四六〇年）丟非

（Guillaume Dufay 一四〇〇年至一四七四年）兩氏卽在上述法英兩國樂

派之上建築基礎造成所謂『第一荷蘭樂派』．

當紀元後第十五世紀中葉之時法國北部康白累（Cambrai）地方有

『歌唱學校』一所極貧盛名主持歐洲樂壇上述冰雪及丟非兩氏卽係由該校

出身冰雪之長處在『民間音樂』作品尤其是善於譜製歡樂之調丟非之長

處則在『教堂音樂』作品二人之中尤以丟非氏極與西洋音樂進化有關．

丟非作品關於形式方面多爲前人已經發明者但在內容方面却能將

『歌詞』意義達之於『音』而且處處皆有作者『個性』表現蓋前此音樂作

品除極少數例外殆如吾國『詩三百篇』只算一些騷人墨客曠夫怨女傷時

觸景自鳴天籟故大半皆爲『無名氏作品』迨藝術進化到了相當程度作者

漸能以『辭』達意，以『晉』表情，可以眞正稱爲『作詩』或『製譜』於是作

家之名亦漸漸流傳於世譬如吾國漢魏時代詩歌卽其一例直到藝術程度達

到最高境界之時，作者乃能於『達意』『表情』初步功夫之外，復能將自己

『個性』充分表現於作品之中，如吾國詩人陶淵明王摩詰李太白杜子美之

類是也．上述丟非氏雖其表現『個性』之處，尙不如『第三荷蘭樂派』德蒲

酒 Josquin de Prés，氏以及近代西洋音樂作家之明顯深刻，但其用筆構思，

成『一家言』固已開近代作家『樂中有我』之先例也．

　　至於丟非時代之作品以 Messe 一種爲最盛（參看第八節末段）而且往

往引用『民間音樂』調子以作此項彌撒之『主調』（Cantus firmus）並將

『通常彌撒』（按卽 Ordinarium missae）中之五篇樂譜（Kyrie, Gloria,

Gredo, Sanctus, Agnus）合成一部各篇所屬宮調及其主要音節均彼此相

同，以作維繫全部之具此外丟非個人復喜用『四晉音樂』以替代前此『三

音音樂」因此彼之作品音調特別豐滿，而且行調亦極勻均柔和，並漸漸了解

各音融合之義換言之譜中雖係『複音』同時進行但已能融成一片恰如一

音向前進行蓋已深具『文藝復興時代』之諧和精神脫離中古時代『荷特

式』（Gotik）之硬峭情形矣．（按荷特式爲西洋中古美術思潮以硬峭爲

美殆有如吾國黃山谷之詩．）

（乙）惟丟非對於音樂作品形式方面未嘗多所發明，已如前文所言換一

句說，彼仍屬於意大利『新樂』時代．（按卽『歌音』與『樂器』合奏時代．）

直至彼之門徒荷蘭大音樂家阿凱海模（Okeghem 一四三〇年至一四九五

年）出發明『自由的模傚歌樂』（Der durchimitierende Vokalstil）之後於

是『純粹複音歌樂』又復應時而起直將意大利『新樂』打倒是爲『第二

荷蘭樂派』

　我們在第十二節內曾述 Kanon 樂式一種，亦屬於『模傚音樂』之類；

但爲『嚴格的模倣音樂』換言之乙丙兩人所唱之『歌辭』及『音節』全

與甲所唱者相同，不過時間上略有參差而已．至於『自由的模倣音樂』則不

然乙丙……等等所唱之『歌辭』雖亦與甲完全相同雖亦只係時間上的參

差但彼等所唱之『音節』則僅每句『開頭一字』以及句中『重要之字』

係與甲所唱者相同其餘句中各字之『音節』則不必盡與甲所唱者相同換

言之即不必『嚴格模倣』所以稱爲『自由的模倣音樂』如此一來一方面

能使作者製譜之時較有自由活動餘地可以盡量發展天才他方面當乙丙…

…等等陸續加入歌唱之時每句『開頭一字』以及句中『重要之字』所用

音節既全與甲所用者相同；則聽者亦復易於辨別現在乙丙……等等所唱究

係何句其結果一篇樂譜之中歌唱之人雖多彼此歌唱之時間雖極參差但均

能有條不紊有如重樓疊閣層次井然以使『純粹複音歌樂』得一長足進步．

　　發明此項『自由的模倣音樂』者實爲『第二荷蘭樂派』首領阿凱海

模及其同時音樂家阿白洒邪（Obrecht 一四三〇年至一五〇五年．）在阿

凱海模以前，如『第一荷蘭樂派』首領丟非等等之作品其中雖亦間有類似

『自由的模倣音樂』之處，但皆以『樂器所奏之音』爲限有時乙丙……等

先後歌唱『同種歌辭』但均無應用『同種音節』之舉（Kanon 當然除外．）

有之，則自阿凱海模氏始惟該氏本人著作，傳世無多且其時此種樂式尙未達

於完全成熟時期，故難覓得十分明顯之例下列一例，卽爲該氏作品之一段其

中關於『自由模倣』之處僅具一種雛形該譜係甲乙丙三人合唱其歌辭均

爲 Pleni sunt coeli 等字吾人可以看見其中丙唱 Ni sunt coe 時之『音節』

恰與甲唱 Ni sunt coe 時之『音節』相同（按卽譜上繪有符號﹏﹏者．）

又丙唱 Coeli 時之『音節』亦與甲唱 Coeli 時之『音節』相同（按卽譜

上繪有符號×××××××者．）最後丙唱Pleni時之『音節』又與乙唱Pleni

時之『音節』相同．（按卽譜中繪有符號〇〇〇〇〇〇〇者．）其餘各字之『音

*Pleni sunt coeli*

節，』則不盡相同，此所以稱之爲『自由的模倣音樂.』（參看Riemann, Mu-

sikgeschichte, Breitkopf und Härtel, 1920, Bd II, Teil, I 第二二一

頁.）

（丙）到了阿凱海模之門人德蒲洒（ Josquin de Près 一四六〇年至

一五二一年左右）氏此項『自由的模倣音樂，』遂達到完全成熟時期是爲

『第三荷蘭樂派.』該氏作品充滿作者『個性，』表情亦極深刻，爲前此所未

有下列一例係彼之作品: De profundis clamavi 中之一段由甲乙丙丁四人

合唱四人歌唱時間雖先後不同，而所唱『歌辭』則彼此相同而且句中 De

profundis二字的『音節』亦復彼此相同至於 Clamavi 一字，則甲丙兩人所

用之『音節』相同，乙丁兩人所用之『音節』亦相同到了第二句 Domine exa-

udi vocem meam（按下列例中未曾錄出）則不再模倣到了第三句 Fiant

aures tuae 又復繼續模倣如此類推下去（按全篇共有十五句請參看Riem-

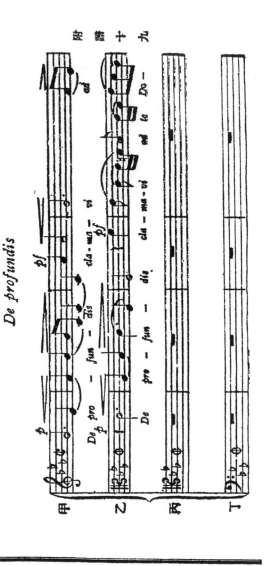

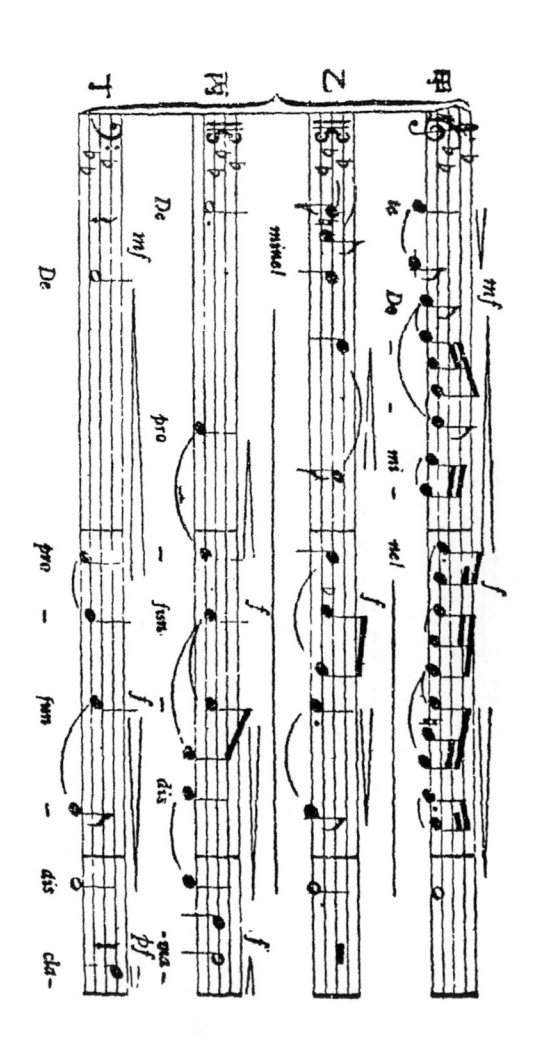

因為『自由的模做音樂』一時盛行之故，所有前此發明之『嚴格的模做音樂』Kanon 樂式不免暫為銷沉於是當時『荷蘭樂派』又將此種康洛樂式加以種種變化以便造成無數花樣.譬如甲乙兩人雖係同唱一個調子但乙

所用之『音節』乃係將甲所用者倒轉過來，由尾至首重唱一遍．（換言之，甲

之首音逡變乙之尾音如此類推．）謂爲 Canon cancricans．或者甲乙丙三人

同唱一調，但彼此所唱，快慢各不相同；下列一例，即屬於此該譜係上述德蒲酒

氏所作彌撒名爲 L'homme armé super vocesmusicales 者阿克魯（Agnus）

章中之一段由甲乙丙三人合唱一調但乙所唱者爲『模範板』其符號爲 C.

（參看第十五節第(3)項（戊）段）甲所唱者爲『快板』比乙快二倍其符號

爲 C3．丙所唱者亦爲『快板』惟僅比乙快一倍其符號爲 C．原譜之上只錄一

個調子，但於譜端書以三種符號（模範板快板慢板）以表三人應唱之板而

已．其式如下：

甲 C3
乙 C
丙 C

譜二十

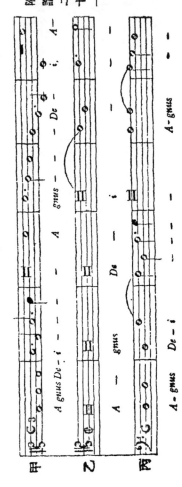

*Agnus Dei*

樂曲選自巴比倫出曲集巴萊所羅門尼爾（參看 Publikation älteren Musik-Werke, 1877, Bd.6第二十二頁），

樂曲選自黎曼音樂史巴比倫曲選（參看 Riemann, Musikgeschichte, Max Hesse, Teil II, 第五十二頁）

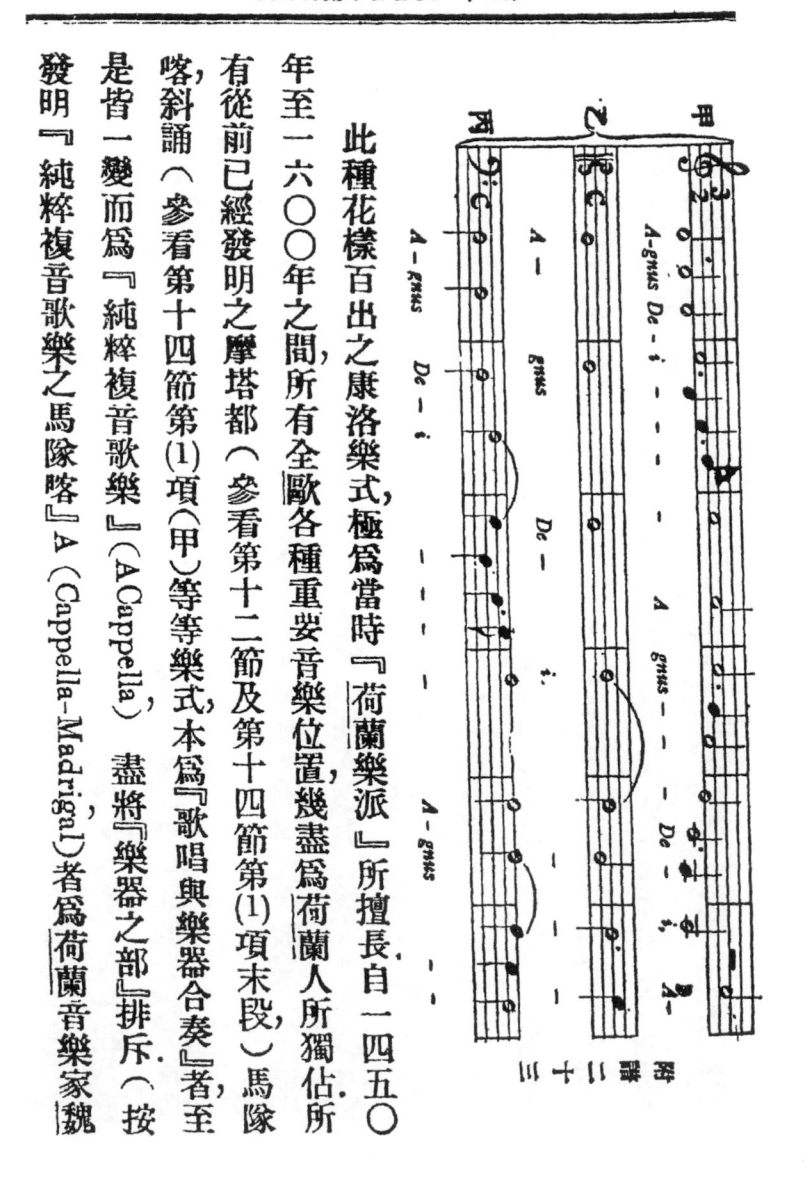

此種花樣百出之康洛樂式，極爲當時『荷蘭樂派』所擅長自一四五〇年至一六〇〇年之間，所有全歐各種重要音樂位置幾盡爲荷蘭人所獨佔所有從前已經發明之摩塔都（參看第十二節及第十四節第(1)項末段）馬隊喀斜誦（參看第十四節第(1)項（甲）等等樂式，本爲『歌唱與樂器合奏』者至是皆一變而爲『純粹複音歌樂』(A Cappella)，盡將『樂器之部』排斥（按是皆一變而爲『純粹複音歌樂』(A Cappella)，盡將『樂器之部』排斥（按發明『純粹複音歌樂之馬隊喀』A (Cappella-Madrigal) 者爲荷蘭音樂家魏

那耳（Willaert 一四九○年至一五六二年）等等發明『純粹複音歌樂之斜

誦』（A Cappella-Chanson）者，則爲法國音樂家蔣迺金(Janequin 一四八五

年至一五六○年）至於摩塔都之採用『純粹複音歌樂』，則似以阿凱海模

氏爲始．

惟當時樂風，雖由『歌唱與樂器合奏』變爲『純粹複音歌樂』而篇中

調子結構仍有未盡擺脫『器樂風格』之處．（按人類歌喉爲天然所限，凡樂

器能奏之調，而歌喉不必盡能唱之．因此，歐人譜製音樂之時，乃有『歌樂風格』

與『器樂風格』之分．）換言之，即是不盡適於歌唱．而且當時『荷蘭樂派』喜

用各種千奇百怪之 Kanon 樂式，不免直將音樂引入魔道．此外，該派對於譜中

『歌辭字句』亦復不甚注意，僅將其寫在譜首或譜尾之處，純由歌者臨時自

由配在歌音之下去唱．值此樂風爭妍鬭巧之際，乃有意太利音樂家拔納斯推

拿（Palestrina）氏出；一方面盡將譜中各種『器樂風格』餘痕完全劃去造

成「絕對純粹複音歌樂」．他方面又使篇中音節結構趨於明顯雅正一途，排斥各種奇巧．於是成為一代大匠，以代『荷蘭樂派』而興．

⑶拔納斯推拿與那所

拔納斯推拿（Palestrina 一五一四年至一五九四年，）原名商特（Giovanni Pierluigi Sante），係生於意大利拔納斯推拿（Palestrina）地方，因此之故，世人遂稱之為拔納斯推拿先生．其時天主教方面因見馬丁路德（一四八三年至一五四六年）一派新教徒所用之樂歌調子極為簡易動人．於是屢開會議主張改良天主教音樂，刪除一切奇巧，重復歸於雅正；否則寧將音樂驅出教堂之外，亦在所不惜．於斯時也，（一五六四年，）拔納斯推拿乃作彌撒三篇獻於『牧師會議』之前，而驅逐音樂之議乃輟．其實拔納斯推拿作品關於形式方面，並無何等發明．一方面對於前代『荷蘭樂派』所發明之『自由的模倣音樂，』盡量應用他方面，對於同時『威尼斯樂派』所發明之『諧和學說』（Harmonie）及『半音學說』（Chromatik）

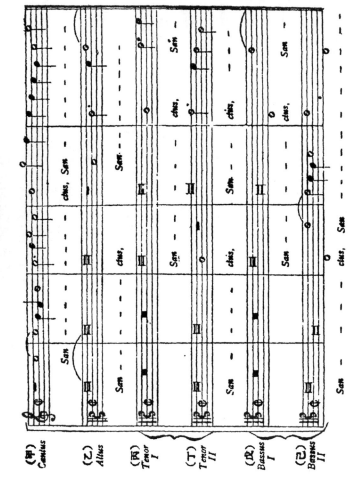

Missa: Papae Marcelli

（參看本節第(5)項，亦復虛心採用更運以靈腕，出以天才，遂成爲一代大師．其作品中多以『三音諧和』（Dreiklänge）爲基礎．故其音調極爲雅正和靜，最合於『教堂音樂』之性質茲錄彼所作 Messe 樂譜名爲『羅馬教皇扯魯斯』（Marcellus）者中之一段如上．（譜中係甲乙丙丁戊己六人合唱請參看 Palestrina 全集 Breitkopf und Härtel, 第十一冊第一四五頁．）

自拔納斯推拿發明此種『絕對純粹複音歌樂』（Reiner a Cappella-Stil）以後所有前代『荷蘭樂派』所作各種『純粹複音歌樂』之猶帶『器樂風格』者至是一掃而空學者稱之爲『拔納斯推拿式』是爲『羅馬樂派』（Römische Schule）．

至於與拔納斯推拿同時，而且齊名之作家，則當以荷蘭音樂名手那所（Orlando di Lasso 氏（一五三二年至一五九四年）爲首屈一指該氏久居德國故世人又稱之爲『德國之拔納斯推拿』該氏作品之長處亦正與拔納

斯推拿相同．換言之，該氏能盡量應用前代發明，出以天才，製成巨著．惟其樂風

稍稍趨重『活潑』一點，不若拔納斯推拿之絕對『莊嚴平靜』而已．

(4)『威尼斯樂派之貢獻』．　『威尼斯樂派』為來自荷蘭久居意大

利威尼斯（Venedig）地方之音樂大家魏那耳（Willaert）氏所建立其門下

士最知名著，則有魯迺（Cipriano de Rore 一五一六年至一五六五年）喀白

里利（Gabrieli）．叔姪二人[叔為 Andrea Gabrieli（一五一〇年至一五八六

年）姪為 Giovanni Gabrieli（一五五七年至一六一二年）]及查理羅 Zarlino

（一五一七至一五九〇年）等等其對於音樂之貢獻計有下列兩大項．

（甲）魏那耳初次發明應用兩個『歌隊』合唱之辦法．每隊所唱之音，自

成一種『組織』；兩隊合唱起來，便成為一種『大組織』其後更於『歌隊』

之外雜以『樂隊』合奏於是『音色』之濃富實為前此所未有．我們知道是

時意大利繪畫方面亦分為『羅馬畫派』及『威尼斯畫派』兩種前者注重

『形式』，後者注重『顏色』．『威尼斯樂派』之注重『音色，殆與同時繪畫思潮具有密切關係『威尼斯畫派』注重『顏色』功用成為近代西洋『印象主義畫派』之祖．『威尼斯樂派』注重『音色』對抗造成歐洲十八世紀『巴魯克樂風』（Barockstil）中特色之一．（如巴赫 Bach 等人作品參看第二十節 (2)(3)(4) 各項）．

（乙）近代西洋音樂進化程序『歌樂』遠較『器樂』為早當『歌樂』到了『第二荷蘭樂派』成為『純粹複音歌樂』之際（第十五世紀）而『器樂』尚依人為生附屬於其他歌奏並行之樂譜中尚未有自行獨立演奏者．有之則自第十六世紀『琵琶樂譜』始此項樂譜名為銳扯喀（Ricercar）現在所保存者以大耳查（Dalza 一五〇八年）波色酒舍時（Bossinensis 一五〇九年）兩氏作品為最古其次則為『大風琴樂譜』（名為 Orgel-Ricercar）現在所保存者以『威尼斯樂派』喀瓦處里（Cavazzoni 一五四三年）布司（Buns；

（一五四七年）魏那耳（一五四九年）諸氏所作爲最古此項銳扯喀樂譜雖

由樂器獨奏具有獨立性質但其內容仍係仿照當時摩塔都之辦法換言之卽

『第二荷蘭樂派』業已發明之『自由的模倣音樂』不過從前摩塔都係將

句中『開頭一字』及『重要之字』的音節應用各種高低『喉音』一一加以

模倣現在之銳扯喀則將句中『開頭之音』及『重要之音』應用樂器上各

種高低音域一一加以模倣但摩塔都既有『歌辭』爲其基礎而每句歌辭又

各自有其『特別意義』因而製譜之時每句皆可配以『特別音調』同時各

句歌辭彼此均有『連帶關係』其結果全篇音調亦復『連成一氣』不致漫

無統屬至於銳扯喀則不然既無『歌辭』爲其基礎無從觸景生情倘若每句

皆須各自有一『特別新調』實爲當時作者能力所不許其結果各句音節皆

『大同小異』同時又無『歌辭』維繫全篇『統一』其結果不免散漫之譏．

因此之故，到了第十七世紀之時大家始覺此項『器樂』結構只宜應用一個

『主句』（即 Thema 或譯為『樂旨』『樂題』等等），但將其加以種種變化，（如將該句各音之節奏加以延長或縮短之類）遂可成為一篇樂譜.其後到了第十七世紀末葉漸漸形成西洋近代所謂復加（Fuge 其詳請參看第二十一節第(2)項.）在各種初期『器樂』之中除上述 Ricercar 以外尚有康處酒（Kanzone）一種亦係出自『威尼斯樂派』之創造.其樂式係倣照法國第十六世紀『純粹複音歌樂之斜誦』（A Cappella-Chanson 參看第十四節第(2)項末段.）惟該項斜誦係『純粹複音歌樂』而康處酒則係『純粹複音器樂』是為彼此相異之點.至於內容則彼此皆為『放蕩淫侈』之音實與當時意大利『民間歌樂』所謂『純粹複音歌樂之馬隊喀』（A Cappella-Madrigal）或『民間器樂』所謂銳扯喀之以『莊逸優美』見長者大異其趣當康處酒樂式之初興也僅由意大利作家喀瓦處里（GirolamoCavazzoni（一五四三年）喀白里利（Andrea Gabrieli 一五七一年）等等直將法國流行之

『歌樂』『純粹複音歌樂之斜誦』譯成『大風琴樂譜』稱爲『法國康處洒』

（Canzoni alla francese）．到了一五八四年始由馬俠那（Maschera）氏自行譜

製此類作品稱爲『演奏之康處洒』（Canzoni da sonar）並用數種樂器合奏．

其後漸將『演奏之康處洒』數字縮短省稱瑣那台（Sonata）是爲近代西洋音

樂所謂瑣那台（Sonate）者名稱之來源．除上述銳扯喀及康處洒兩種初期

『器樂』以外，尚有安克塔（Toccata）一種，亦爲『威尼斯樂派』之產物．其

性質僅算一篇樂譜的『引子』，用『大風琴』演奏，並無固定樂式發明此類

作品者實爲麥魯羅（Merulo 一五三三年至一六〇四年）氏上面所舉三種

初期『器樂』（銳扯喀康處洒安克塔）其發明或促進之人既皆屬於『威

尼斯樂派，（喀瓦處里布司魏那耳喀白里利馬俠那麥魯羅諸氏）故研究

『西洋器樂史』者，於『威尼斯樂派，必特別注意此外該派對於樂理方面，

如魏那耳氏之於『半音學說』（Chromatik）及查理羅氏之於『諸和學

說』（Harmonie），皆爲空前之貢獻惟以其與樂理進化關係，甚爲重要之故，

特於下面第(5)項內，另立一段述之.

(5) **近世西洋樂理之萌芽.**　　在文藝復興時代中關於樂理方面，有三種

理之根本基礎茲請分述如下.

重要發明(甲)半音之增加(乙)諸和之解釋(丙)調式之新添爲近代西洋樂

（甲）在西洋中古樂制之中只有三種『半音』即(I) e f 之間，(II) a b 之

間，(III) h c 之間是也.（參看第十五節第(2)項.）而且只有 b h 兩音可以升降；

其餘各音皆不得擅爲升降.倘若擅自升降（如將 a 降爲 b a 之類）則稱爲『僞

樂』（Musica ficta ）.（參看第十五節第(3)項(庚)段.）此殆猶吾人忽在宮

商角徵羽之中加入一個『變羽』進去勢將被人斥爲『荒誕不經』是也各

音既不能任意升降於是『十二律旋相爲宮』（Transponieren）之舉遂不

能實行但當時（第十三世紀至第十六世紀）音樂學者爲達到『旋宮』目

的起見，終不能避免升音降音之法．因此之故，凡調中之音皆係屬於當時流行

之『二十個音』未嘗擅自升降者（參看第十五節第(2)項）稱爲『眞樂』

（Musica vera）．反之則稱爲『僞樂』（按當時此種『僞樂』所用升降之

音，係依照一定規則，故在樂譜之上殊無加以註明之必要．惟現在此種規則，早

已失傳；因而近代西洋學者對於當時『僞樂』問題，至今尙無圓滿解決．）到

了第十六世紀中葉以後，『威尼斯樂派』魏那耳諸氏乃主張各音皆可以升降，

無所謂僞不僞凡升音或降音之處並須於該音之前，註以升音或降音符號，不

得含糊了事．如此一來，『牛音』旣加『旋宮』遂易遂開近世西洋音樂中所謂

『轉調』（Modulation）者之無限法門．

（乙）古代希臘雖知『協和音階』（Konsonanz）之義，但未嘗施諸實

用，而且最初之時只承認『八階』（Oktave），『五階』（Quinte）『四階』（Quarte），

三種爲『協和音階』而對於『長三階』（Grosse Terz）及『短三階』（Kleine

Terz）兩種，則不承認其爲『協和音階』直到了弟弟模（Didymus）及蒲多酒

母（Ptolemäus）兩氏始將上述兩種音階亦復列入『協和音階』之內（參

看第六節第(2)項．）其後『複音音樂』發生雖知『數音同鳴』之舉但其目

的亦僅在兩種或三種異音同時合鳴而已；至於『諧和』觀念仍未達於成熟

（參看第十一節）到了後來『複音音樂』漸趨解放『諧和』意識雖亦隨

之日益明瞭，但多係僅由經驗得來，而少學理根據而且當時只承認『長三階』

及『短三階』爲一種『不完全的協和音階』（自紀元後一二五〇年法郎

可Franko von Köln 爲始）以別於其他『完全的協和音階』（如『八階』

『五階』之類．）直到第十六世紀中葉以後（一五五八年）始由『威尼斯

樂派』查理羅氏遠紹希臘弟弟模蒲多酒母兩氏之學說近宗那米（Ramis

西班牙音樂學者，一四四〇年至一四九一年，）佛克里羅（Fogliano（意大

利音樂學者，一五二九年左右）之主張以『長三階』爲 4:5，『短三階』爲

當我們奏出這個和音的三個音，它的第三個音就是 e³ 及 c³ 的第三音。⋯⋯其第三音必須⋯⋯

A小調（Moll）之「三和音」，它的⋯⋯「三和音」，同是「三和音」。

當我們把三和音的 c、e、g 三個音⋯⋯這叫做 C調的第 1 音⋯⋯ 1、2 不是 C調的第 1 音，這叫做 C調的第 3 音，就是 c、e 這種⋯⋯第三音是 1/3⋯⋯。

第四十二圖

C調  C  c  g  c' e' g'
1 : 1/2 : 1/3 : 1/4 : 1/5 : 1/6
1   2   3   4   5   6

（不過這種音程⋯⋯）

凡是三個音疊起來的和音，都是「三和音」（Dreiklang）。「三和音」有大調（Dur）的和小調⋯⋯ 5:6。

查理羅氏稱上述之 $1 : \frac{1}{2} : \frac{1}{3} : \frac{1}{4} : \frac{1}{5} : \frac{1}{6}$ 為 Divisione armonica ：2:3:

4 : 5 : 6 為 Divisione aritmetica 並謂兩種『三音諧和』之區別，不在其『三階』

之『長短』而在其『三階』之『位置』按西洋自第十七世紀『主音伴音

分立音樂』（Generalbass）發明以後，係以『陽調三音諧和』與『陰調三

音諧和』之分別，在於『三階』之『長短』譬如 C 陽調之 c e 為『長三階，

A 陰調之 a c 為『短三階』此所以近年吾國輸入西樂每譯『陽調』為『長

音階』『陰調』為『短音階』職此故也其式如下:

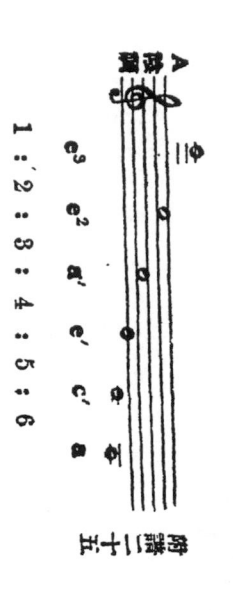

1 : 2 : 3 : 4 : 5 : 6

在(1)(2)兩音『陰調』之『長三階』其『位置』在(2)(3)兩音而已其學說殊

與後來『主音伴音分立時代』不同但最近三百年來奉行查理羅學說者仍

代不乏人尤以第十九世紀德人約庭恩（Oettingen）及呂滿（Riemann）兩

氏提倡最力焉.

查理羅Zarlino氏所述『諧和』種類雖只限於上述兩種；對於其他各種

『諧和』雖未嘗提及但近代西洋『諧和學』實以上述兩種『諧和』爲其

基礎因此之故查理羅氏實可以稱爲近代西洋『諧和學』之創始者.

（內）西洋中古『教堂調式』計有八種已於前面第九節內詳述到了第

十六世紀之時『諧和』意識漸漸形成；逐覺從前八種『調式』皆不適於近

世諧和組織於是乃有瑞士音樂學者格洒魯（Henricus Loritus Glareanus）

於一五四七年換言之較查理羅學說尚早十一年）新立四種『調式』連前八

種成爲十二『敎堂調式』其式如下（參看第九節.）

| 調 名 | 組　織 |
|---|---|
| 9 （正調） Jonisch （足里） | ⓒ d e f ⓖ a h c' |
| 10 （副調） Hypojonisch （下足里） | G A H ⓒ d ⓔ f g |
| 11 （正調） Äolisch （愛勿利） | ⓐ h c' d' ⓔ f' g' a' |
| 12 （副調） Hypoäolisch （下愛勿利） | e f g ⓐ h ⓒ d' e' |

關於上之『教會調式』中各調之三大『器音』：（一）主『器音』（Tonika）及身

（二）『上主器音』（Dominante）（三）『下主器音』（Subdominante）及身

我們以 c 起『器音』，以成『教會調式』之基礎：

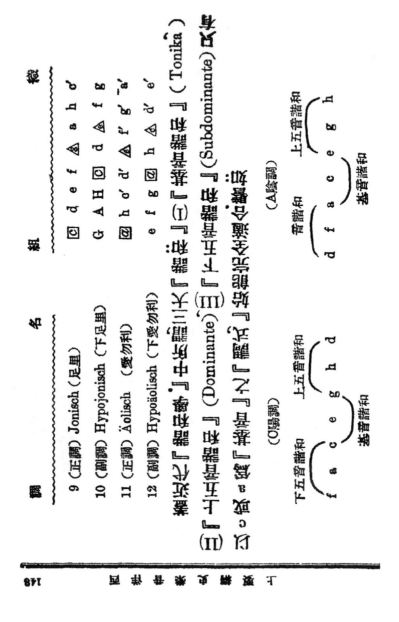

（O陽調）

下五音諧和　　上五音諧和

f　a　c　e　g　h　d

基音諧和

（A陰調）

音諧和　　上五音諧和

d　f　a　c　e　g　h

基音諧和

至於以 d e …… 等等爲『基音』之『調式』則非將其中之音升降一
二不可．譬如：

（D陽調）

下五音諧和　　上五音諧和

g h d #f a #c e

基音諧和

則非將 f c 兩音各升『半音』不可．當時流行之八種『調式』中，既只
以 d e f g 四音爲『基音』故均不適合於是格迺魯氏始建議新加以 c a
爲『基音』之四種『調式．逡成爲今日西洋音樂『陽調』（Dur 吾國普通
依照日譯稱爲『長音階』）『陰調』（Moll吾國譯爲『短音階』）之祖誠然，
當格迺魯氏提出此種建議之時查理羅氏之『諧和學說，倘未闡明；更何論
上面所舉西洋近代三大『諧和』之學說而格迺魯氏之所以有此提議者，實

因其潛伏人人心中之『諧和』意識覺得非加『調式』不能如其所欲世界各種事物，往往先有『經驗』後立『理論』音樂亦其一端．（按西洋音樂理論未有統系之說明者乃係第十九世紀之事．）

# 中文名詞索引

# 西 文 名 詞 索 引

# 西洋音樂史綱要　卷下

## 第四章　複音音樂流行時代（續前）

### 第十五節　近代西洋樂譜之初基

近代西洋樂譜所用各種符號，其產生期間，多在紀元後第十世紀至第十五世紀之間．換言之，約與『複音音樂』同時發明蓋『單音音樂』時代音之高低長短，不必十分嚴格講究因爲一人『獨唱』一調或數人『合唱』一調，高低長短縱有錯誤，易於補救故也至於『複音音樂，』則係數人同時『合唱』數調假如其中一人將『音之高低』唱錯，則彼此音節合鳴之際，其勢不能相諧又或其中一人偶將『音之長短』弄錯則彼此板眼不合其勢亦復不能相諧因此之故演奏『複音音樂』實以精確樂譜爲先決條件於是近代西洋樂

譜,亦復應時而生茲請分述如下.

(1) 拉丁字母之樂譜. 我們知道:希臘樂譜即嘗用希臘字母爲代表音

節高低之用(參看前面第六節第(4)項.)至於應用拉丁字母以爲樂譜符號,

則在紀元後第十世紀之事現在所保存之拉丁字母樂譜實以羅體克 Notiker

Balbulus(紀元後八三○年至九一二年)Hucbald(紀元後八四○年至

九三○年)兩位牧師所傳者爲最古羅體克 Notiker 所用之拉丁字母其數

如下:(表中符號□爲『整音』∧『爲半音』又德國之 h 音等於英國之 b

音德國之 b 音等於英國之 bb 音其餘各種音名英德兩國全同.

(Notiker 之樂譜符號)　E F G A B C D E F G A B C D E F

(傳於近代)　G A B C D E F G A B C D E F G A B C D E F

(傳於德國音名)　G A H c d e f g a h c' d' e' f' g' a'

未幾復有牧師名屋獨 Odo von Clugny 者(死於紀元後九四二年)又

將上例拉丁字母所代表之音，加以變更其最高之音a′ b′ h′ c″ d″五音，最低之

音G，則用希臘字母以表示之．此外並將h音改用♭式以代之．最高之h音則

用雙♭以代之．其式如下：

（Odo之
樂譜符號）「ABCDEFGab♭c♭defgaβ♭×⅃

（等於近代德國音名）GAHcdefgab♭h′c′d′e′f′g′a′b′h″c″d″

（等於近代德國音名）a′ b′ h′ c″ d″

繼屋獨Odo氏而起之各音樂家，則更將該氏應用雙♭表示最高h音之

法，推而及於其他最高之音以代替希臘字母其式如下：

a b c d

a b c d

a b c d

細觀上列Odo一派所用之音名已與現代英德各國所用音名相近．惟現

在英德各國音名係以C音為『音級』之始（最初見於一六一九年拍乃土

銳 M. Praetorius 所著之 Syntagma Musicum 中．）而屋獨 Odo 一派，則以 a

音爲『音級』之始．此外，近代德國 h 音即由上列ㄅ符號進化而出．（先由ㄅ

變爲ㄅ；到了第十六世紀又因德文字母 h 與ㄅ形頗相似之故，於是遂直以 h

代ㄅ，而與近代英國音名略異。）

　　(2) Ut Re Mi Fa Sol La **之來歷**．　上述拉丁字母之音名爲近代條頓民

族國家所襲用，已如上述．至近代拉丁民族國家，（如法蘭西意大利西班牙等

等）則沿用紀元後第十一世紀所發明之 ut re mi fa sol la，以爲音名最初

應用此項符號者爲牧師辜獨 Guido von Arezzo（紀元後九九五年至一〇

五〇年．）其動機係在欲使彼之門徒，易於記憶『調式』中之『整音』『半音』

位置；乃取約翰聖歌一首爲標準．蓋該歌每句首字之音係依次遞高一音．其式

如下：

UT queant laxis
RE sonare fibris
MI ra tuorum
FA muli gestorum
SOL ve polluti
LA bii reatum
Sancte Johannes

上列歌中大寫之字母,卽係該歌每句之首字.其中除第三句之首字與第

四句之首字相隔爲『半音』(卽∧)外其餘各句首字皆係遞高一個『整音』

(卽〔〕)對於初學音樂之人,極感便利於是漸漸遂以 mi fa 爲表示『半音』

音階之符號,其餘則爲表示『整音』音階之符號. ut re mi fa sol la 遂變成

今日拉丁民族國家所通用之音名(吾國簡譜稱3 4爲 mi fa 亦係由此而

來.至於西洋音樂學者中之主張應用數目符號以代表五線譜者,則前有法國

大哲盧梭,〔紀元後一七二二年至一七七八年〕後有德國教授那安蒲Nat-

orp〔紀元後一七七四年至一八四六年〕以及其他諸人,但皆未有效果.)

這六個音可以記譜的符號……今將此六音組之三種列舉於下：（譜中括弧表示半音）

第一種叫做「自然六音組」（Hexachordum naturale）由 c d e f g a 六音組成，其 mi fa 在 e f 處；

第二種叫做「柔性六音組」（Hexachordum molle）由 f g a b c d 六音組成，其 mi fa 在 a b 處；

第三種叫做「剛性六音組」（Hexachordum durum）由 g a h c d e 六音組成，其 mi fa 在 h c 處。

```
1.  C   D   E   F   G   A    ·········· Hexachordum naturale  自然六音組
    ut  re  mi  fa  sol la

2.  F   G   A   B   C   D    ·········· Hexachordum molle     柔性六音組
    ut  re  mi  fa  sol la

3.  G   A   B   C   D   E    ·········· Hexachordum durum     剛性六音組
    ut  re  mi  fa  sol la
```

又發明此項樂譜符號之牧師辜獨 Guido 爲便於學者記憶曾將當時通

行之二十個音分配於手中是卽世所稱爲『辜獨手』者是也其式如下：（表

中之b♮係代表兩音或爲b或爲h.

| 1 | 2 | 3 | 4 | 5 | 6 | 7 | 8 | 9 | 10 | 11 | 12 | 13 | 14 | 15 | 16 | 17 | 18 | 19 | 20 |
|---|---|---|---|---|---|---|---|---|----|----|----|----|----|----|----|----|----|----|----|
| Γ | A | B | C | D | E | F | G | a | b♮ | c | d | e | f | g | a | b♮ | c | d | e |

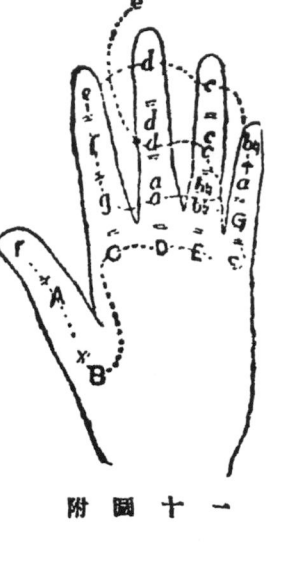

附圖十一

若再將這二十個音照上述三種『六音組』（Hexachordum）分配方

法,則得表如下:

但當時流行之樂制,既係『七音調』(參看第九節中古『教堂調式』)則凡遇調子音域範圍,達到一個『音級』者(譬如由 C 到 C')其勢均非利用『隣組』音節不可.此項由『此組』到『彼組』之舉,學者稱爲『轉組』

附　圖　十　二

（Mutation）到了紀元後第十六世紀末葉，又由昂十耳 Auselm V. Flandern，

直將『七音調』中之第七音 h 改用 Si 字以代之．意大利方面，從紀元後一七

○○年左右起復將 ut 改為 do．於是現代法意英德所用音名，彼此不盡相同，

其式如下：

| （法） | ut | re | mi | fa | sol | la | si |
|---|---|---|---|---|---|---|---|
| （意） | do | re | mi | fa | sol | la | si |
| （英） | c | d | e | f | g | a | b |
| （德） | c | d | e | f | g | a | h |
| | 1 | 2 | 3 | 4 | 5 | 6 | 7 |

（中國現行簡譜）

(3) 五線譜之起源．　無論用 ut re mi fa 也好，用拉丁字母也好，用希臘

字母也好，用中國之宮商角徵或上尺工凡也好，均應屬於『字譜』一類此項

『字譜』之缺點，在不能使奏者一眼望去便知調子進行大概必須逐字唸誦

之後，始知究竟實不如前述『老滿符號』之直將音節升沉大勢明白繪出者

之醒眼．（參看第十節．）但當時『拉丁老滿符號』只繪音節升沉大勢，究竟升幾多？降幾多？却不精確繪出，是亦一大缺點．

（甲）譜線之發明

到了紀元後第十世紀之時牧師何克巴耳德 Hucbald（其生死年代已見前，）頗嫌當時所用之『老滿符號』不安常於其所著書中應用數根橫線，以表示音之高低．或將希臘音名或將拉丁音名或將該牧師自己所發明之音名，直接書於線端以定音之高低．然後再將歌詞字句列入線中下列一圖即其一例．圖中之 t＝tonus 即『整音』之意．S＝Semitonium 即『半音』之意 F I 等等則係該牧師自己所發明之音名符號線端之 c d e f g 則為余添入之近代英德音名線中之 ec ce vere 等等，則為歌辭字句．（參看 Ambros, Geschichte der Musik, Bd II, 1892, 第一四六頁）

上述何克巴耳德 Hucbald 以線表示『音階』大小之方法，係以『線』爲標準；而兩線之『間』則尚未算入『音階』之列．至紀元後第十一世紀初葉牧師 Guido（其生死年代見前）乃再進一步，將『線上』與『線間』一律用爲表示『音階』大小之工具．同時並將『老滿符號』塡入『線上』或『線間』，作爲『音符』．至於歌辭字句，則不復再行塡入線內該牧師既發明『線上』『線間』同時並用之法，於是橫線數目由此減少只須四根已足

附譜　二十八

數用在此四線之端，各註以ｆａｃｅ等等音名，以定該『線』音之高低．（但

其後只註ｆｃ兩線不再註ａｅ兩線．）為醒目起見並將ｆ線繪以紅色，ｃ線

繪以黃色或綠色其式如下：

黑色
藏色（或綠色）
黃色
紅色

附證二十九

兩線向上移動以便各種低音皆可填入線內其式如下：

此種ｆ線及ｃ線之位置，隨時皆可移動譬如某調之中，音節較低，則將該

黑色
黃色
黃色
黃色

附譜三十

此項ｆｃ符號，即為近代西洋五線譜上○：‖3兩種『鑰號』之起源其詳

當於下列本節本項（己）段述之．

（乙）音符形式之來源

當牧師 Guido 移用『拉丁老滿符號』入譜之時；頗嫌該項符號過於纖

細，不甚醒眼乃將其特別改良放大其式如下：

（grün）綠色（rot）紅色　附譜三十一

其後，此項『音符』因各地所用形式不盡相同之故，復分爲『羅馬式』

römisch 與『哥特式』gotisch 兩種.前者形如正方,亦稱『意大利式』後者

形如釘錐,亦稱『日耳曼式』.茲將『拉丁老滿符號』『羅馬式音符』『哥

特式音符』三種,繪圖比較如下：

拉丁老滿符號

羅馬式音符

哥特式音符

符音式特哥

附 譜 三 十 三

Gotische Choralnotation. Ende 14. Anf 15. Jahrh.

羅馬式音符　　附譜三十二

茲再錄樂音兩段如下，附譜三十二，係用『羅馬式音符』其調子內容，與

上載附譜三十一相同．附譜三十三，係用『哥特式音符』為紀元後第十四世紀末葉之版本．

（丙）音符長短之規定

樂譜上面既經引用『橫線』以後，於是『音之高低，』逐由此確定．但『音之長短』却尚付闕如．在從前『格里哥樂歌』以及初期『複音音樂』時代，所有譜中『節奏』（Rhythmus），皆以歌辭『節奏』為轉移．因而『音之長短』亦係按照歌辭而定，故無特別表明之必要．但到了紀元後第十三世紀之時，Motetus 既已發明，（參看第十二節第(2)項．）各人所唱歌辭字句既異，節奏亦殊．若無確定符號以表示各音長短，則對於那幾個音係同時而鳴．那幾個音係異時而作，均無從辨出．因是，乃有 Musica mensurata 之發明，（換言之，即『節奏勻個音係具有確定長短之音樂』）以別於 Musica plana（換言之，即『具有確定長短之音樂』）其方法係將下列三種『羅馬式音符，』用為表示音節長短之均之音樂』）

注解（）這些音符拼在一起用在羅馬式音樂譜中，從樂譜記載看來音符半半音符半半確定音樂譜中人音符確認確程爲音半半（V）部

羅馬式音符　▮ ▮ ◆

| | 在 Musica plana (節奏勻勻)譜中則爲 | 在 Musica mensurata (長短確定)譜中則爲 |
|---|---|---|
| Virga | （高音） | Longa | （長音） |
| Punctus | （低音） | Brevis | （短音，等於 Longa 之半） |
| Rhombe | （短音） | Semibrevis | （更短音等於 Brevis 之半） |

上述三種『羅馬式音符』共有 Rhombe 音符如菱形。這些『羅馬式音符』是我們今日音符的祖先，在音樂譜中間有高音 Virga （高音）等等，這些音符都是本書所用譜例中音符之基礎。

這些音符在音樂譜中的音程代表音的長短『延數音符』（Modus）

第一式(1. Modus) ＝ trochaeus 推侯斯 ＝ ▍ ▮ ＝ ┑ ▮ （一）

第二式(2. Modus)＝ iambus 襲補斯 （∪—）

第三式(3. Modus)＝ daktylus 打克體魯斯 （—∪∪）

第四式(4. Modus)＝ anapaest 安那拍斯 （∪∪—）

第五式(5. Modus)＝ spondaeus 士朋丟斯 （——）

第六式(6. Modus)＝ tribrachys 椎白起斯 （∪∪∪）

以這種節奏模式樂器記寫自己作建入鍵「」把音樂的節奏標示出來（Musica me-nsurnta）。人把從十二世紀中葉以後新入樂中樂器求表記方法入樂入樂，形求歌樂手和器樂手完全按照這段改成之後，形求歌樂手和器樂手完全按照這回釋把樂曲記。

如舉例：

（Ⅰ） 123 456

（Ⅱ） 123

（Ⅲ） 123 456 789

（IV）　◆　◆　■　■■　■■

（V）　■　■　123　■■　■=■

（VI）　■　123　456　789　■=■　■■

以上所列,即爲紀元後第十三世紀音樂學者法郎可 Pranko von paris

所傳.上列表中之 1 2 3 等等係板眼符號因當時流行之拍子種類只有『三

拍子』一種;故其拍子亦只有 123, 123（456）, 123（789）等等.（按西洋音

樂從前原以『二拍子』爲主所有『音符』亦以『倍進法』計算.譬如『三

拍子』忽然盛行;於是各種『音符』亦均以『三進法』計算譬如 ■=■■=

■,■=◆;之類但到紀元後第十二世紀至第十三世紀末葉之間『三

■=◆.之類其詳請看本項（丁）段.）假如欲將計算方法中途變更,

則須於其間加上一點表示『從此另算』之意如上列 (VI) 中之‧是也（按此

點，即爲近代西洋五線譜上『縱線』之祖。）茲舉一例，並譯爲今譜如下：

今譜

古譜

附譜三十四

上列今譜中之『縱線』一名『拍線』；有此一物，吾人對於『拍子』內

容，遂能一望瞭然．但當時並無此物，（按西洋五線譜上之『拍線』自第十七

世紀初葉始行用之。）故不能不應用各種計算笨法吾人可以稱之爲『中期

長短確定樂（Musica mensurata）』．

到了紀元後第十四世紀至第十五世紀之時，又於上述三種『音符』

（一）■（二）◆之外，加入♦等等小音符．而且在紀元後一四五〇年以前，音符皆

係黑色；一四五〇年以後則皆變爲空白其式如下：

| （1450年以前） | （1450年以後） | （名　稱） | （等於今體） |
|---|---|---|---|
|  |  | Maxima （最長） |  |
|  |  | Longa （長） |  |
|  |  | Brevis （短） |  |
|  |  | Semibrevis （半短） |  |
|  | （或 ♪） | Minima （小） |  |
|  | （或 ♪） | Sem minima （半小） |  |
|  | （或 ♪） | Crocheta （或Fusa）（佛沙） |  |
|  |  | Semifusa （半佛沙） |  |

綴成一圖稱爲立咯士 Ligaturen．譬如

短確定樂（ Musica mensurata ）』但在各期之中有時並將各種『音符』

確定樂（ Musica mensurata ）』進化而成所以我們可以稱之爲『終期長

以上所述各種『音符』『休止符』等等多係漸由『初期或中期長短

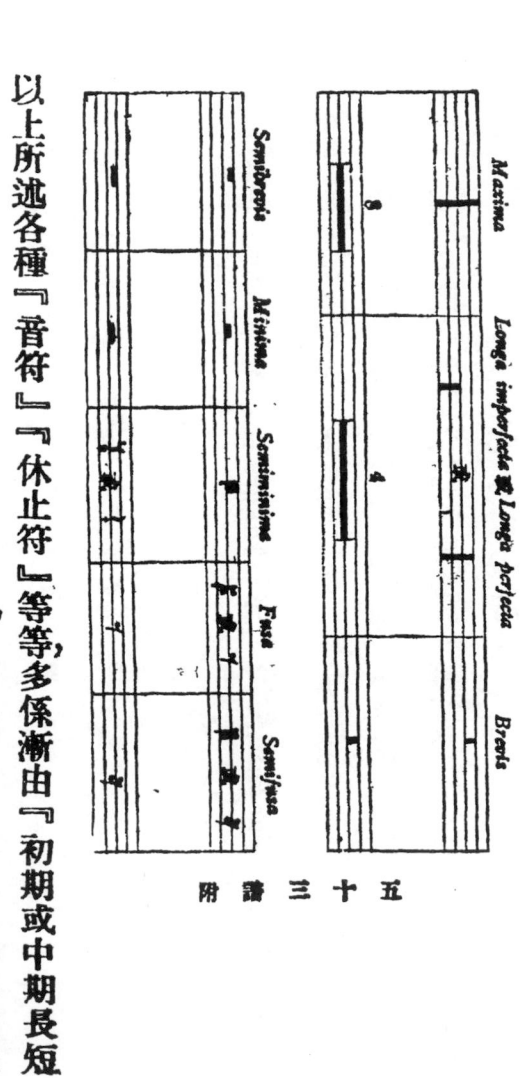

附圖三十五

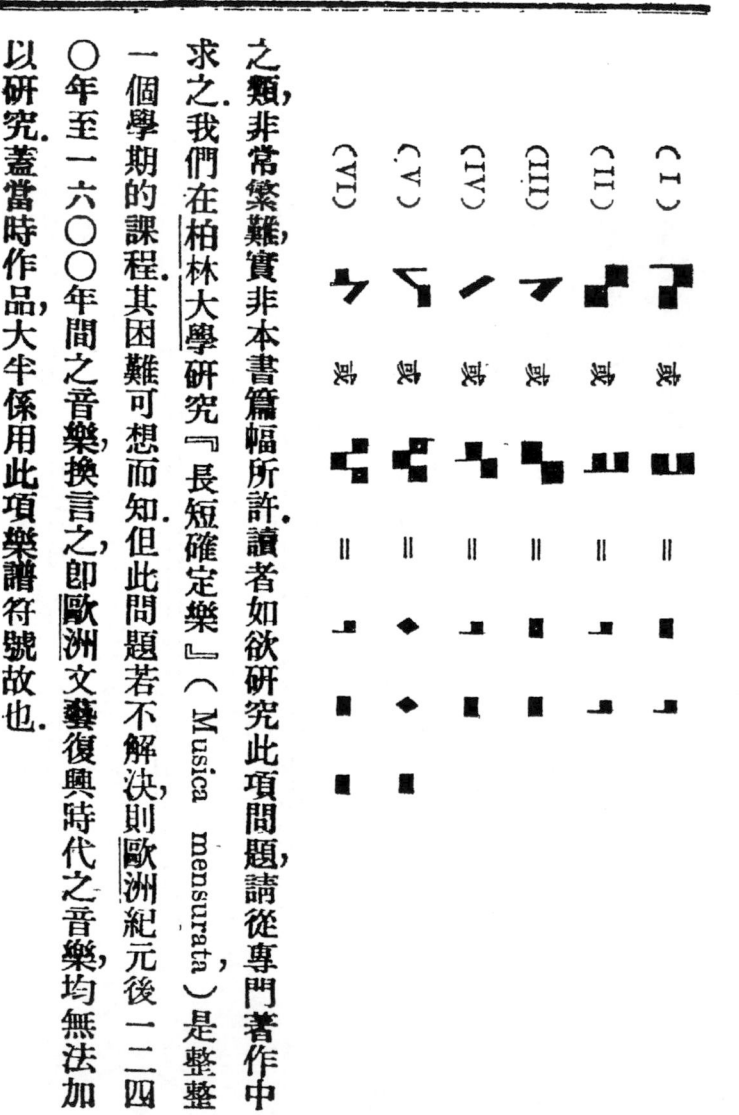

之類，非常繁難實非本書篇幅所許讀者如欲研究此項問題，請從專門著作中

求之．我們在柏林大學研究『長短確定樂』（Musica mensurata）是整整

一個學期的課程其困難可想而知但此問題若不解決，則歐洲紀元後一二四

〇年至一六〇〇年間之音樂換言之即歐洲文藝復興時代之音樂均無法加

以研究蓋當時作品大牛係用此項樂譜符號故也．

（I）　𝄀　或　𝄁　𝄁

（II）　𝄀　或　𝄁　𝄁

（III）　𝄀　或　𝄁　𝄁

（IV）　𝄀　或　𝄁　𝄁

（V）　𝄀　或　𝄁　𝄁

（VI）　𝄀　或　𝄁　𝄁

（丁）拍子種類之變遷

上文曾言西洋古代音樂原以『二拍子』爲主；到了紀元後第十二世紀

中葉至第十三世紀末葉之間因宗教學說以『三』爲『神聖數目』之故，忽

然重視『三拍子』而將『二拍子』廢棄不用於是從前一個 Brevis 等於二

個 Semibrevis（■ ＝ ◆ ◆）者現在改爲一個 Brevis 等於三個 Semibrevis

（■ ＝ ◆ ◆ ◆）。但到了第十四世紀初葉之際『二拍子』又復否極泰來爲

人採用．其結果同是一個 Brevis，有時則等於二個 Semibrevis，有時則又等於

三個 Semibrevis．因此之故爲謀奏者醒眼起見，乃於譜首畫一圓圈〇以表示

『三拍子』（Tempus perfectum）而以半圈〔表示『二拍子』（Tempus

imperfectum）．近代西洋五線譜上，4－4 之拍子符號有時寫作『C』式即

係由此半圈之形進化而出）其餘 Maxima, Longa, Semibrevis，各項音符

之計算方法亦皆各自有其特別名稱茲將其列表比較如下：（按此項符號進

| （名　稱） | （符　號） | （計　算　法） |
| --- | --- | --- |
| （Ⅰ） Modus major perfectus 完全大式 | 囲 或 囲 | （王 = 9 9 9） |
| （Ⅱ） Modus major imperfectus 不完全大式 | 王 或 王 | （王 = 9 9） |
| （Ⅲ） Modus minor perfectus 完全小式 | 王 或 王 | （9 = 王 王 王） |
| （Ⅳ） Modus minor imperfectus 不完全小式 | 王 | （9 = 王 王） |
| （Ⅴ） Tempus perfectum 完全拍子 | ○ | （王 = ◇ ◇ ◇） |
| （Ⅵ） Tempus imperfectum 不完全拍子 | C | （王 = ◇ ◇） |
| （Ⅶ） Prolatio major(perfectia)完全浦魯那體阿 ⊙ 或 C | | （◇ = ♪ ♪ ♪） |
| （Ⅷ） Prolatio minor (imperfectia) 不完全浦魯那體阿 ○ 或 C | | （◇ = ♪ ♪） |

上列第Ⅶ項之符號，原只有一個黑點 ● 但因其置在第(V)項圓圈〇中間，

或第(Ⅵ)項半圈 C 中間之故遂成⊙形或 C 形．換言之⊙係同時代表(V)(Ⅶ)兩種；

C係同時代表(Ⅵ)(Ⅶ)兩種至於第Ⅷ項在樂譜中照例不必註明，故無特別符號．

換言之，凡遇譜中只有一個圓圈〇者係同時代表(V)(Ⅷ)兩種如係一個半圈 C，

則係代表(Ⅵ)(Ⅷ)兩種．

又每篇樂譜之中，並非常常單用一種符號，有時更將各項符號，聯絡應用．

譬如(I)(IV)(Ⅵ)(Ⅶ)四種聯合起來，則稱爲完全大式，不完全小式，不完全拍子，不完

全蒲魯那體阿(Modus major perfectus, Modus minor imperfectus, Tempus imperfectum, Prolatio major)其符號及計算法如下（按下列符號只有(I)(Ⅵ)

(Ⅶ)三種，至於第(Ⅳ)種則略而不書（請參看 Bellermann, Die Mansuralnoten und Taktzeichen des 15. und 16. Jahrhunderts, 1906, 第一〇二頁）

（戊）快板慢板之發生

同是一個『二拍子』而因拍時速度之不同，乃有『快板』『慢板』之差異．在『初期中期長短確定樂（Musica mensurata）』之際本不知此但到了紀元後第十五世紀之時遂又產生各種符號以爲『快板』『慢板』之區別並呼『標準板』爲 Integer valor，以別於其他加快或加慢之板．茲將其符號繪錄比較如下：

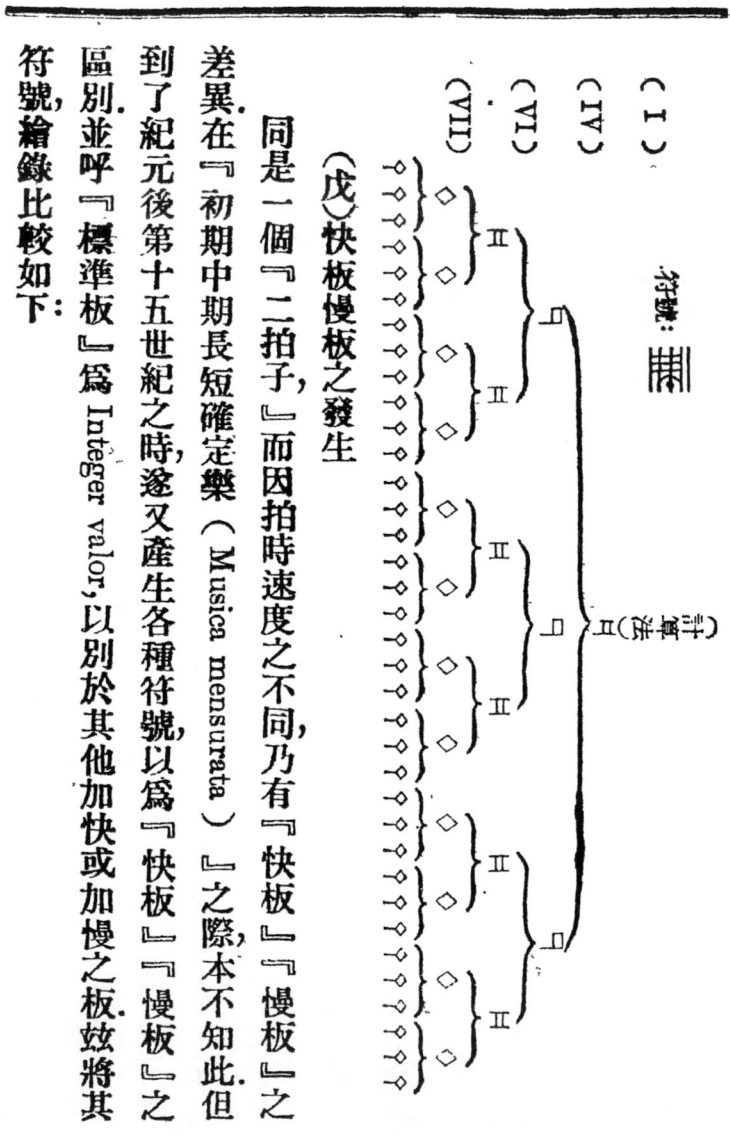

（I）

（IV）

（VI）

（VII）

符號：

（洋板）

（洋板）

| （名　稱） | （符　號） | （對照洋板） |
|---|---|---|
| 快板 (Diminution) | $\bigcirc\frac{2}{1}$ 或 $\bigcirc 2$（或 ( 2 ）或 Φ（或 ¢ ） | 快一倍 |
| | $\bigcirc\frac{3}{1}$ 或 $\bigcirc 3$（或 ( 3 ） | 快兩倍 |
| 慢板 (Augmentation) | $\bigcirc 1$（或 ( $\frac{1}{2}$ ） | 慢一倍 |
| | $\bigcirc\frac{1}{3}$（或 ( $\frac{1}{3}$ ） | 慢兩倍 |

近代西洋五線譜上之 ¢，名爲阿那白乃胡 Allabreve 者，即係由上列符號進化而出．至於現代西洋樂譜上之『快板』『慢板』名稱如　Allegro,（快板）Adagio,（慢板）Andante,（平板）之類則係在紀元後一六〇〇年左右由意大利方面發明，漸漸推行全歐以代上述各種古代『快板』『慢

（己）譜鑰之進化

板』符號而興．

在本節本項（甲）段曾言當初發明線譜之時常在線端註以 f c 等等字

母，以確定該『線』音之高低是為近代 f（𝄢）c（𝄡）兩種『鑰號』之起源．

到了第十三世紀之時又於 f c 兩鑰之外再加一個 g（𝄞）鑰茲將三種鑰號

進化情形繪表比較如下：

F譜　圖

C譜

G譜

又最初所用譜線數目每以四根為限到第十二世紀之時又由『四線』

進為『五線』自第十六世紀起又於『五線』之外加用『助線』（卽『五

線』上方或下方之短線.以濟其窮.

（庚）升音降音符號之變遷

在西洋古代樂制之中只有 b 音一種,可以升降並用兩種符號以表示之

低爲♭高爲♮（參看第十三節第(1)項.）其後欲使兩種符號易於辨別之故,

乃將♮改爲♮或#.

假如前段樂譜之中均係♭音;現在欲將其升高爲♮於是只在該音之前,

繪以♮形或#形,即表示升高『半音』之意反之,假如前段樂譜之中均係♮

音現在欲將其降低爲♭於是只在該音之前繪以♭形即表示降低『半音』

之意此項符號遂漸漸變成今日通行之『降音符號』♭,『升音符號』#,

『復原符號』♮.

又西洋古代樂制之中只許 b 音一種,具有升降之資格;其餘 a e 等音皆

不得任意升降.但在紀元後第十三世紀至第十六世紀之間,西洋音樂家中亦

有任意竟將ｆｃａｅ四音加以升降者因此之故當時學者輩呼此項用有#ｆ

#ｂａ♭ｅ之音樂爲『僞樂』（Ｍｕｓｉｃａ ｆｉｃｔａ）．

∴ ∴ ∴ ∴ ∴ ∴

上述（甲）（乙）（丙）（丁）（戊）（巳）（庚）七段卽爲近代西洋『五線譜』

成立之重要歷程其後所謂『四分音符』♩，『八分音符』♪或『四拍子』

４／４，『六拍子』６／８之類皆只算是小節上之變化而主要基礎則固已

於第十世紀至第十五世紀之間完全成立也．

（４）手法譜之種類　世界各國樂譜進化程序，皆以『手法譜』（Ｔａｂｕｌ-

ａｔｕｒ，譬如註明按第幾絃或第幾孔或第幾鍵之類）在先，而『音階譜』（Ｎｏｔｅｕ，

譬如宮商角徵羽或五線譜之類）在後．而『手法譜』之應用，則又以『樂器

譜』爲限西洋樂器種類旣繁因而『手法譜』種類亦極衆多但其中最重要

者，實爲『風琴譜』（Ｏｒｇｅｌｔａｂｕｌａｔｕｒ）及『琵琶譜』Ｌａｕｔｅｎｔａｂｕｌａｔｕｒ二種．

而二者之中尤以德國『風琴譜』意大利『琵琶譜』爲最有名因其對於後來樂譜進化甚有關係故也．

（甲）德國『風琴譜』　現在所保存之德國『風琴譜』以傳自紀元後第十五世紀者爲最古其法係於拉丁字母樂譜（參看第十三節第(1)項）之上，加以各種符號，以表示該音之長短其形極與近代『五線譜』上之音符形式相似而且常用『拍線』以分別『拍子』實爲當時通行之『長短確定樂譜』（即Musica mensurata）樂譜）所無下列一譜即係德國『風琴譜』之一段，係紀元後一五七六年之物．

譜中縱線即爲『拍線』每拍之內皆係四音同時而鳴；如 ig̲e̲|c̲ c̲ 之類字母之上所繪──|冊各種符號實與近代西洋『五線譜』上♩♪♫冊各種符號形式極相似．

（乙）意大利『琵琶譜』　係將琵琶六絃照樣畫出成爲一種『六線譜』．

附 譜 三 十 六

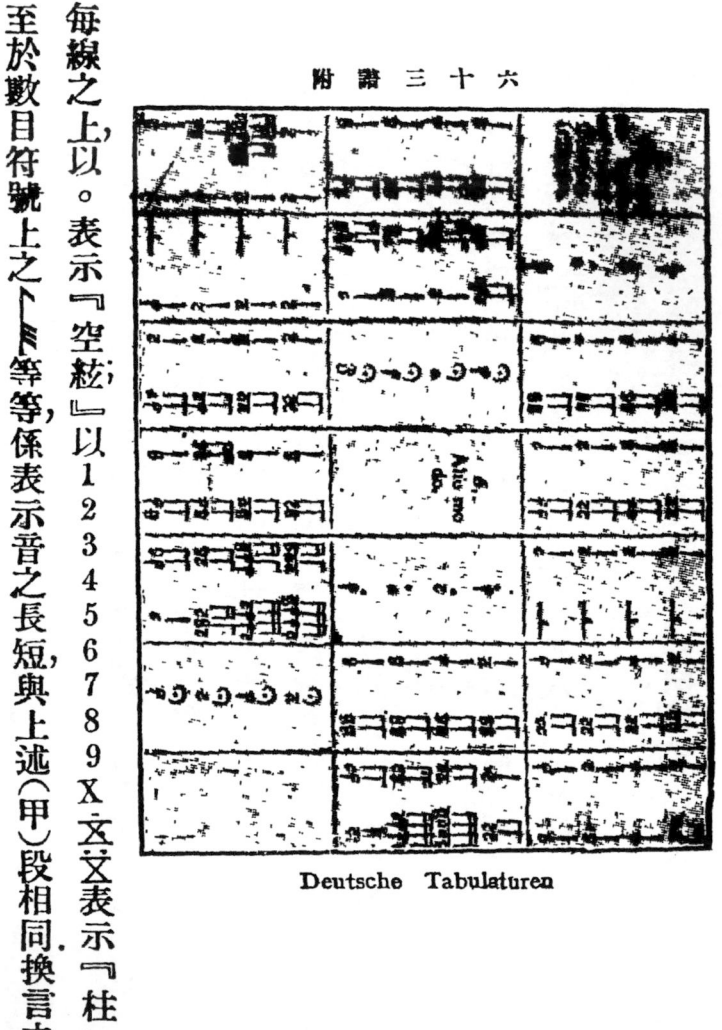

Deutsche Tabulaturen

至於數目符號上之卜Ｆ等等，係表示音之長短，與上述（甲）段相同。換言之，卽

每線之上，以。表示『空絃』；以1234567 89ＸⅩⅫ表示『柱』數；

是依次遞高的十二『半音』其式如下：（空絃之音為G c f a d' g'）

附譜三十七

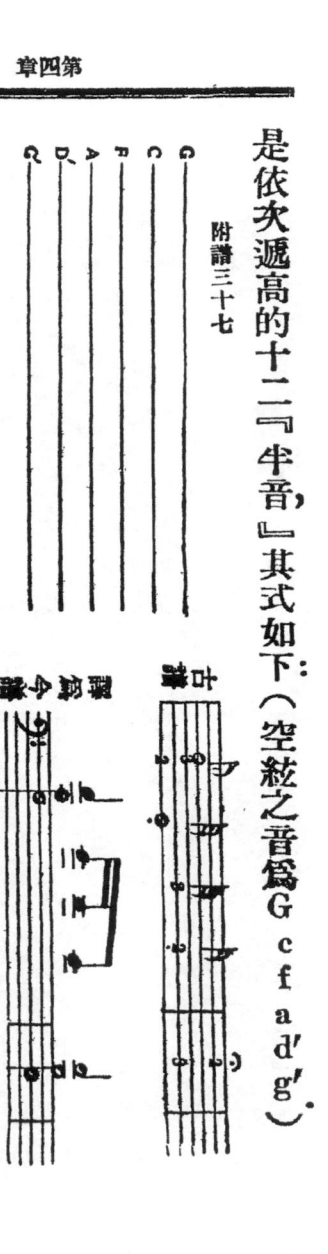

上列之譜，係紀元後第十六世紀初藥所印行。為空絃、3為第三柱，2為

第二柱，其餘類推即（中國琵琶所謂四相十品）數目之下，有一黑點．者係

表示彈絃時由下彈上．如該黑點在數目符號之上，則表示彈絃時由上彈下．

（按意大利人彈琵琶，係將琵琶橫放低絃在上高絃在下其式樣如下列一圖．

此圖係意大利第十六世紀大畫家孟大金 Bartolommeo Montagna 〔一四

四三年至一五二三年〕所繪『龜畫』之一段下面兩人所彈之樂器即係琵

琶上面一人用弓弦拉奏之樂器則為非斗 Fidel）

附　圖　十　三

Musizierende Engel Bartolommeo Montagna

## (5) 樂譜印刷術之發明

中古時代西洋音樂調子，皆用口頭傳授，自紀元後第九世紀始有書面明確記載之舉．至於印刻樂譜一事，則直至第十五世紀下半期乃見諸實行．最初所用之方法爲『兩重印刷』換言之先印『譜線』後印『音符』發明此種印刷者，實爲赫恩 Hahn（一四七六年）與洒色耳 Reyser（一四八一年）兩位德人．到了一五〇一年又有意大利人名叫拔安車 Petrucci 的應用『三重印刷』之法．換言之先印『譜線』再印『音符』後印『歌辭』以印『複音音樂』而且印刷極爲精美所有當時作品賴以保存不少．除了此種『活字印譜法』之外同時又有『木質或金質雕板印譜法，以印樂譜之舉（換言之略與吾國從前刻板印書相似）以與當時『活字印譜法』爭利．而當時西洋樂譜之傳播普及亦賴以促進不少．直到現代，上述兩種印譜之法，尚屬彼此相輔而行．「惟現代『雕板』之法係用『鋅板』而以『音符模形』揷入其上然後再用石印之法以印之．）大約整篇樂譜多用『雕

板』印刷之法書中附印短譜，則多用『活字』印刷之術．（又『活字印譜法』

自法人阿堂 P.Haultin 於一五二五年發明『一重印刷』之後，換言之，每個

『音符』之上皆附帶『譜線』一小節數個『音符』可以彼此聯合起來．其

間譜線亦復互相銜接如此遂只須『一重印刷』便可成功．其後更由德國書

賈白屢體可佩孚 Immanuel Breitkopf 氏於一七七五年，將其改良於是此項

『活字二重印譜法』遂達到十分精善之境．（請參看法國書賈阿堂獎 P.Att-

aingnant 於一五三〇年所印行之鍵鑾樂器手法譜一九一四年由白魯里

Eduard Bernoulli 重行影印又應用圓形『音符』代替方形『音符』之舉；

在第十六世紀之際，即已由法國書賈白里耳 Briard 及格朗將 Granjon 兩氏，

開始實行但方形『音符』之應用直至第十七世紀猶未衰絕．）

## 附錄　複音音樂時代音樂歷史表

（一）中世紀「聖樂作家」及「俗樂作家」（附歐洲中世紀音樂史著名人物年表）

諾特克 Notker Balbulus 約八三〇至九一二年（亦有謂其生年為八四〇年卒於九一二年）

胡克巴德 Hucbald 八四〇年至九三〇年

奧同 Odo von Clugny 卒於九四二年

圭多 Guido von Arezzo 九九五年至一〇五〇年

馬卡布 Marcabru 一一四〇年

本那特 Bernart v Ventadorn 一一七〇年

朋保 Rambaut de Vaqueiras 一二〇〇年

瓦爾特 Walther von der Vogelweide 一一七〇年至一二三〇年

白隆代 Blondel v. Nesles 第十二世紀末至十三世紀初

夏德朗 Le Chatelain de Coucy 卒於一二〇三年

孔能 Conen de Bethune 第十三世紀初葉

蒂博 Thibaut von Navarra 一二〇一年至一二五三年

佩羚 Perrin d Angecourt 第十三世紀上半期......

阿棠 Adam de la Halle 一二四〇年至一二八八年.

法蘭哥 Franko von Paris 一二〇〇年至一二......

法蘭哥 Franko von K ln 一二四〇年至一二......

## (2) 意大利舊樂派之領袖及其傑作

彼得羅 Pietro, Casella 約一三〇〇年卒......

約翰 Johaunes de Florentia 一三三〇年卒......

耶各頗 Jacopo di Bologna 第十四世紀......

保羅 Poolo 第十四世紀......

彼愛羅 Piero 第十四世紀......

格哈爾特羅 Gherardello 第十四世紀......

法蘭西斯哥 Francesco Landino 一三二五年至一三九七年......

基攤 Guillaume de Machault 一三〇〇年至一三七三年......

維特里 Philippe de Vitry 一二九〇年至一三六一年
鄧斯泰普 John Dunstaple 一三七〇年至一四五三年（？）
班舒瓦 Gilles Binchois 一四〇〇年至一四六〇年
杜飛 Dufay 一四〇〇年至一四七四年
拉米斯 Bamis de Pareja 一四四〇年至一四九一年
奧克岡 Okeghem 一四三〇年至一四九五年
奧布雷赫特 Obrecht 一四三〇年至一五〇五年
約斯堪 Jasquin de Pres 一四六〇年至一五二一年
哈恩 Hahn 一四七六年？
雷瑟 Reyser 一四八一年？
佩特魯齊 Petrucci 一四六六年至一五三九年
奧坦 Haultin 一五二五年？
福利亞諾 Fogliano 一五三二年？
維拉爾 Willaert 一四八〇年至一五六三年

歌謠家 Janequin 一四八五年至一五六○年。

木版畫 Dalza 一五○八年。

琉特琴家 Bossinensis 一五○九年至一五一一年。

名歌手 Haus Sachs 一四九四年至一五七六年。

管風琴家 Cavazzoni 一五四三年。

理論家 Glareanus 一四八八年至一五六三年。

管家 Buus 一五五○年代。

作曲家 Andrea Gabrieli 一五一○年至一五八六年。

理論家 Zarlino 一五一七年至一五九○年。

作曲家 Palestrina 一五二四年至一五九四年。

樂長 Lasso 一五三二年至一五九四年。

管風琴家 Merulo 一五三三年至一六○四年。

作曲家 Giovanni Gabrieli 一五五七年至一六一二年。

## 圖 版

(1) 聖加爾修道院所藏『安蒂芬讚美歌集』
(2) 阿基丹紐姆譜表之一頁
(3) 『第二種』紐姆譜表之一頁
(4) 有量音樂譜『有量音樂』（Musica mensurata）
(5) 『紐姆譜』之一頁
(6) 中世紀樂器『奧爾加農』之一
(7) 圖內不見之圖表

## 參考書目

(1) Wolf, Handbuch der Notationskunde 1913-1919, Leipzig.

(2) Aubry, Trouvéres et troubadours, 1909, Paris.

(3) Wooldridge, The polyphonic period（Oxford History of Music vol I/II）

1901, 1905, Oxford.

(4) Couss maker, Scriptores de musica medii aevi, 1864-1876, Paris.

(5) Ge:bert, Scriptores ecclesiastici de musica sacra potissimum, 1784 St Blasien.

(6) Schering, Studi n zur Musikgeschichte der Frührenaissance, 1914, Leipzig.

(7) Barclay-Squire, Notes on Early Music Printing (B bliographica Vol III, part IX, P. 99) 1898, London

# 第五章　主音伴音分立時代

## 第十六節　「主音伴音分立的音樂」成立之原因

西洋音樂,自紀元後第九世紀『複音音樂』發生以後所有從前『單音音樂,』不免受其排斥無論『初期複音音樂』所謂阿爾港魯 Organum, 抵時康都 Discantus, 伏波洞 Fauxbourdon (參看第十一章) 『巴黎古樂時代』(Ars antiqua) 所謂孔覩克都 Conductus 摩塔都 Motetus 絨朵 Rondeau ; 『英國複音音樂』所謂康洛 Kanou (參看第十二節) 『意大利新樂運動』所謂斜誦 Chanson 等等 (參看第十三節) 『法國騎士歌曲,』所謂馬隊喀 Madrigal, 把那台 Ballata 喀車阿 Caccia (參看第十四節第(1)項) 『第一及第二荷蘭樂派』所謂『自由的模倣音樂』(參看第十四節第(2)項) 『羅馬樂派』所謂『絕對純粹複音歌樂』(參看第十四節第(3)項)

或爲同時合唱同種歌辭（如孔親克都 Conductus 之類，）或爲同時合唱異種歌辭（如摩塔都 Motetus 之類，）或爲異時合唱同種歌辭（嚴格的如康洛 Kanou 之類，自由的如『自由的模倣音樂』之類，）或爲歌辭與樂器合奏（如馬隊喀 Madrigal 之類，）要皆屬於『複音音樂』之卽數種調子同時各自獨立進行，學者稱爲『對譜音樂』（Kontrapunkt）猶言各種調子之樂譜，彼此互相對立之意也．（按『對譜音樂』之名，約起於紀元後一三〇〇年左右．至於實際應用此項『對譜』原則，則在『複音音樂』初起之時已然；尤其是第十二世紀抵時康都 Discantus 流行之際）

此項『對譜音樂』到了『第三荷蘭樂派』當道之際業已變成十分複雜．走入魔道其中尤以歌辭字句因受音樂『花樣太多』之累竟弄得無人能夠聽懂殊非教堂立樂之意其後雖經『羅馬樂派』首領拔納斯拿 Palestrina 氏一度改革造成明晰深厚之樂，一掃從前競奇好怪之弊；但其時（第十六世

紀及第十七世紀之交，）文藝復興潮流，已達最高之點；一般音樂人士終以此項『對譜音樂』繁音雜奏對於歌辭意義不能盡量達出遠不如古代希臘『單音音樂』之簡切明瞭於是極力主張恢復古代希臘『樂劇』（Musikdrama），以爲『單音音樂』復興的先聲．此種論調一時遂成爲風氣爲其中心者實爲意大利北部佛魯冷池 Floreuz 地方（換言之卽前此第十四世紀意大利『新樂運動』發生之地，）伯爵巴耳底 Bardi 宅中諸名士其中尤以喀車里 Caccini（一五五〇年至一六一八年，）陌李 Peri（一五六一年至一六三三年，）兩人最有貢獻．

當時音樂作家雖口口聲聲要求恢復『希臘古樂』但是時西洋『音樂文化』向前進化業已二千餘年；從前希臘那種簡單的『單音音樂』已不能再滿人意因此乃有『主音伴音分立的音樂』（Generalbass）之發明．換言之卽每篇樂譜之中只有一個『主調』（Melodie），其餘各種同時合奏之音，

則爲『諧和』（Harmonie）.『主調』由歌者唱之，是爲全篇樂譜之主幹『諧和』則用『樂器』奏之僅爲『主調』之附庸旣非如古代希臘之『單音音樂』（按單音音樂）係同時只有一音歌奏而現在之『主音音樂』則同時共有數種異音歌奏，）亦非如中古以來之『複音音樂』（按『複音音樂』係同時數種異音合奏其結果成爲數個『主調』而現在之『主音伴音分立的音樂』亦係同時數種異音合奏但其中只有一個『主調』其餘悉爲『諧和』.）但就大體而論『主音伴音分立的音樂』實與『單音音樂』性質相近卽稱之爲『進步的單音音樂』亦無不可.

在西洋音樂歷史中，『歌辭字句』與『歌調音樂』常互爭雄長當希臘之世係『歌辭字句』勢力駕於『歌調音樂』之上.到了『荷蘭樂派』則爲『歌調音樂』勢力駕於『歌辭字句』之上其結果不免以『樂』害『辭』現在『主音伴音分立的音樂』運動旣以恢復古代希臘文藝爲志於是『歌

辭字句』勢力又復駕於『歌調音樂』之上是以一六〇一年喀車里 Caccini

氏於其所著『新音樂』（Nuove musiche）之序中，曾有言曰：『古代希臘名哲

拍拉圖等嘗言樂中要素有三首爲「辭句」次爲「節奏」再其次始爲「音

調」萬不可加以顛倒云云』因此該氏乃有『吟誦式』（Stile recitativo）

之發明．換言之，『調子』組織須處處與『歌辭字句』適合，唱時有如『吟誦』

詩詞一樣不宜曼聲『歌唱』以免失去『歌辭字句』本相．此種『吟誦』之

音，卽爲譜中『主調』此外伴奏之音則由樂器奏之，而且只錄『最低之音』

（Bass）並於此低音上面或下面註以數目符號如 6 則爲『六階諧和』（Sext-

akkord）4 則爲『四階諧和』無符號者爲『三音諧和』之類皆由奏者臨

時如法補上其式如下：（參看 Eitner: Publikation älterer Musikwerke, Bd 10,

第五九頁．Riemann: Musikgeschichte, Breitkopf u. Härtel, 1912, Bd. II,

Teil II 第一八九頁．）

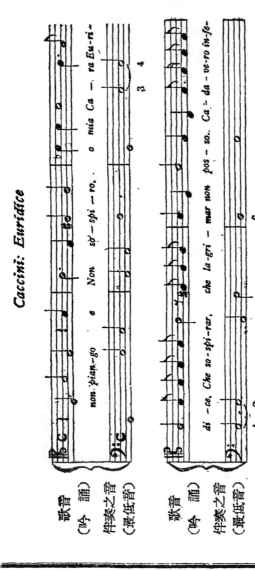

Caccini: Euridice

歌音（吟誦）　伴奏之音（最低音）

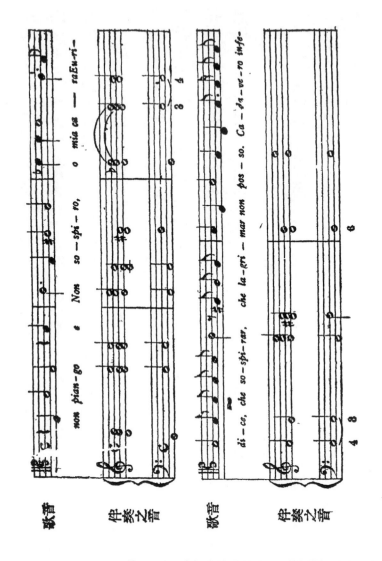

當時此種『吟誦』調子，皆係一氣唱下去，毫不雜以『休止符』其意蓋

欲避免『伴奏之音』乘機顯露頭角以奪『吟誦』之『主調』地位故也但

此種『吟誦式』調子只限於劇中『獨唱』之處至於劇中『歌隊』（Chor）

合唱之處，則仍用從前『對譜音樂』遺法．

由此觀之，『主音伴音分立的音樂』成立之原因，第一，因爲當時『對譜

音樂』過於繁音雜陳之故，乃有返乎純樸簡明之傾向發明此種『主音伴音

分立的音樂』．第二，因爲『對譜音樂』太不注重『歌辭字句』之故，乃發明

『吟誦』專以『歌辭字句』爲準其結果對於『節奏』方面增加許多變化；

（譬如某字或用最長之音歌之某字或用最短之音歌之一以該字重要與否

爲轉移；）因而五線譜上之『拍線』（Taktstrich），亦於是時發明以應需要．

（參看第十五節第(3)項（丙）段）蓋『節奏』旣繁實非『拍線』不能醒眼

故也第三因爲第十六世紀『諧和學』發明之故於是『主音伴音分立的音

樂』遂完全建於『諧和』之上前面所述『三音諧和』『六階諧和』『四階諧和』等等當時只用數目符號表示（如６４之類）足見此種『諧和』概念當時業已成爲一種具體的明瞭的第四因爲受了文藝復興潮流影響之故主張恢復古代|希臘|『樂劇』於是歐洲近代『歌劇』Oper 遂亦從此產生.

第十七節　西洋歌劇之起源

(1) 佛魯冷池歌劇.　|意大利|北部佛魯冷池（Florenz）地方爲近代『主音伴音分立的音樂』發祥之地已如前章所述.但『主音伴音分立的音樂』之起源實與近代西洋『歌劇』（Oper）產生之歷史具有密切關係.故佛魯冷池地方又同時成爲西洋『歌劇』發祥之地.本來|歐洲|『劇中用樂』之舉原不自佛魯冷池爲始.譬如上古|希臘|之『悲劇』中古教堂之『神劇』|法國|騎

士之『詩劇』以及第十三世紀所流行之『性劇』第十六世紀所盛行之

『校劇』等等皆曾應用音樂於劇中惟吾人之所以直稱佛魯冷池爲近代西洋

『歌劇』發祥地者，亦自有其理由（甲）上古希臘『悲劇』之中雖亦有『獨

唱』『對唱』以及『歌隊合唱』之擧但當時係『單音音樂』時代伴奏樂

器阿魯 Aulos 所吹之音全與歌者所唱之音相同至多亦只限於『高吹低唱』

而已．『參看第六節第(6)項．）而『佛魯冷池歌劇』則爲『主音伴音分立的

音樂』換言之卽是數種異音同時而鳴（乙）中古時代之『神劇』（Mysteri

um）如『耶穌被難記』（Passionsspiele）『耶穌降生記』（Weihnachtsspiele），

『信徒殉教記』之類雖亦常用『歌唱』（聖歌）與『吹奏』（喇叭大風琴

等等．）但其材料只限於宗教故事與『佛魯冷池歌劇』之超出宗教範圍者

不同而且此項『神劇』所用歌唱或係『單音音樂』或係『對譜音樂』亦

與『佛魯冷池歌劇』之用『主音伴音分立的音樂』者相異（丙）法國騎士

之『詩劇』（參看第十三節。）第十三世紀之『性劇』（Moralitäten，按此

項『性劇』係由上述『神劇』演化而出；其內容係將善、惡、邪、正各種抽象性

格，譬如博愛公理真實驕傲淫蕩之類皆用戲角以飾之表演各種寓言故事於

舞台之上）第十六世紀之『校劇』（Schuldramen，按即在學校中所演之

劇）其材料雖已超出宗教範圍之外，（惟其中『性劇』一項尚含若干宗教

性質，）漸與近代『歌劇』相近；但該劇等之內容不過插入『曼聲歌唱之曲

子』若干實與『佛魯冷池歌劇』所用『近於說白之吟誦』者不同而且十

五十六世紀之間，西洋音樂為『純粹複音歌樂』稱霸時代於是各處王宮所

演『堂戲』其中偶有應該『獨唱』之處亦復暗藏數人於舞台幕後為之『幫

腔』各唱一音以便成為『對譜音樂』此種極不自然之現象亦為促進佛魯

冷池諸名士起而改革之一大原因.前文曾言此次改革目的係在恢復古代希

臘『樂劇』但古代希臘劇中音樂却無一篇遺留於後世無從取法於是當時

佛魯冷池諸名士遂依據古代書籍所載，以爲希臘『悲劇』乃係介於『歌唱』

與『說白』間之一種唱法．至於『節奏』諸事，則可直從脚本辭句中求之．而且

希臘所用僅係一種極爲簡單之『單音音樂』竟能得着如彼巨大效果可見

音樂感人之處，並不在乎繁音合奏云云．因此之故，彼等乃創立『主音伴音分

立的音樂』之說，提倡『吟誦』唱法．並由陌李 Peri 喀車里 Caccini 諸人於

一五九七年合譜『歌劇』一本，名爲 Dafne，以實驗之是爲近代西洋『歌劇』

之祖其後更於一六〇〇年由陌李 Peri 及喀車里 Caccini 兩人各製 Euridice

『歌劇』一本．於是佛魯冷池遂又成爲『新樂』運動之中心與二百年前先

後相映矣．

(2) 威尼斯歌劇．當『佛魯冷池歌劇』初樹革命旗幟之際，原欲藉此以

矯正其時『對譜音樂』只重『歌調』不重『辭句』之弊．但是此種革新運

動，有時不免矯枉過正．換言之，對於『歌調』方面未免太不注意而且『伴奏

樂器』又只有鋼琴（Klavier）低音里拉（Lirone, Koutrabasslyrn），大琵琶（Theorbe），羅馬大琵琶（Chitarrone）各種；其結果不免乾燥無味．故當時學者嘗譏之爲『既非魚亦非肉』．到了一六三七年，意大利北部威尼斯 Vene-dig 地方新建『歌劇院』一所名爲 SanC assiano，是爲歐洲『常設的公開的歌劇院』之始．蓋前此各種『歌劇』僅於宮中邸內大開宴會之時偶一演之．換言之只算一種『堂戲』到了威尼斯歌劇院開幕以後於是歐洲始有常設的公開的歌劇院只要付給票價人人皆可入聽對於民衆賞鑒程度作家創作與味皆大有促進．至於該劇院所演戲目，實以孟德廢邸 Monteverdi 氏（一五六七年至一六四三年）作品爲多如 Arianna, Adone, Enea e Lavinia, Il ritorno d'Ulisse, L'incoronazione di Poppea, 等劇皆深爲世人所歡迎該氏對於劇中『吟誦』（Recitativo），既加以改良促進以增高其表現劇情之力同時更將劇中『歌曲』（Aria）之調增多，並使其聲的悅耳．此外，並極喜

用『不協和音階』（Dissonanz），以表現劇中緊張情感．又於每劇之首，加入

『開場音樂』（Ouvertüre）一段．但該氏大功，尤不在此．其最重要者，實爲增進

劇場樂器一事．彼之歌劇所用『樂隊』除各種絲絃樂器外，復加入『伸縮喇

叭』（Posaunen）四件，『小風琴』（Positiven）兩件，『手攜風琴』（Regal）

一件，『號角』（Korenetten）兩件，以及『小笛』（Flautino）『高音喇叭』

（Clarino）『洋喇叭』（Trompeten）等等．較之昔時『佛魯冷池歌劇』所用

樂器種類數目其繁簡實不可同日而語．而且該氏每次選擇樂器，以伴劇中角

色歌唱之時，務求該器音色，恰與該角身分性質相適，極具匠心．我們知道第十

六世紀『威尼斯樂派』曾以『器樂』擅長一時（參看第十四節第(4)項）．

現在『威尼斯歌劇』亦以伴奏樂器見稱於世，非無因也．『威尼斯歌劇』代

表作家，除上述孟德威邸 Monteverdi 外，尚有喀哇里 Cavalli（一六〇〇年至

一六七六年）輒斯體 Cesti（一六二〇年至一六六九年）來格冷扯 Leg-

renzi（一六二五年至一六九〇年，）三人，皆爲該派中堅至於該派歌劇與從前『佛魯冷池歌劇』之最大區別，卽：（甲）『佛魯冷池歌劇』注重『辭句』，輕視『歌調』及『伴奏樂器』而『威尼斯歌劇』則對於『歌調』及『伴奏樂器』均加以特別注意．（乙）『佛魯冷池歌劇』係爲少數知音之士而作，其理想爲恢復古代希臘文藝而『威尼斯歌劇』則爲一般大多數民衆而作，故其脚本材料及舞台佈景均以引誘觀客爲目的已與前此所謂『恢復古代希臘文藝之理想』完全脫離（丙）『佛魯冷池歌劇』既以恢復古代希臘樂劇爲志，故對於希臘悲劇中所用之『歌隊』（Chor），亦極重視往往成爲全劇重心所在而『威尼斯歌劇』則自一六五〇年以後，『歌隊合唱』一事，已不佔劇中重要地位到了最後遂完全省去蓋其時一般聽衆只注意著名『主角嗓子，』〔按是時爲西洋閹伶（Kastraten）最盛之時期〕不復重視『歌隊合唱』故也但就大體而論，『威尼斯歌劇』較之從前『佛魯冷池歌劇，』

終是進步現象．而且由意大利出發散播於全歐各國．其在德國方面則由該國

大音樂家薛運 Schütz 於一六二七年將『意大利歌劇風格』輸入德國．但其

後德國漢堡方面，於一六七八年建立公共歌劇院；於是『德國國劇』亦復漸

次成熟．不過『德國歌劇』出執世界舞台牛耳一事係在第十九世紀羅曼主

義行世之時．至於當日則尚未具有此項資格也．

(3) 法國歌劇．當一六四五年之際巴黎有大牧師名馬倉領 Mazarin 者，

召集一批意大利歌伶於巴黎開演威尼斯派之歌劇，一時頗引起法國人士研

究歌劇之興味．直到一六五九年始由法人康伯 Cambert 氏（一六二八年至

一六七七年）譜製 La pastorale 一劇，其後復繼之以 Ariane, Pomone 等劇．一

六六九年該氏與其友人柏林 Perrin 氏，由法王路易十四授以設立劇院專利

之權．於是，途在巴黎設立劇院一所，稱爲『皇家樂院』Académie Royale de

Musique 是即今日巴黎『國立歌劇院』(Opéra) 或稱爲 Académie natio-

此外該氏又於所作歌劇之內插入許多『表情跳舞』（Ballet）成為『法國

後法國大哲盧梭批評該氏作品猶謂其有許多地方不盡與法文音韻相合．）

符於是法人平常說話時之自然腔調，無不一一活躍於該氏音樂之中．（但其

中字句抑揚頓挫之處所有音樂節奏之輕重緩急，一一皆與法文脚本字句相

為『法國國劇，』初不以其為意人所譜，而外視之也．該氏所譜歌劇極注重劇

Thésée, Roland, Armide, 等等皆有法國之風頗受巴黎人士所歡迎至尊之

作脚本．故彼所譜歌劇如 Les fêtes de l'Amour et de Bacchus, Alceste,

能與法俗同化且彼又得一位極為聰慧之詩人名叫昆六 Quinault 的，為之製

敦而去．自此以後，法國歌劇全為呂里 Lully 一人所把持彼雖來自異國却頗

將 Cambert 專利之權奪去於是康伯 Cambert 氏受其排擠乃不得不逃往倫

年生於佛魯冷池，一六八七年死於巴黎．）前來巴黎擔任皇家樂師之職乘機

nale de musique et danse，）之起源未幾有意大利人呂里 Lully，（一六三二

歌劇』之特色蓋法國此項『表情跳舞』在紀元後第十五世紀之時即已極

稱發達故近代西洋學者常謂『法國歌劇』係自『法國表情跳舞』進化而出

云云自呂里 Lully 以後所有『法國歌劇』皆以插入『表情跳舞』一項爲

急務蓋藉此可以獲得性好繁華的巴黎人士之贊許也呂里 Lully 歌劇之中，

除『表情跳舞』外並極注重『歌隊合唱』（Chor）此則與『威尼斯歌劇』

不同而與『佛魯冷池歌劇』相近按呂里 Lully 氏係產自佛魯冷池受『鄉

前輩』樂風影響或亦爲其原因之一至於呂里 Lully 氏在近代西洋音樂史

中之所以極佔重要位置者係在其將威尼斯派歌劇所創製之『開場音樂』

（Ouverture）加以改進擴充蓋『威尼斯歌劇』之『開場音樂』極爲簡單；

其意不過報告觀衆行將開演而已到了 Lully 氏則將其擴充先之以『慢板』

（Grave）繼之以『快板』（Allegro）終之以『慢板』實與近代西洋『器樂』

進化極有關係當於第十八節內述之茲不再贅呂里 Lully 所作歌劇在法國

拉摩 Rameau（一六八三—一七六四年）的歌劇「卡斯托與波魯克斯」Castor et Pollux, Les Indes galautes, ……「音畫」(Tonmalerei)……

「丑角劇團」(Buffonistentruppe)……「喜歌劇」(Opera buffa)……「莊歌劇」(Opera Seria)……「誰受苦，誰希望」Chi soffre, speri……馬佐基、馬拉佐利 Mazzocchi, Marazzoli……那不勒斯(Neapel)……羅格羅西諾 Logr-

oscino（一七〇〇年至一七六三年，）拍爾果色 Pergolesi（一七一〇年至一七三六年，）等人作品，亦復流傳國外此次『趣劇科班』到法其所演者，即爲上述兩氏之作品當時巴黎人士既覩此項『趣劇』以後立即分爲兩派．一爲『趣劇派』（Buffonisten），一爲『反趣劇派』（Antibuffonisten）．前者爲崇拜『意大利趣劇』之徒後者爲保護『法國國劇』（換言之卽崇拜呂里 Lully，那木 Rameau 等人的作品）之人兩派相持競爭頗烈其後意大利『趣劇科班』演滿兩年必須出境而法國本地之『趣劇，』亦遂由此成立其中重要作家如非里朶 Danican-Philidor（一七二六年至一七九五年，）孟色金 Monsigny（一七二九年至一八一七年，）格里雅 Grétry（一七四一年至一八一三年，）皆於法國趣劇，有所貢獻．

當法人康伯 Cambert 氏旣爲意人呂里 Lully 氏將其建設劇院專利權奪去之後，於是康伯 Cambert 氏乃由巴黎逃往倫敦，並在該地大鼓吹其歌劇

主張英國人士聞該氏鼓吹，一時歌劇興味爲之大濃，一如昔日意大利歌劇之

侵入巴黎然在英國從前本已有一種叫做『假面劇』（Masques）的，流行民

間；其內容除演做外，尙有『歌隊合唱』（Chor）『跳舞』『器樂』各種至

是乃由此種『假面劇』進爲『英國國劇』一如當日法國『表情跳舞』

（Ballet）之進爲『法國國劇』然至於『英國國劇』之代表作家則當首推皮

耳色 Henry Purcell 氏（一六五八年至一六九五年）該氏甚爲注重『吟

誦』並且喜用『歌隊合唱，頗與從前呂里 Lully 所譜歌劇性質相近不幸

該氏早年逝世而『英國國劇』之運命亦隨之以終蓋其時『意大利歌劇』

勢力奔山倒海而來英國本地歌劇無力抵抗其後德國大音樂家亨登 Händel

（一六八五年至一七五九年）渡海來英並於一七一九年爲英國籌辦『皇

家音樂學院』（Royal Academy of Music）以提倡『歌劇』爲職志又親往

各處聘請名角來英演唱；故是時倫敦人士之『歌劇』興致達到最高之點但

Händel本人譜製『歌劇』亦係墨守『意大利歌劇』成法（按享登 Händel

之長處，不在『歌劇』而在『神曲』（即阿那土銳五模 Oratorium）請參看

第二十節第(2)項.）其結果無異對於倫敦方面盛行之『意大利歌劇熱』再

行火上加油從此以後倫敦劇界遂永遠成為意大利之殖民地其間（一七二

八年）惟格 Gay 氏所作『詩劇』(Ballad-Opera)名為 The Beggar's Opera 者，

（音樂係由拍譜邪 Pepusch 氏取各種著名歌謠曲子編成，）稍能與『意大

利歌劇』爭抗而已

(4)廼阿坡歌劇　在意大利方面繼『佛魯冷池』及『威尼斯』兩派而

起者，則寫『廼阿坡派』（Neapel）當『佛魯冷池歌劇』初興之時只注重『吟

誦』『不注意『歌調』其結果不免過於單調寡味已如前文所述其後繼之以

『威尼斯歌劇，』對於劇中『吟誦』及『樂器，』雖略有改良及增加然終不

足以安慰『天生喜聽美調』之意大利人於是意大利南部廼阿坡（Neapel）

地方，乃應時而起，新創一種樂派，執其牛耳者，實爲史客拉體 A. Scarlatti 氏

（一六五九年至一七二五年）該派歌劇特色，約有下列五端：（甲）創用『大套歌曲』（Da capo-Arie，或譯爲『三段曲』亦可）我們知道佛魯冷池創

立歌劇之時以『辭句』爲重，故對於注重唱工之『歌曲』（Arie）甚爲鄙視．

到了『洒阿坡派』之時，則一反其道；不但重視『歌曲』而且將他擴爲『大

套』其內容組織計有甲乙兩段但奏完之後再將甲段重奏一次，於是成爲

『三段曲』所謂 Da capo 卽『重頭再奏』之意也．（係意大利文）此項『大套

歌曲』之組織，專以悅耳爲依歸而對於『辭句』意義却不甚注意其末流所

有歌劇作家均成爲伶人之僕役所作劇本多爲『特定之伶人』或『特定之

歌喉』而設因此『意大利歌劇』在歐洲方面亦從此獲得一個『美歌』（Bel

Canto）綽號換言之卽只顧調子好聽，不管劇情如何之意．（乙）『佛魯冷池歌

劇』中關於『吟誦』所用之伴奏樂器通常只有一架鋼琴，極爲乾燥寡味；故

時人呼之爲『乾燥的吟誦』（Recitativo secco，按 secco 即乾燥之意．）到了迺阿坡派成立以後對於劇中『吟誦』之伴奏無論在『樂器』及『音節』方面均極精心講究．因此，學者稱之爲『有件的吟誦』（Recitativo accompagnato）換言之，即悅耳之程度從此又進一步是也．(內)『迺阿坡歌劇』之『開場音樂』名爲 Sinfonia 係先之以『快板』繼之以『慢板』終之以『快板』；恰與前述法國歌劇所用『開場音樂』（Ouverture）之先慢中快後慢者相反．『迺阿坡派』之『開場音樂』其內容已漸到『純粹器樂』程度成爲近代 Sinfonia 之先鋒（丁）『迺阿坡歌劇』之『樂隊組織』爲後來第十八世紀中葉以後）古典主義派 Haydu 氏『Sinfonia 樂隊』組織之模範（戊）迺阿坡派之『趣劇』最爲出色開後世『趣劇』之先河．

上述迺阿坡派除史客拉體 Scarlatti 氏外尚有來屋 Leo（一六九四年至一七四〇年，）拍爾果乃色 Pergolesi（一七〇〇年至一七三六年）等等，

均有不少貢獻．於是廼阿坡一地，遂成歐洲第十七第十八世紀之歌劇中心地點．各方學者紛紛前往研究，各處戲台亦多前赴該城聘請名角．直到一七七四年巴黎『歌劇革命』事起．（主之者爲德人古鹿埃 Gluck 氏）於是炙手可熱之『廼阿坡歌劇』始受一大打擊其詳請看第二十四節．

## 第十八節　近代西洋器樂之進化

(1) 瑣那台 Sonata 之前史　　近代西洋『器樂』之起源，係在紀元後第十六世紀威尼斯樂派繁盛之時，已於第十四節第(4)項內述之當時該派健將喀瓦處里 Cavazzoni，喀白里利 A. Gabrieli 等等曾將法國『純粹複音歌樂』之斜誦 Chanson，譯爲『大風琴樂譜』稱之爲『法國康處廼』Cauzoni alla francese （即『法國式歌曲』之意．）到了一五八四年，復由該派作家馬俠那 Maschera，自譜一種『器樂』稱之爲『演奏之康處廼』Cauzoni da sonar

（即『演奏的歌曲』；）按 Sonar 一字，係用樂器演奏之意．其後漸將此項名

稱縮寫直接稱爲瑣那台 Sonata（即『演奏曲』之意．）以別於其他康塔塔

Cantata（即『歌曲』之意．）此項瑣那台 Sonata 內容全與康處廼 Konzone

項．）其用作『開場音樂』或『過場音樂』者（歌劇樂譜或敎堂樂譜中均

相同，或用鋼琴奏之，或用風琴奏之，或用數種樂器合奏．（參看第十四節第(4)

有之．）則其性質又與當時流行之生風里 Sinfonia 無異．（係用數種樂器合

奏，參看本節第(2)項．）但到了第十七世紀之中此種帶有『開場音樂』或『過

場音樂』性質之樂譜漸漸悉以生風里 Sinfonia 一字名之而瑣那台 Sonata

一字則專用之於獨立單奏之樂譜在第十七世紀初葉之時此項瑣那台 So-

nata 自身復分爲兩種一爲『敎堂瑣那台』（Sonata da Chiesa），其性質近於

莊嚴一爲『客廳瑣那台』（Sonata da Camera）其性質偏於娛樂玆請分述如

下：（甲）『敎堂瑣那台』係直接由康處廼 Kanzone 進化而出但從前康處廼

Kanzone 樂譜係由許多『段落』雜湊而成；（各『段落』之『性質』『板眼』）彼此不同時常輪流更換；）彼此之間尚少連帶性質．而現在之『教堂 So-nata』則首將『段落』減少並使各『段落』之間發生密切關係在當時各大作家中對此進化最爲出力者實爲布那門得 Buonamente（一六三七年左右）肯皮斯 Kempis（一六五○年左右）諸人到了一六六七年費大里 G. Vitali 氏（一六四四年至一六九二年）所作璅那台 Sonata，遂只以四個『段落』爲限：(I)慢板引子，(II)快板復加譜（Fugiertes Allegro），(III)慢板過場，（甚短，）(IV)快板復加譜結尾（每帶跳舞節奏之性質．）此種『四段組織』遂成爲今日西洋璅那台 Sonata『四篇組織』之模範至於此項『教堂璅那台』作品之最大作家則爲柯逎里 A. Corelli（一六五三年至一七一三年）氏．(乙)『客廳璅那台』最初只在『性質』方面與『教堂璅那台』有別；而在『組織』方面則彼此相似但到了第十七世紀中葉之際此項『客廳璅那

台」遂與當時盛行之德國『跳舞舒怡塔』Tanzsuite 混合（參看本節第4

項）換言之即是於『跳舞舒怡塔』Tanzsuite 樂譜之首加上一篇瑣那台

Sonata（或稱爲生風里 Sinfonia）並依舊沿用『客廳瑣那台』之名與此

進化最有關係者實爲德國音樂家魯森謬南 Rosenmüller（一六二〇年至

一六八四年）氏從此『教堂瑣那台』與『客廳瑣那台』兩種始漸漸混合爲一至於『提琴瑣那台』則

行直到第十八世紀中葉之際兩種始漸漸混合爲一至於『提琴瑣那台』則

以一六一七年馬乃里 B.Marini 氏（該項瑣那台 Sonata 係用一個提琴 Vio-

line 奏之而以『低音』Generalbass 伴奏）及一六一三年魯色 S Rossi（該

項瑣那台係用兩個提琴奏之而以『低音』伴奏）兩氏所譜爲最早『鋼琴

瑣那台』則以一六九五年苦老 Kuhnau 氏所作爲最早『提琴鋼琴瑣那台』

則以巴赫 J. S. Bach（一六八五年至一七五〇年）所作爲最早.

(2) **生風里** Sinfonia **之前史**　當第十七世紀初葉之際生風里 Sinfonia

與上述瑣那台 Sonata 之性質,完全相同兩種作品皆用之於『開場音樂』或

『過場音樂』而且係用『多數樂器』合奏（按只用『風琴』一種奏之者,

則稱之爲安克塔 Toccata,參看第十四節第4項）其內容係由多數短小

『段落』所組成;『首段』多偏於『主音伴音分立的音樂』富於嚴蕭之性.

『次段』則多偏於『對譜音樂』富於活潑之性.而且與『首段』板眼不同.其

後再繼之以『第三段』其性質與『首段』相似再繼之以『第四段』其性

質又與『次段』相似.如此輪流更換下去,遂成一篇樂譜.但在第十七世紀之

中,此種帶有『開場音樂』或『過場音樂』性質之作品漸爲生風里 Sinfonia

一名所獨佔而瑣那台 Sonata 之稱呼,則專限於獨立單奏之樂譜.到了第十

七世紀下半期之際『法國歌劇』勃興乃將此項『開場音樂』所謂生風里

Sinfonia 者直改稱之爲『開場音樂』Ouverture 其內容爲先之以『慢板』,

頗帶嚴蕭性質繼之以「快板復加譜」;終之以『慢板』其在意大利方面則

對於此項『開塲音樂』始終應用生風里 Sinfonia 之名．到了第十七世紀末

葉及第十八世紀初葉迺阿坡派歌劇盛行之際該派所用『開塲音樂』名為

生風里 Sinfonia 者係先之以『快板』繼之以『慢板』恰

與法國『開塲音樂』所謂『開塲音樂』Ouverture 者相反．法國大哲盧梭，

一七六七年在其所作音樂字典（Dictionnaire de la Musique）之中對於意

大利此種『開塲音樂』之用意，曾加以下列解釋略謂該樂之所以首用『快

板』者，係欲藉此以壓倒聽衆一切誼譁，然後再繼之以悠揚悅耳之『慢板』

以引聽衆入勝最後又繼之以『快板』預示行將開幕之意『快板』既完萬

籟齊寂而台上伶人，亦於是時登臺開演云云按從前威尼斯派，初創歌劇『開

塲音樂』之時，所有此項音樂內容常與該劇劇情具有若干關係現在迺阿坡

派之『開塲音樂』則與劇情無關純是一篇具有獨立資格的『器樂』作品，

可謂較前退步但在他方面却正因其具有此項獨立資格之故對於後來『器

樂」進化，極有重大關係．我們知道第十八世紀中葉以後西洋『器樂』所謂：

生風里 Sinfonia （或用希臘文稱爲 Symphonia ）者，一時盛行其組織爲：

『快板』『慢板』『舞樂 Menuett』『快板』四篇即係從上述生風里 Sin-

fonia 組織進化而出不過格外插入舞樂梅樂哀 Menuett 一篇（按梅樂哀

Menuett 爲『慢板舞樂』）並將原來各『段』擴大成『篇』而已．其詳請

參看第二十五節．

(3) 空澈提 Concerto 之前史．　在第十六世紀之時，威尼斯樂派首領魏那

耳 Willaert 氏曾發明甲乙兩個『歌隊』合唱之辦法（參看十四節第(4)項）．

即每一隊所唱之音，自成一種組織，而且甲乙兩隊之間互相『競賽』或者甲

唱乙歇，或者乙唱甲歇，或者甲乙同時合唱；要之，一反從前『對譜音樂』之道．

蓋『對譜音樂』之組織雖亦係各調自爲門戶，獨立進行，但以『同時齊鳴』

爲原則．而現在則以『輪流換鳴』爲基礎，並於各種『歌隊』之外，加用『樂

隊』或『風琴』合奏故『音色』之富爲前此所未有．其中作家以魏那耳 Willa-
ert 的門人喀白里利 Gabrieli 叔姪兩氏，以及邦啓里 Banchieri 氏（一五六
五年至一六三四年）等等爲最著名．此項作品通常稱爲『教堂空澈提』
（Concerti ecclesiastici）以其爲『教堂』而作也．至於空澈提一字則爲『競賽』
之意，蓋以各隊之間，彼此互相競賽故也．除上述專爲各種『歌隊』而作之『教
堂空澈提』外尚有一種『教堂空澈提』只爲甲乙⋯⋯等『歌者』（注意，『教
不是爲甲乙⋯⋯等『歌隊』）而作，亦用樂器伴奏（Generalbass）發明此項
作品種類者，實爲費打拿 Viadana 氏（一五六四年至一六四五年）以上所
述兩種『教堂空澈提』皆屬於『歌樂』一類．至於純粹『器樂』之空澈提，
則成立較晚其原則實與上述兩種『歌樂』相同；不過將『歌隊』改爲『樂
隊』而已．在此種『器樂』的空澈提之中復分爲甲乙兩種（甲）『大空澈提』
（Concerto grosso）其中組織係一個『大樂隊，』（稱爲 Concerto grosso 或

Ripieno）與一個『小樂隊』（稱為 Concertino）合組而成其作家以柯酒

里 Corelli（一六五三年至一七一三年）為此類作品之創始者，土酒里 Torelli

（死於一七〇八年）等等為最著名（乙）『一種主器』(Solokonzert) 係以

一種樂器為『主要樂器』(Solo)，而用『樂隊』(Tutti) 合奏空澈提發明

此類作品者，實為阿爾比魯里 Albinoni（一六七四年至一七四五年）土酒

里 Torelli 諸人；而以費哇耳底 Vivaldi 氏（一六八〇年至一七四三年）所

作為最有名（按『提琴空澈提，以阿爾比魯里 Albinoni 及土酒里 Torelli

兩人所作為最早；『鋼琴空澈提』則以德人巴赫 J. S. Bach 所作為最早。）

上述甲乙兩種之中，甲種現在已不行時，乙種則至今未衰其最大目的，即在表

示該項『主要樂器』奏者之技術．至於篇幅則柯酒里 Corelli 所作係以『教

堂瑣那台』之『四篇組織』（慢、快、慢、快）為原則．（參看本節第(1)項）其後

則改為『三篇組織』（快、慢、快）直至第十九世紀之時，始由德國大音樂家

門登思宋 Mendelssohn, 薛曼 Schumann, 柏納模斯 Brahms 等等『諧謔』

加入（Scherzo）一篇（係快板）成為『四篇組織』云.

(4) 舒怡塔 Suite 之小史　舒怡塔 Suite (Partita) 為第十七世紀初葉,

德國方面所流行之『樂隊音樂』其組織係將『舞樂』若干篇聯合起來成

為一部作品並將各篇『宮調』劃一以為維繫全部作品統一之道最初,內部

組織共有下列四篇:(I) Parane （意大利舞樂慢板, $4\!-\!4$ 拍子,性質嚴肅）

(II) Gaillarde （舞樂名,為上述(1)篇之尾聲快板, $3\!-\!4$ 拍子,性質活潑.）(III)

Allemande （德國舞樂慢板, $4\!-\!4$ 拍子,性質嚴肅）(IV) Conrante （法國舞

樂快板, $3\!-\!4$ 拍子,性質活潑.）但到了第十七世紀中葉之時其組織略有變

更成為下列四篇:(1) Allemande (II) Conrante (III) Sarabande （西班牙舞樂慢

板, $3\!-\!4$ 拍子,性質嚴肅）(IV) Gigue （英國舞樂[Jigg]快板, $6\!-\!4$ 拍子,性

質活潑.）又此項音樂雖仿自『舞樂;』但在事實上却早已奏而不舞同時,

（第十七世紀中葉），此項舒怡塔 Suite 作品又復採用意大利瑣那台 Sonata 一篇冠於其首作爲『引子』，於是世人遂將此項舒怡塔作品改稱之爲『客廳瑣那台』（即 Sonata da Camera，參看本節第(1)項）．到了一六八○年左右此項舒怡塔作品復改用法國歌劇之『開塲音樂』（Ouverture）爲其『引子』，於是世人又直呼此項 Suite 作品爲 Ouverture（並於原有(III) Sarabande 及(IV) Gigue 兩篇之間插入法國舞樂 Gavotte Menuet Bourrée 等進去．）第十八世紀中葉以前最爲流行的『樂隊音樂』實以舒怡塔 Suite（自第十七世紀初葉起）及大空澈提 Concerto grosso（自第十七世紀下半期起）兩種作品爲首屈一指．到了十八世紀中葉之時，西洋『器樂』大起革命乃由生風里 Sinfonia 一種作品起而代之又舒怡塔 Suite 作品並不限於『樂隊音樂』有時亦用之於鋼琴，（尤以第十七世紀初葉英國方面爲盛參看 Virginal Book）或提琴獨奏．

## 第十九節　近代西洋樂器之進化

近代西洋器樂，在紀元後第十六第十七世紀，旣已逐漸進化成立；因此，在樂器方面當然亦復隨之日有改良或增加茲爲敍述便利起見特將西洋各種樂器歷代進化情形，統於本節之內敍述而對於『鋼琴』(Klavier)『提琴』(Violine)『大風琴』(Orgel)『脚踏風琴』(Harmonium)四種之講述特別加詳以其爲近代最爲流行之樂器故也．

**(1) 鋼琴之小史**　在古代希臘有一種『量音』之樂具叫做『一絃琴』Monochord 的，爲當時音樂學者審度音律之用；其性質頗與吾國漢朝京房之『準』相似．至於該具組織則係於一個木板之上張以絲絃（一根或數根）更於絃下板上置一小小活動『木橋』（類如吾國瑟上之柱）於其間以便左右移置測量聲音但只此一種『木橋』移去移來對於樂器絲絃均有損害．

其後（紀元後第十二世紀）遂有人更於其上添置多種『木橋』凡需用某

橋之時只須將機一按該橋即挺然而起，撐住絲絃於是不必再行移去移來矣．

此項樂具之設備即爲後代『鋼琴』之濫觴到了紀元後第十四第十五世紀

之時，計有兩種『鋼琴』流行於世（甲）客那費可兒 Klavichord（乙）客那費

車把 Klavicimbal 甲種樂鍵多於綱絲絃之數用一種長方形的『小銅片』名

爲湯梗提 Tangenten 者置於樂鍵之尖端我們若按某鍵一下則某鍵之銅片

即高舉以擊某絃惟此項銅片，係在絃之中部彈擊（該絃因而分兩段顫動）

故同時該絃發出兩種聲音因而奏者必須用手再將其他一音止住乙種則每

健各有一絃並用鳥羽之莖（Kiel）繫於樂鍵尖端我們若按某鍵一下，則某鍵

之羽莖即高舉以彈某絃只發一音實較上述客那費可兒 Klavichord 爲進步．

此外尚有司皮迺提 Spinett（英國稱爲 Virginal）一項樂器其性質亦屬於

上述乙種到了第十八世紀初葉意大利佛魯冷池地方樂器製造家克里斯託

法里 Cristofori 氏（一六五五年至一七三一年）始引用『錘擊』（Ham-merschlag）之法稱爲 Piano e Forte（卽『輕』與『重』之意）蓋以各音之輕重一任奏者隨意選擇也其中組織實爲近代『鋼琴』之模範.

**(2) 提琴之小史**　古代亞拉伯有絲絃樂器兩種一曰坎門該 Kemengeh. 二曰酒把布 Rebab 皆用弓弦奏故從前西洋學者皆以亞拉伯爲歐洲近代『弓弦樂器』之發明係在歐洲尤其是英德兩國因爲古代亞拉伯學者關於『弓弦樂器』發祥之地惟據近代德國學者呂滿 Riemann 所考則謂『弓弦樂器』之紀載其最古者已在紀元後第十四世紀之時而古代歐洲學者關於『弓弦樂器』之著述則在紀元後第七世紀之時卽已有之其中最著者如英國之克魯他 Chrotta 樂器是也（在紀元後六〇九年已有紀載）此項樂器之上共有六絃（最初只有三絃）係用弓弦拉之此或爲歐洲『拉的絲絃樂器』中之最古者此外德國方面亦有『弓弦樂器』一種名曰推模先提

Trumscheit，其上只有一絃亦用弓弦以拉之，似亦爲『弓弦樂器』中之甚早

者；然其紀載殘缺，至早只能追溯至紀元後第十五世紀之時，殊不如英國克魯

他 Chrotta 之古也．到了第十五第十六世紀之時，此種『弓弦樂器』忽呈突

飛猛進之象．在意大利北部格魯孟拿 Gremona 地方，有提琴製造廠三家：一

爲阿馬體 Amati，二爲古耳乃里 Guarneri，三爲史推抵哇里 Stradivari，將

各種提琴樂器加以改良促進，逐永遠成爲後世模範該廠子孫之中如阿馬體

N Amati（一五九六年至一六八四年）古耳乃里 G.A.Guarneri（一六八

七年至一七四二年）史推抵哇里 A. Stradivari（一六四四年至一七三六

年）輩更加意精製逐成爲樂器中希世之寶，直至今日無出其右現在若購此

項舊製提琴一具其價值常在數十萬金以上據云格魯孟拿 Gremona 各廠

提琴之所以著名者除該地各製造家精於工作外，而該地所產木料名爲 Bal-

samfichte 的亦復特別優良適用至於此項提琴類別，最初只有『最高音』一

種（Diskant），按即近代所謂 Violine）其後漸增『次高音』（Alt），按即近代

所謂 Bratsche）『低音』（Bass 按即近代所謂 Violoncello）『最低音』（即

近代所謂 Kontrabass，）各種成爲歐洲近代樂隊組織之中堅．

(3)風琴之小史　風琴種類有二（甲）大風琴（Orgel）（乙）脚踏風琴

（Harmonium）甲種在紀元前二百年，即已發明當時琴中設備只有『笛管』

若干引風入管發爲聲音其法係先用『風袋』（Schöpfbalge）將『空氣』引

入『風箱』（Reservoir）之中並於『風箱』之內，盛以清水若干以使空氣壓

積；此外並設置『琴鍵』若干爲『風箱』與『笛管』之媒介換言之若按某

『鍵』則某『管』自開，而箱中空氣遂得乘虛而入發爲聲音學者通稱之爲

『水風琴』（Hydraulos）發明此項『水風琴』者爲克特色比阿 Ktesibios

氏（紀元前第二世紀）到了紀元後第四世紀中葉，乃改用『壓袋』（Blasebälge）

以代替『清水壓力』其後更於第十四世紀之時於普通『笛管』之外，再加

以『彈簧風管』(Zungempfeifen).惟當時所置『彈簧』是一種『上擊式』,（卽『彈簧』面積寬於風管之穴;每次『彈簧』被風鼓動只能在『風管』之上搖擊.（參看附圖十三,）而非『穿擊式』（卽『彈簧』面積窄於風管之穴;每次『彈簧』被風鼓動,無不往來自由穿擊於風管穴口之間此式爲吾國所發明應用於笙類樂器之內.）前者發音剛硬,後者發音柔和直到第十八世紀之中,始有聖彼得堡大風琴製造家將此項中國發明,採用於『大風琴』之內;由是歐洲各國亦復爭相採用.（乙）種爲『脚踏風琴』卽吾國現在各處學校所採用者係在第十八世紀末葉發明.其中所用『彈簧』全係『穿擊式』.（按『大風琴』之

附圖十三

（甲圖）

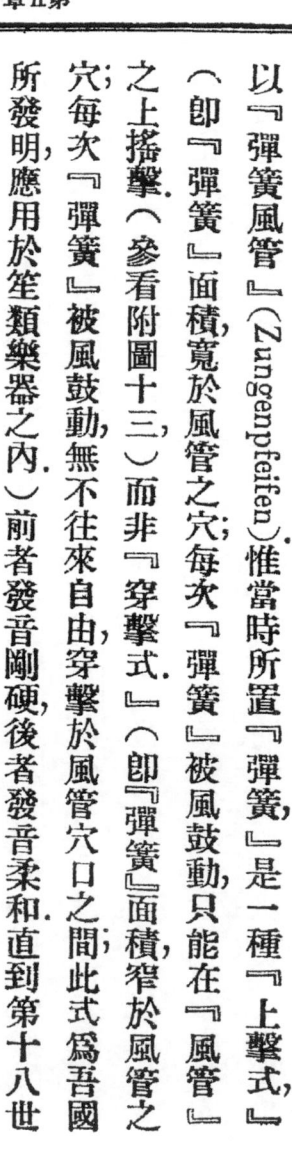

風管之穴

（乙圖）

上擊的彈簧

彈簧

（丙圖）

穿擊的彈簧

彈簧

中，尚有一小部分係用『上擊式』）多用之於家庭之中，非若『大風琴』之為各處教堂所採用也．

（4）其他各種樂器之來歷　本書為篇幅所限，對於西洋歷代各種樂器進化，不能一一詳述茲但將西洋現行各種樂器的來歷，略為敘列而已．（一）琵琶（Laute）在古代埃及（紀元前三千年左右）之時即已有之到了紀元後第十五世紀至第十七世紀之間琵琶一物遂成為歐洲最為流行之『家用樂器』，其地位恰有如今日之鋼琴．（二）『豎琴』（Harfe）其歷史亦復遠在古代埃及之時（三）笛子（Flöte）其起源亦復遠在古代埃及之時（四）『鎖喇』及（Oboe）與『低音鎖喇』（Fagott）係古代希臘阿魯 Aulos 及中古時代夏買Schalmei 兩種樂器進化而出前者係在第十七世紀之時完成後者係在第十六世紀之時完成（五）洋簫（Klarinette），在紀元後第十七世紀末葉，由德人丹冷 Denner（一六五五年至一七〇七年）發明．（六）『喇叭』（Trompete）

及『伸縮喇叭』（Posaune）『喇叭』一物，在古代埃及希臘之時，卽已有之．

惟其形式，尙係短而直，到了羅馬時代又於上述『直形喇叭』及『伸縮喇叭』之外再添『曲形喇叭』一種，稱爲布車那 Buccina 近代通行之『喇叭』卽

由上述兩種進化而出（七）號角（Horn）其發明約在紀元後第十七世紀，其來

源或與上述羅馬布車那 Buccina，有若干關係．（八）鼓類樂器多自亞洲輸入．

（九）『鉢』自土耳其輸入；『三角樂器』（Triangel）亦然（十）鐘樂自中國

輸入茲將西洋一部分『吹奏樂器』圖列如下：其中除(11)(13)(15)(16)四種現上流

行外；其餘各種多已成爲過去之物矣（此外尙有古代最爲流行之樂器兩種

一爲『木號』Zink，係『木質吹奏樂器』盛行於紀元後第十六世紀及第

十七世紀之間．一爲『非斗』Fidel，係『拉的絲絃樂器』，其形略似拉琴盛

行於紀元後第八世紀至第十四世紀之間．上述兩種樂器現在已不通行，茲特

附記於此．）

1:Groker Bakbomhart. 2:Diskantbomhart. 3:Diskantschalmei.
4:Tenorbomhart. 5:Rauschpfeife. 6:und. 7:Krummhörner.
8:Sackpfeife. 9:Dulzian(Alt). 10:Dulzian(Tenor). 11:Oboe.
12:Liebesoboe. 13:English Horn 14:Heckelphon. 15:Fagott.
16:Kontrafogott.

此圖係紀元後第十八世紀之物，圖中樂器，係"喇叭"(Trompete) 及"定音鼓"(Pauke)兩種。

附圖十六

上列附圖十四中:(1)低音波黑提.(2)高音波黑提.(3)高音夏買.(4)男高音波黑提.(5)那邪費發.(6)與(7)彎號角.(8)袋笛.(9)女高音都耳唱.(10)男高音都耳唱.(11)鎖喇.(12)愛情鎖喇.(13)英國號角.(14)黑克風.(15)低音鎖喇.(16)最低音鎖喇.

此圖係紀元後一七一〇年之物．圖中所繪係德國音樂家苦老 Kuhnau
（一六六〇年至一七二二年）在 Leipzig 地方 Thomaskirche 教堂內奏樂
之情形．正中靠壁而立者爲『大風琴．』

## 第二十節　近世教堂音樂之進化

(1)　**基督新敎聖歌**（Choral）**之小史**　自德人馬丁路德（一四八三年至
一五四六年）改革宗敎以來，一般新敎徒，對於最能發人深省之音樂當然不
願坐視天主敎專美於前．於是，路德本人及其信徒皆嘗有新歌新調之譜製．
但其時新敎敎堂所用各種聖歌其大部分仍係沿用天主敎堂樂歌不過略將
歌辭改譯一遍而已．此外，對於『民間音樂』之調子，亦嘗採用於敎堂之中．故
當時新敎敎堂樂歌遠較天主敎堂樂歌爲簡易動人．因是，引起天主敎堂改革
音樂之議其詳已於第十四節第(3)項中述之．到了第十七世紀之時，新敎敎堂

樂歌，日益增多；而對於從前路德時代所成立之各種樂歌，逐漸漸視爲『神聖

不可侵犯』一如『格里哥樂歌』之在天主教堂然其後新教教堂各種音樂

作品多以此項『初期新教樂歌』爲其基礎其中作家以瓦爾特 J. Walther

（一四九六年至一五七○年爲路德之好友，）薛遲 Schitz（一五八五年至

一六七二年，）巴赫 J.S.Bach（一六八五年至一七五○年，）等等爲最有貢

獻．

(2) 阿那土銳五模 Oratorium 之小史　阿那土銳五模 Oratorium 之性

質，全與『歌劇』（Oper）相同其不同者只是不在臺上實行扮演而且所用材

料多屬於宗教範圍而已惟其不用優孟衣冠表演僅憑歌辭歌調之力以描寫

一種故事其需要音樂力量之助實較『歌劇』爲尤多其最初譜製此種阿那

土銳五模 Oratorium 作品者通常稱爲喀瓦里利 Cavalieri（一五五○年至

一六○二年）氏該氏亦爲當時創用『吟誦』樂風之一人其所作 La rap-

presentazione di anima e di corpo 一曲，係於一六○○年，演奏於羅馬方面某

『祈禱室』（Oratorio）中其後每值宗教『齋戒時節』（Fastenzeit）禁演

歌劇之際，輒在該室演奏此類具有宗教性的歌劇性的作品以滿一般羅馬人

士之音樂嗜好後人（約在一六四○年）因以該室之名稱呼此項作品是爲

阿那土銳五模 Oratorium 一字之來源但上述喀瓦里利 Cavalieri 氏之作品，

仍有優孟衣冠登臺扮演之舉故最近德國學者仙靈 Schering 氏遂否認該氏

上述作品爲近代阿那土銳五模 Oratorium 之起源而以土馬色B.Tommasi

（一六一一年所作『驅出樂園，）阿乃里屋 G.F.Anerio（一六一九年所

作 Teatro armonico spirituale）諸氏作品爲始蓋諸氏作品組織均係『對唱』

（Dialoge）與『歌隊合唱』（Chor）並用並於每次『對唱』或『歌隊合唱』之先，

以一人提綱挈領報告幾句，（亦係以唱出之）稱爲『脚本報告者』Testo 或

『歷史報告者』Historicus 如此，則不必實行扮演而聽衆對於曲中情節，亦

復十分明瞭此項『脚本報告者』Testo 或『歷史報告者』Historicus 之

應用，卽爲阿那土銳五模 Oratorium 與『歌劇』之最大區別標識（參看

Schering, Geschichte des Oratoriums Leipzig 1911 第四○頁至第四五頁，

及書末附錄）但到了一六五六年，有史卜拿 A. Spagna 氏者以爲『脚本報

告者』Testo 一角太不自然有礙劇情乃於其所作 Debora 一曲中直將『脚

本報告者』Testo 除去不過該氏此種改革未爲當時人士一體贊成罷了此

外自一六四○年左右以來阿那土銳五模 Oratorium 組織多係『兩折』合

成，而當時『歌劇』組織則多係『三折』或『三折以上』此亦爲兩者相異

之點至於『樂風』一事則阿那土銳五模 Oratorium 與『歌劇』之進化全

同；換言之，在『佛魯冷池歌劇』盛行時代則阿那土銳五模 Oratorium 作品

亦復注重『歌隊合唱』在『威尼斯歌劇』及『迺阿坡歌劇』盛行時代則

阿那土銳五模 Oratorium 亦復注重『獨唱』（Arien）其中作家喀里斯米

Carissimi，（一六〇五年至一六七四年，其作品屬於『拉丁文阿那土銳五模』

一類，）史客拉體 Al.Scarlatti（一六五九年至一七二五年）等等爲最著名．

其後因爲當時流行之各種阿那土銳五模 Oratorium 作品其材料漸漸超出

宗教範圍以外乃由采羅 Zeno（　六六八年至一七五〇年）買他斯他色

Metastasio（一六九八年至一七八二年）兩氏出頭主張改革對於材料方面，

專以取自舊約全書爲限；並要求曲中『時間地點行爲』三者必須統一．（所

謂亞里斯多德統一原則．）到了德國大音樂家享登 Händel 氏（一六八五

年至一七五九年，）於是阿那土銳五模 Oratorium 作品之進化程度逐達到

最高之點彼之作品中，對於『歌隊合唱』一事又復加以注重並將全部改爲

『三折』特別注意『戲劇式的描寫法』（Dramatik）實不免陷於接近『歌

劇』之危彼之最著名的作品爲一七四一年所完成之 Messias 因彼常在倫

敦居住之故所以至今英國人士對於阿那土銳五模 Oratorium 一類作品猶

較其他各國，特別愛奏其在歐洲大陸方面則奧之海登 Haydn（一七三二年至一八〇九年，）德之門登思宋 Mendelssohn（一八〇九年至一八四七年）法之法郎克 César Franck（一八二二年至一八九〇年）諸家，皆為此類作品後起之秀．

**(3) 拔舍勇 Passion 之小史**　拔舍勇 Passion 之性質，與上述阿那土銳五模 Oratorium 相似；但因其材料專限於耶蘇被難一事且其歷史遠較阿那土銳五模 Oratorium 為早，故西洋學者每每將其另列一類當西歷紀元後第十三世紀之時教堂方面每遇耶蘇受難節輒由甲乙丙三位牧師分『吟』耶蘇被難事實甲代表愛往改里斯提 Evanglisten 發言乙代表耶蘇發言丙代表其餘當事諸人發言稱之為所里羅昆呑 Soliloquenten 如遇曲中羣衆發言之時，（譬如耶蘇門人猶太人兵士之類）則由甲乙丙三人合『吟』稱之為土耳巴 Turba 其中調子多取自『格里哥樂歌』學者因稱此項作品為『聖歌

拔舍勇」Choralpassion 到了第十五世紀第十六世紀之際，『複音音樂』盛

行；復由阿白酒邪 Obrecht 魯酒 Rore 等氏依照摩塔都 Motetus 樂式以譜

拔舍勇 Passion，學者因稱之爲『摩塔都拔舍勇』Motettenpassion 在第十

七世紀之時又由沙白斯體羊里 J. Sebastiani（一六七二年，）特耳·J. Theile

（一六七三年，）兩氏加入『聽衆感想』一種；換言之即教堂中一般聽衆聽

了耶穌被難事實所發生之感想其辭句全由作者自由創製學者稱之爲『阿

那土銳拔舍勇』Oratorische Passion 其後，到了德國大音樂家巴赫 J.S.Bach

氏，（一六八五年至一七五〇年，）此項作品遂達登峯造極之程度其最著名

者爲Matthäus passion（一七二九年，）一種至於音樂結構則用『對譜音樂

式』的『歌隊合唱』以代表所里羅昆呑 Turba 等等；『吟誦式』或『曼歌式』

的『獨唱』以代表所里羅昆呑 Soliloquenten 此外並譜『歌曲』（Arien

或 Chor 若干以代表『聽衆感想』自巴赫 Bach 氏以後關於此項拔舍勇

Passion作品，遂不復再有偉大作家出現矣．

（4）**康塔塔** Cantata **之小史**　係『獨唱』『對唱』『歌隊合唱』等等

組成之歌曲而用樂隊以伴奏之者也．其與『歌劇』及阿那土銳五模 Orato-

rium 不同之點卽在其歌辭內容係屬於『敍情詩的』（Lyrik）而非『戲劇

式的』（Dramatik）是也．康塔塔 Cantata（或稱爲 Cantada）之名初見於一六

二〇年格朗底 Al. Grandi（死於一六三〇年）所作之歌曲（Cantata ed

Arie a voce sola）但在彼之前，如喀車里 Caccini 所譜『新樂』Nuove Musiche

（一六〇一年）亦當屬於此類（參看第十六節．）到了喀里斯米 Carissimi

氏，（一六〇五年至一六七四年屬於羅馬派，）及其三位大弟子輒斯體 Cesti

（一六一八年至一六六九年稱爲威尼斯派）柯諾拿 Colonna（一六三七

年至一六九五年稱爲波羅卡〔Bologna〕派）史客拉體 Al.Scarlatti（一六

五九年至一七二五年稱爲酒阿坡派）此項作品遂達到最高程度其組織特

點，即在屢將『吟誦』（Recitativo）段落與『歌曲』（Arie）段落輪流換用，成為一大篇幅．但上述各家作品多係『獨唱』之外僅用『低音』Bass（如鋼琴之類）伴奏．學者因稱之為『客廳康塔塔』（Cantata da Camera）其後（第十七世紀下半期）德國方面之『教堂康塔塔』（德文稱為 Kirchen-kautate，）亦漸漸進化成立；換言之，即於是項作品之中加用『歌隊』『樂隊』合奏．故學者亦稱之為『大康塔塔』到了德國大音樂家巴赫．J.S. Bach 氏，（一六八五年至一七五〇年，）此項『大康塔塔，遂進化到至美至善之境．現在西洋樂界用語所謂康塔塔多係專指此項『大康塔塔』而言．

　　第二十一節　近世西洋樂理之確立

　⑴ **十二平均律之成立**　我們知道古代希臘係用『三分損益法，以求十二律，其結果造成十二不平均律其式如下：

換言之，即是律有大小兩種；譬如黃鐘大呂之間，比較大呂太簇之間為大；

如此類推下去所以稱為『十二不平均律』（關於此問題，請參看拙著東西樂制之研究，此處恕不多贅．）歐洲中古時代亦係沿用此項古代希臘律制但此項律制，是極不便於『十二律旋相為宮』於是到了紀元後一六九一年，始由德人魏克買斯得 Werckmeister 氏（一六四五年至一七〇六年）提出『十

| 兩律距離之大小在中國稱為 | 十二律 | 兩律距離之大小在希臘稱為 |
|---|---|---|
| | （子）黃鐘 | |
| 律 一 大 | | Apotome |
| | （丑）大呂 | |
| 律 一 小 | | Limma |
| | （寅）太簇 | |
| 律 一 大 | | Apotome |
| | （卯）夾鐘 | |
| 律 一 小 | | Limma |
| | （辰）姑洗 | |
| 律 一 大 | | Apotome |
| | （巳）中呂 | |
| 律 一 小 | | Limma |
| | （午）蕤賓 | |
| 律 一 小 | | Limma |
| | （未）林鐘 | |
| 律 一 大 | | Apotome |
| | （申）夷則 | |
| 律 一 小 | | Limma |
| | （酉）南呂 | |
| 律 一 大 | | Apotome |
| | （戌）無射 | |
| 律 一 小 | | Limma |
| | （亥）應鐘 | |

二平均律』之議.換言之,即是各律距離應彼此相等,無大小之分是即近代西洋現行之律制;譬如鋼琴之上十二樂鍵(七白五黑)其距離皆彼此相等,即普通稱爲十二『半音』者是也.(按中國之有『十二平均律』係以一五九五年,明朝世子朱載堉氏爲始約較西洋早一百年.)

(2) **十二平均律之應用**　德國大音樂家巴赫　J.S.Bach,於其一七二二年所譜之『調和鋼琴曲』Das Wohltemperierte Clavier 中將『十二平均律』各譜陽調(Dur)陰調(Moll)一篇共二十四篇(即每律各譜陽調陰調一篇,)其式如下:

| (篇目) | 1 | 3 | 5 | 7 | 9 | 11 | 13 | 15 | 17 | 19 | 21 | 23 |
|---|---|---|---|---|---|---|---|---|---|---|---|---|
| (陽調) | C | Cis | d | es | e | f | fis | g | gis(as) | a | b | h |
| (篇目) | 2 | 4 | 6 | 8 | 10 | 12 | 14 | 16 | 18 | 20 | 22 | 24 |
| (陰調) | C | Cis | d | es | e | f | fis | g | gis(as) | a | b | h |

每篇之中，又分為二段：第一段為『引子』（Praeludium）第二段為『復

加』（Fuga）關於『引子』之組織係由作者自由創製無一定形式而『復加』

則有一定之規則．按『復加』係一種『模倣音樂』其源出於 Riercear 樂式．

（參看第十四節第(4)項．）至於現代通行之『五階復加』（Quint-Fuga）則

在紀元後第十七世紀末葉進化而成到了巴赫 Bach 氏此項作品遂達登峯

造極之程度所謂『五階復加』者：即先創一句『調子』稱為 Dux（即『領

導』之意；）過了一拍或數拍之後，再將此項『調子』重奏一遍但較從前音節

高『五階』而且並不絕對嚴格模倣稱為 Comes（即『伴隨』之意；）於是

『領導』與『伴隨』之音同時合奏（因為其時『領導』一句之音並未奏

完，正向前進之故；）前者有如『問句』後者有如『答句』．倘若其間『領導』

一句，業已奏完，則用『對譜音樂』格式，以伴尚未完畢之『伴隨』是為『對

譜句』Kontrasubjekt 學者稱呼此項一問一答之組織為 Exposition（即

『引伸』之意．）其式如下：（譜中直線「┐一，係表示『領導』之句；曲線〰〰，係表示『伴隨』之句；×線××××，係表示『對譜音樂』之句．）

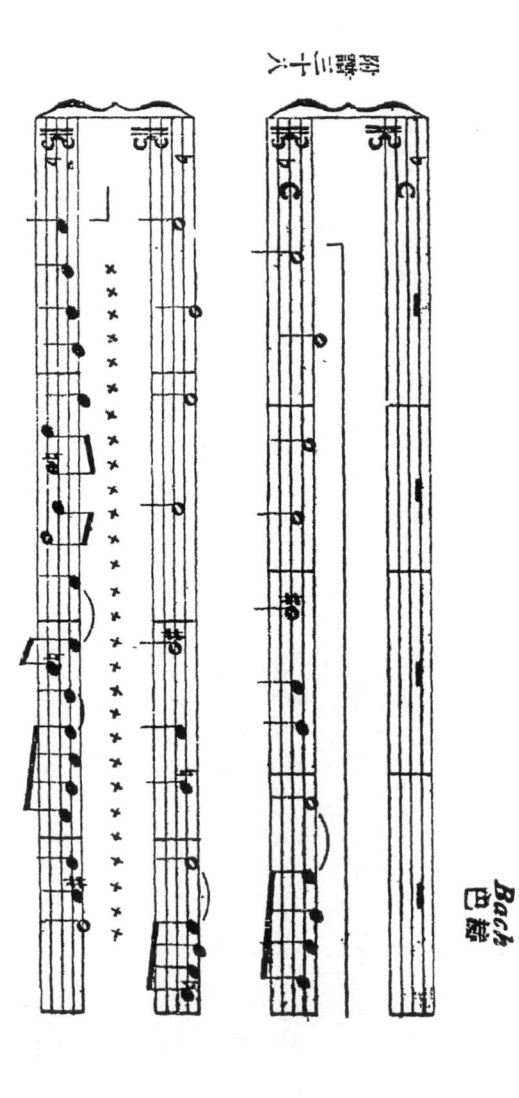

例題三十六

Bach
巴赫

以上一段，即爲『引伸』其後再繼之以一段『過塲音樂』稱爲『愛皮所得』Episode 奏畢又將前此『領導』『伴隨』兩句，再用其他音階模倣一次，名爲『新引伸』（稱爲 Repercussio ）及『新過塲音樂』如此類推下去．最後，復以『急引伸』一段終結換言之卽此段之中係將『領導』『伴隨』之音節特別縮短以使結束有力；西文稱爲 Stretto.（卽『緊迫』之意．）關於『復加』問題原屬於『樂式』範圍之內而不屬於『律制』之內茲因談及『調和鋼琴曲』Das Wohltemperierte Clavier 名作之便特附及之蓋該項名作中各段之『復加』已成爲後世模範作品故也．

(3)諧和學之完成　　法國大音樂家那木 Rameau，（ ）六八三年至一七六四年，參看第十七節第(3)項）於一七二二年所著之 Traité de l'harmonie，及一七二六年所著之 Système de musique théorique 兩書中將『諧和學』一事作成一種極有統系之學科並將許多『諧和學結構』皆歸納於數個『基

礎諧和』（Accords fondamentaux）之中此項『基礎諧和』係由『三階』

累疊而成其他一切由此引伸而出之『諧和』則否譬如：

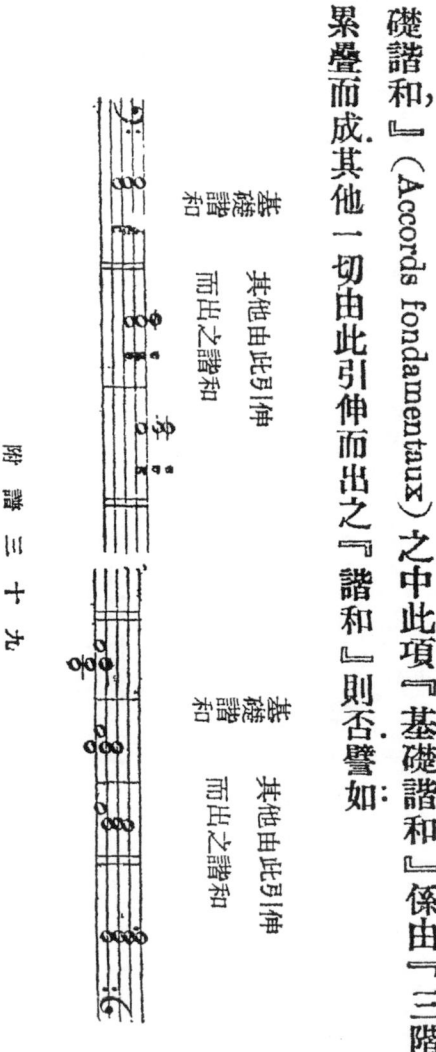

附　譜　三　十　九

來，則一切千變萬化之『諧和』皆可將其歸納於少數『基礎諧和』之中，而

換次序』而得之其他兩種『引伸諧和』：egc 及 gce，完全相同如此一

和』；但其根本性質却始終不變譬如『基礎諧和』ceg，其性質實實與由『更

換言之若將『基礎諧和』次序，加以『更換，即可得出若干『引伸諧

『諧和學』逐亦因之大爲簡單明瞭彼又謂：c e g之所以爲 c 陽調『基音

諧和』（Tonika）者因 c 音之中實含有 e g兩音成分故也譬如我們將鋼琴

上之 c 鍵擊一下其『餘音』之中（按物理上稱爲『高音』（Obertöne），參

看拙著音學上海啓智書局出版，）實含有c g c' e' g等音是也列爲樂譜則

其式如下：

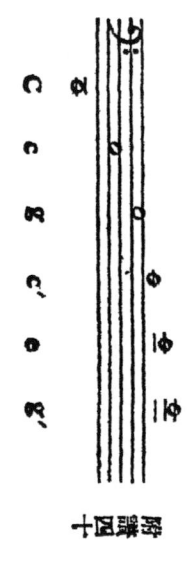

第十圖

c c g c' e' g'

彼又言每個調子自身皆含有三大『諧和』原素即（甲）『基音諧和』

（Tonika）（乙）『上五音諧和』（Dominaute）（丙）『下五音諧和』（Sub-

dominaute）是也譬如 c 陽調則其式如下：

彼以爲音樂中所謂『轉調』（Modulation）者無他，卽上述三大『諧和』

變更之結果而已云云．上列各種諧和學說，皆爲西洋近代『諧和學』之根本

原則，因此歐人嘗呼那木 Rameau 氏爲『諧和學』之父云．

附錄『主音伴音分立』時代音樂歷史表

喀軍里 Cacaini 紀元後一五五〇年至一六一八年．

陌李 Peri 一五六一年至一六三三年．

喀瓦里利 Cavalieri 死於一六〇一年．

費打拿 Viadana 一五六四年至一六四五年．

孟德威邸 Monteverdi 一五六七年至一六四三年．

喀里斯米 Carissimi 一六〇四年至一六七四年．

軻斯體 Cesti 一六一八年至一六六九年．

呂里 Lully 一六三三年至一六八七年．

皮耳色 Purcell 一六五八年至一六九五年。

土酒里 Torelli 死於一七〇八年。

柯酒里 Corelli 一六五三年至一七一三年．

史客拉體 Scarlatti 一六五九年至一七二五年．

苦派林 Couperin 一六六八年至一七三三年．

苦老 Kuhnau 一六六〇年至一七二二年．

費哇耳底 Vivaldi 一六八〇年至一七四三年．

亨登 Händel 一六八五年至一七五九年．

巴赫 Bach J.S. 一六八五年至一七五〇年．

塔爾蒂尼 Tartini 一六九二年至一七〇一年.

拉米 Rameau 一六八三年至一七六四年.

## 習題

〔這章的音樂和上章的音樂有甚麼不同的地方?〕

(1)

(2) 重要的變化是甚麼?

(3) 樂器有哪些重要的進步?

(4) 甚麼叫做複音音樂?

(5) 巴哈十二平均律是甚麼?

(6) 巴哈的清唱劇Oratorium和韓德爾的清唱劇有何不同?

## 參考書

(1) Parry The music of the seventeenth Centry (The Oxford History of Music.

Vol. III.)1902, Oxford.

(2) Romain Rolland  Historie de l'opéra en Europe avant Lully et Scarlatti, 1895.

(3) Scherirg, Geschichte des Oratoriums, 1911, Leipzig.

# 第六章　主音伴音混合時代

## 第二十二節　『主音伴音混合的音樂』成立之原因

在『主音伴音分立』時代所有伴奏之音或用『鋼琴』演奏或用『大風琴』演奏要皆由『一種樂器』獨負其責其在樂譜之中則無論一人『獨唱』或數人『合唱』（歌隊合唱亦然）無論一人『獨奏』或樂隊『合奏，要皆附有鋼琴（或大風琴）音節爲之伴奏此項鋼琴音節稱爲『低音伴奏』（意文爲 Basso Continuo，德文爲 Generalbass，英文爲 Thorough-Bass，）通常寫於譜中最下一行，故閱者一望而知所以我稱之爲『主音伴音分立的音樂』其在『合唱』或『合奏』之時則此項演奏鋼琴之人實負指揮全隊唱奏之責，一如今日之『歌隊指揮者』或『樂隊指揮者』（Dirigent）然此外該項鋼琴音節之中通常只錄『最低之音，僅於上面或下面註以數目符

號,表示應配之諧和,(參看第十六節)由奏者臨時補上.因此之故擔任此項

鋼琴演奏之事實非容易到了第十八世紀中葉左右西洋「樂隊音樂」大為

進步.當時樂風為之一變漸由「主音伴音分立」進為「主音伴音混合」換

言之從前伴奏之音係由鋼琴(或大風琴)獨自擔任者現在則改由各種「吹

奏樂器」分任.但此項「吹奏樂器」並非永遠演奏「伴音」有時亦復演奏

「主音」.如此一來隊中各種樂器時而演奏「主音」時而又演奏「伴音」;

其在樂譜之中又不特別表出何為(主音)部分何為「伴音」部分;若非深

於樂理之人簡直分辨不出.余嘗謂「主音伴音分立的音樂」有如「荷包蛋

與大米飯」蛋自蛋「主音」飯自飯(伴音)而「主音伴音混合的音樂」

則有如「蛋炒飯」彼此混在一處.非善食之人不能辨別出來.於是「樂隊指

揮者」一物亦逐漸應運而生蓋「指揮者」之職責一方面須將譜中「主

音」及「伴音」一一尋出以使「主音」特別顯露頭角而「伴音」則僅居

於輔助地位．他方面樂隊人數既日有增加，各人又只知自己所奏音節，若無一位『指揮者』出來主持全體，則其勢不能合作．因而『指揮者』設置之必要，亦漸爲一般人士所承認．而鋼琴一物，亦遂於第十八世紀末葉之際退出樂隊而去矣．本來設置『樂隊指揮者』指揮樂隊之事，在法國第十七世紀之劇院樂隊即已有之．（當時係以杖尖下擊地板有聲，以作標識．）至是無不起而效尤．至於用一『小箸』向空指揮毫無聲息之舉，則直至第十九世紀初葉始漸漸完成．其後各『指揮者』中之最負盛名者，實以德人 Hans v. Bülow（一八三〇年至一八九四年）爲第一．

### 第二十三節　近代西洋音樂中之各種主義

在此時代中，西洋音樂作品實已各體兼備；故其進化途徑，已不在『作品形式』之發明．而在『內容價值』之提高．其間名家輩出，『主義』繁多造成

今日西洋音樂空前之進步此正如吾國詩學中之五言七言各體，雖非創自李杜，而李杜作品却爲千古名著是也茲將此時代中西洋音樂界各種重要主義，簡括說明如下(甲)古典主義派(Klassiker)爲第十八世紀下半期之樂風其代表作家爲『維也納三傑』海登 Haydu（一七三二年至一八〇九年）摩擦耳提 Mozart（一七五六年至一七九一年）白堤火粉 Beethoven（一七七〇年至一八二七年）其作品之中關於『主調』(Melodik)『諧和』(Harmonik)『節奏』(Rhythmik) 三種原素，務使其『平均發展』不偏不倚其篇法結構亦復整齊統一換言之其在『形式』方面極爲有條不紊無論何人皆能領略其美(乙)羅曼主義派(Romantiker)盛行於第十九世紀之中，其代表作家爲魏伯耳 Weber（一七八六年至一八二六年）許伯提 Schubert（一七九七年至一八二八年）史卜耳 Spohr（一七八四年至一八五九年）門登思宋 Mendelssohn馬耳邪南 Marschner（一七九五年至一八六一年）

（一八〇九年至一八四七年）薛曼 Schumann （一八一〇年至一八五六年，）伯爾柳遲 Berlioz（一八〇三年至一八六九年）瓦庚來 Wagner（一八一三年至一八八三年）史一一年至一八八六年，）李斯志 Liszt （一八推斯 R. Strauss （生於一八六四年）等等自伯爾柳遲 Berlioz 以下四人，世亦稱之爲『新羅曼主義派』。其作品之中，對於『主調』『諧和』『節奏』三者常使其爲『畸形的發展』尤其是對於『諧和』方面特別偏重而篇法結構亦遠不如『古典主義派』之燦然有序總而言之關於『形式』方面極不講究；專在『內容』上用工夫以『詩意』爲重以『幻想』爲本以『主觀』爲尙以『中古歷史材料』爲最可寶貴到了『新羅曼主義派』則不僅以『詩意』爲重而且直將全篇樂譜置於一種『詩料』之下，換言之每段音樂之中，皆有一種特定詩粹爲其『描寫』張本世人因稱之爲『詩料音樂』（Pro-grammusik 按此字余從前曾譯爲『命題音樂』茲改譯如上）該樂旣注重

『描寫』所以對於樂器方面頗有增加發明樂隊『音色』之富實爲前此所

未有．（內）印象主義派（Impressionismus）其創始者爲法人德比舍 Debussy

氏（一八六二年至一九一八年）其趨勢則正與繪畫中之印象主義相同反

對直將事物（或情感）爲具體的、精確的、繪出主張只用烘染之法使其活躍

如生，留一『印象』於吾人腦際而已其烘染方法，在繪畫則用『顏料之色』

在『音樂』則用『樂器音色』．至於調子自身線索則極不明確同時並雜以

十分迅速豐富之各種伴奏音節以烘染之使人如在大霧之中翹望貴家樓閣，

隱然可見而已．（丁）表現主義派（Expressionismus），其代表作家爲荀白格

Schouberg（生於一八七四年）其主張正與上述印象主義派相反蓋印象派

主張，將事物給與吾人之眞正『印象』繪出係『從外印入』的而表現派則

主張但將吾人主觀直接『從內表出』至於事物眞相如何大可不必過問；他

人了解與否，亦大可置之不理因而表現派在繪畫中，則奇形百出在音樂中則

怪調齊來；均非旁人所能了解.（戊）無主音樂派（Atonalität），主張打破『基音』（Tonik）觀念.換言之.卽無所謂『宮調』無所謂『轉調』只是一串彼此毫無關係之音節而已.此正與西洋數千年來所流行之樂制根本相反.此派之中復分爲溫和激烈兩派.溫和派如上述之荀白格 Schönberg 氏以及亨得米提 Hindemith 氏，（生於一八九五年.）史託文愚齊 Strawinski 氏，（生於一八八二年.）等等皆是激烈派則爲好耳 Hauer（生於一八八三年，）古里邪夫 Golyscheff（生於一八九五年，）等等皆是.

要之此時代中實爲『日耳曼民族音樂』橫行時代.譬如上述各代表作家中除 Berlioz, Debussy, 兩氏爲法人，Strawinski, 古里邪夫 Golyscheff, 兩氏爲俄人李斯志 Liszt 氏爲匈牙利人外；其餘均係德人奧人.卽可察見一斑.

# 第二十四節　近代西洋歌劇之進化

前面第十七節內曾言歐洲各國舞臺在第十八世紀之內全爲意大利酒

阿坡派歌劇勢力所彌漫但該派歌劇只顧歌調之美不管劇情如何只是將就

伶人喉嚨不管脚本辭句意義實爲最大缺點更加以其時法國大哲盧梭（一

七一二年至一七七八年）高揭『返乎自然』之幟並自譜『詩劇』一本名爲

Le devin du village 於一七五三年開演以資提倡而迺阿坡派歌劇矯揉造

作違乎自然之態於是益形暴露至是乃有德人古鹿垓 Gluck（一七一四年

至一七八七年）著振臂而起立志改革並於一七七四年四月十九日在巴黎

初次開演彼之名作 Iphigenie in Aulis 其反動却非同小可巴黎人士立即分

爲兩派凡贊成昔日『法國國劇』作家呂里 Lully 及那木 Rameau 兩氏之

人，則同情於古鹿垓 Gluck 之改革並由法國宮廷方面加以保護（按其時法

國王后馬利亞阿土阿乃提 Marie Antoinette 爲古鹿垓 Gluck 氏舊日受業

弟子）反之凡性嗜意大利歌劇者則反對古鹿垓 Gluck 氏之改革並以意大

利歌劇作家皮車里 Piccini（一七二八年至一八〇〇年）氏為其黨魁．兩派
信徒各擁一尊，著為論文互爭勝負．在音樂史上極為有名．其後占鹿垓 Gluck
氏復繼譜 Armide 及 Iphigenie auf Tauris 兩劇．Armide 一劇係於一七七
七年開演，所收效果不大．反之 Iphigenie auf Tauris 一劇，於一七七九年開演，
大為獲得勝利，遂將反對黨徒，打得望風而逃．

　　古鹿垓 Gluck 氏改革歌劇之功，一方面在剷除專尚『美歌』（Bel Canto）
之弊病，他方面則在恢復『歌隊』合唱（Chor）之舊觀．尤其最重要者，在使
『莊劇』（Opera seria）內容趨於深厚，一掃當時意大利歌劇：喜膚淺，重外觀，
講音調忘劇情之習．彼之主張，頗與從前佛魯冷池歌劇一派相近．該氏常有言
曰：『當吾握筆製譜之時，吾必須先行忘却吾為音樂家云云．』其言殆與昔日
佛魯冷池派首領喀車里 Caccini 氏所謂：『首為辭句，次為節奏，再其次始為音
調，萬不可加以顛倒』之義類似．亦與從前巴黎呂里 Lully 及那木 Rameau

兩氏之注重表現劇情反對過分歌唱者相同，故古鹿埃 Gluck 氏能在巴黎獲

得勝利者，未始非呂里 Lully 及那木 Rameau 兩氏之先築根基不過古鹿埃

Gluck 氏較其前輩一切均有進步而已譬如佛魯冷池派之『吟誦』只用一

種『低音伴奏』（Generalbass）頗嫌乾燥無味其後巴黎呂里 Lully 及那木

Rameau 兩氏雖已漸進一步不若佛魯冷池歌劇之乾燥無味，然又因其太重

字句之故，盡將音樂之力用於描繪字句反使劇情大體不能整個表現在古

鹿埃 Gluck 氏之改革則一反其道一方面對於劇中『吟誦』用極有意味之

音樂相伴使其既饒興趣又復不害辭意他方面對於劇情大體又極注重不以

枝枝節節描寫爲長故自古鹿埃 Gluck 氏改革之後，歐洲歌劇大爲改觀直至

第十九世紀德國歌劇大家瓦庚來 Wagner 氏猶奉古鹿埃 Gluck 氏爲其師

表焉.

惟古鹿埃 Gluck 氏之改革只限於『莊劇』一途而『趣劇』（Opera buffa）

方面，則未遑顧及．於是『維也納三傑』中之摩擦耳提 Mozart 氏（一七五六

年至一七九一年）乃繼承其志以改革『趣劇』爲己任該氏產於奧國之薩

耳運堡 Salzburg 地方該地居民素富於詼諧性質而該氏之母尤喜滑稽該氏

既受此遺傳因於『趣劇』一道極有貢獻其長處即在其能使意大利式之輕

倩與日耳曼式之深厚融成一氣並以古鹿埃 Gluck 氏對於『莊劇』所用之

表情手段一一皆移植於『趣劇』之中故該氏名劇如 Die Hochzeit des Figaro

（一七八五年）之類在歐洲歌劇界中早已成爲模範作品直至今日尙未有

出其右者．

自古鹿埃 Gluck 及摩擦耳提 Mozart 兩氏改革成功以後，歐洲歌劇名

家輩出其在德國方面則有魏伯耳 Weber（一七八六年至一八二六年）白

堤火粉 Beethoven（一七七〇年至一八二七年）買羊擺兒 Meyerbeer（一

七九一年至一八六四年）馬耳邪南 Marschner（一七九六年至一八六一

年，）李可老 Nicolai（一八一〇年至一八四九年，）羅成 Lortzing（一八〇一年至一八五一年，）胡六圖 Flotow（一八一二年至一八八三年，）等等．其在法國方面則有阿乃費 Halévy（一七九九年至一八六二年，）阿白 Auber（一七八二年至一八七一年，）薄也丟 Boieldieu（一七七五年至一八三四年，）海諾 Hérold（一七九一年至一八三三年，）亞當 Adam（一八〇三年至一八五六年，）等等．其在意大利方面則有凱魯比里 Cherubini（一七六〇年至一八四二年，）史朋體里 Spontini（一七七四年至一八五一年，）魯色里 Rossini（一七九二年至一八六八年，）白里利 Bellini（一八〇一年至一八三五年，）董里采體 Donizetti（一七九七年至一八四八年，）費耳的 Verdi（一八一三年至一九〇一年，）等等皆貧重望．

惟自十九世紀中葉以來，歐洲歌劇界，又因德國出一『音樂偉人』瓦庚來 Wagner 氏（一八一三年至一八八三年）之故不免大起風波蓋該氏以

一人而具詩家、音樂家、戲劇家三種天才；故能融會貫通成為空前之歌劇大家.

其勢力之大殆無倫比彼之作品特色係將『歌唱』『吟誦』『說白』三者，合為一爐製成所謂『語歌』（Sprechsing）換言之『歌唱』有如『說白』

『說白』亦須『歌唱』我們知道從前歌劇組織係將『歌唱』『吟誦』『說白』三種分開各自成為『段落』（歐洲舊時劇本組織計分二種：（甲）『趣劇』之中每於『歌唱』『吟誦』之外插以『說白』（乙）『莊劇』之中則多不用『說白』只有『歌唱』及『吟誦』兩種.）該氏認為此種『段落』制度，太不近於自然乃將其根本取消全劇之中只用一種『語歌』而且從頭至尾一氣呵成換言之實與吾國近來所謂『文明戲』之性質相近不過『文明戲』係用『說話』形式出之而該氏作品則用『歌唱』形式出之，而且伴以樂隊之音並於劇中不唱之處利用樂隊演奏，以形容劇情；此則二者不同之點也此外該氏對於劇中角色各給以一種『導調』（Leitmotive）以代表該

角性格．每遇該角登場，常以該調為導引以使聽者立能辨別其人．（按該調只

有數音並非長篇調子請勿誤會．）該氏所作各種歌劇如 Tannhäuser（一八

四五年，）Lohengrin（一八四八年，）Tristan und Isolde（一八五九年，）

Meistersinger（一八六七年，）Nibelungen（一八五四年至一八七四年，）

Parsifal（一八八二年，）之類皆為空前偉大作品歐洲歌劇到了該氏遂達登

峰造極之境後之作者實難乎為繼其中比較稍有成績可言者只史推斯 R.

Strauss（生於一八六四年，）洪拔抵克 Humperdinck（一八五四年至一九

二年，）芬遲南 Pfitzner（生於一八六九年，）數人而已．

惟瓦庚來 Wagner 氏係羅曼主義派故其材料多取之於荒唐故事，而非

現實生活因此之故，意大利方面又有馬思康己 Mascagni（生於一八六三年，）

迺翁喀瓦羅 Leoncavallo（一八五八年至一九一九年，）普車里 Puccini（一

八五八年至一九二四年，）等等創立『寫實主義』（Verismo）一派以反對

該氏此外，第十九世紀末葉，意大利方面尚有一位歌劇大家費耳的 Verdi 氏（一八一三年至一九〇一年）其作品亦復規模宏大頗爲近世歐洲舞台所喜演云．

又瓦庚來 Wagner 氏著作，大抵悲觀頹放；而且基督敎化，處處皆求解脫．因此，德國大哲尼采（一八四四年至一九〇〇年）少時對於該氏作品雖極崇拜，但是晚年却一變而爲非常反對其時法國有一歌劇作家名比色 Bizet（一八三八年至一八七五年）者所譜 Carmen（一八七五年）一劇頗得壯健充實之美，最爲尼采所賞識其後此種歌劇亦爲反對瓦庚來 Wagner 氏作風有力份子之一．此外，法國方面同時尚有歌劇作家古諾 Gounod（一八一八年至一八九三年）及土馬 Thomas（一八一一年至一八九六年）兩人，亦極著名但兩人作風均受德國影響不少．

自第十九世紀中葉以來，巴黎音樂家中，頗有迎合墮落社會心理爲志者，

輒造爲『香豔短劇』(Operette)，以動巴黎人士耳目其後此項短劇亦復盛

行全歐．其中作家，如愛耳外 Hervé（一八二五年至一八九二年．）阿芬把赫

Offenbach（一八一九年至一八八〇年．）史推斯 J. Strauss（一八二五年至

一八九九年．）等等皆極有名．

第二十五節　近代西洋器樂之完成

近代西洋器樂，係起源於紀元後第十六世紀之中，（其時作品種類，爲銳

扯喀 Ricercar，康處酒 Kanzone 安克塔 Toccata 等等參看第十四節第4

項．）發達於第十七世紀及第十八世紀上半期之間，（其時作品種類爲瑣那

台 Sonata，生風里 Sinfonia 空澈提 Concerto 舒怡塔 Suite 等等參看第十八

節各項．）完成於第十八世紀下半期．自此以後『器樂』一項，遂與『歌劇』共

爲西洋音樂之中心當第十六世紀之時西洋『器樂』地位猶遠在『歌樂』

地位之下．到了第十七世紀至第十八世紀上半期之間，『器樂』勢力，始與『歌樂』勢力平衡．到了第十八世紀下半期以後，『器樂』聲勢遂遠駕『歌樂』聲勢之上矣．近代西洋『器樂』之完成，實以『北德意志樂派』（其代表為巴赫 Ph. E. Bach 係前述巴赫 J. S. Bach 之子，）『南德意志樂派，』（卽莽海模 Maunheim 樂派其代表為史特米運 J. Stamitz，）『維也納三傑，』（海登 Haydn，摩擦耳提 Mozart，白堤火粉 Beethoven ）為最有力．『北德意志樂派，』對於『客廳音樂』之瑣那台 Sonata 作品最有貢獻至於『南德意志樂派』則對於『樂隊音樂』之生風里 Sinfonia 作品最有貢獻『維也納三傑，』則對於『客廳音樂』及『樂隊音樂，』均有極大成績尤以白堤火粉 Beethoven 氏為最近代西洋『歌劇，』至德人瓦庚來 Wagner 氏出而歎觀止．『器樂』則至德人白堤火粉 Beethoven 出而歎觀止．

『北德意志樂派』首領巴赫 Ph. E. Bach（一七二四年至一七八八年），

對於瑣那台 Sonata 之貢獻其第一步卽在盡將昔日『樂器』作品所含『跳舞音樂』成分加以劃除並將篇章數目定爲（甲）『快板』（乙）『慢板』（內）『快板』三種．第二步在（甲）篇『快板』中只用一種『主句』（Thema），以爲全篇線索換言之該篇音樂皆從此一句『根本思想』發育而成其後到了奧人海登 Haydn 氏，（一七三二年至一八〇九年）則更於上述（甲）（乙）（內）三篇之外，加入含有『舞樂』性質之梅樂哀 Menuett（法國舞樂）一篇，或富有『恢諧』性質之快板 Scherzo（卽『諧謔』之意，）一篇於（乙）篇之後．（參看後段．）至於奧國音樂家摩擦耳提 Mozart（一七五六年至一七九一年）之作品則大抵仍係『三篇組織』惟其中亦有一部分爲『四篇組織』或『二篇組織．到了白堤火粉 Beethoven 氏，（一八七〇年至一八二七年，德人』但常住維也納）則常爲『四篇組織；而且不用『梅樂哀』Menuett 而用『諧謔』Scherzo 此外在『維也納三傑』之時關於（甲）篇

『快板』組織，共分三段：通常係用兩個『主句』，互相對抗；如兩峯突起各爭

雄長；其後轉入他調暫告結束，是爲『第一段』復次再將上述『第一段』中

之兩個『主句』加以種種變化是爲『第二段』最後又將『第一段』內容，

回應一番並用本調作結是爲『第三段』（參看後段史特米運 Stamitz 以

及拙著西洋製譜學提要第一三五頁）

此項瑣那台 Sonata，或爲鋼琴獨奏或爲鋼琴提琴合奏所以稱爲『客

廳音樂』（Kammermusik）自『維也納三傑』而後此項『客廳音樂』逐漸爲

『羅曼主義派』所忽視不免大受打擊直至第十九世紀下半期德國音樂家

柏納模斯 Brahms（一八三三年至一八九七年）逎格耳 Reger（一八七

三年至一九一六年）輩始有重整旗鼓之勢最近數年以來德國『音樂過激

派』亨得米提 Hindemith（生於一八九五年）等等，對於『客廳音樂』一

項亦復極爲注意焉（又『四人合奏曲』Quartett（起於第十八世紀上半

其樂器尚有雙簧管（Oboe）與巴頌管 Fagott 等管樂器，此外尚有各種絃樂器。

者」（Crescendo des Orchesters）之效果。

Stamitz 由此確立管絃樂隊漸強漸弱（與 Haydn 同樣採用之）「漸強

nuett（小步舞曲）為其第三（或第二）樂章，於此「主題」之中，

Sinfonia 之第四樂章，其第二「主題」與第一「主題」對比。Me-

而置重於「主題」之對比，並以「第二主題」與「第一主題」相對照。

顯然接近近世之交響曲，其第一樂章採用「奏鳴曲式」（Sonata

形式）之樂章，包含於交響曲 Sonata 中。其樂曲之構成，乃 Sin-

fonia 中採用奏鳴曲 Sonata 形式者，此即近代交響曲之先驅。Sin-

其樂曲之構成乃採用奏鳴曲式 J. Stamitz（一七一七～五七年）所作 Sin-

『奏鳴曲式』與及其他之 Sinfonia 音樂之「交響曲」等，此「交響曲」中之 Sin-

注：此處所謂之「交響曲」乃

（略）之確立「奏鳴曲式」為其近世交響曲與奏鳴曲 Sonata 之確立，

洋簫 Klarinette 號角 Horn 兩種樂器於樂隊之中；以『吹奏樂器』代替鋼琴（音節之類）以擴大樂隊功用其後『維也納三傑』繼史特米運 Stamitz

而起於是此項生風里 Sinfonia 作品進化逐達至高之境尤以白堤火粉 Bee-
thoven 氏所作生風里 Sinfonia 九種爲空前絕後之偉大作品在『維也納三
傑』所作各種生風里 Sinfonia 之中其『主句』往往由數種樂器先後繼續

分奏不以一種樂器獨任其事以使各種樂器皆有相當機會彼此平均發展以
免聽者耳朵專爲一種樂器所束縛襲失樂隊合奏之意德國學者呂滿 Riem-
ann 氏因呼此項作法爲『斷續分奏法』(Durchbrochene Arbeit).

　　按『維也納三傑』中海登 Haydn 及摩擦耳提 Mozart 兩氏均係奧人；

其作品皆帶『南方人士』活潑該諧性質極優美愉快之能事反之白堤火粉
Beethoven 則係德人來自北方性既孤冷命尤坎軻（少年即得耳聾之症；）

又值其時法蘭西大革命潮流洶湧悲觀主義盛行一時於是彼之作品亦復飽

含嚴蕭沉痛之音常以『人道主義』爲其歸宿，並以『羣衆』爲其作品對象，

不復再如海登 Haydn 及摩擦耳提 Mozart 兩氏之僅以少數『賞音之士』

爲其作品對象者也自『維也納三傑』而後此項生風里 Sinfonia 作品途不

復再有若何巨大進步其間較有成績可言者惟許伯提 Schubert（一七九七

年至一八二八年，）不魯克南 Bruckner（一八二四年至一八九六年，）柏納

模斯 Brahms（一八三三年至一八九七年，）馬酒兒 Mahler（一八六一年

至一九一一年，）數子而已．至於近代盛行之空澈提 Concerto（參看第十八

節第 3 項，）其篇法組織亦與生風里 Sinfonia 相似又自第十九世紀以來，

『詩料音樂』（Programmmusik）盛行，（參看第二十三節，）於是又有所謂

『生風里詩』 Sinfonische Dichtung 者發生亦係一種『樂隊音樂』但其

篇法無一定形式其中著名作家則爲伯爾柳暹 Berlioz（一八〇三年至一

八六九年，）李斯志 Liszt（一八一一年至一八八六年，）聖陝 Saint-Saëns

（一八三五年至一九二二年，）史推斯 R. Strauss（生於一八六四年，）諸人

## 第二十六節　近代西洋歌樂之概況

自第十九世紀以來，西洋音樂重心，全在『歌劇』及『器樂』兩種，已如前文所述其在『教堂歌樂』方面則『舊教歌樂』至第十六世紀意大利人拔納斯推拿 Palestrina. 氏已歎觀止（參看第十四節第 3 項）『新教歌樂』則至德人巴赫 Bach 氏亦已達絕頂（參看第二十節(3)(4)兩項）後之作者，實難乎爲繼惟其後因爲西洋音樂作風歷次變動之故，拔納斯推拿 Palestrina 及巴赫 Bach 兩氏作品先後陷於湮沒狀態直到第十九世紀初葉德國方面所謂『古樂復興運動』者發生；於是德國大學教授提寶 F. J. Thibaut（一七七四年至一八四〇年）於一八二五年發表其著名論文 über Reinheit der Tonkunst，（卽『純潔之樂』之意）對於拔納斯推拿 Palestrina 氏作

品,竭力推崇在一八二九年之時,又由德國音樂家門登思宋 Mendelssohn(一

八〇九年至一八四七年)從故紙堆中將巴赫 Bach 所作 Matthäuspassion

從新加以演奏其結果拔納斯推拿 Palestrina 及巴赫 Bach 兩氏著作又復

先後爲人重視得慶再生直至今日未衰.

　　但在第十九世紀之際,歌樂方面亦有一種創作,其盛況實爲前此所未有,

按卽所謂『詩樂』(Liedkomposition)者是也當第十四世紀意大利方面『新

樂』運動發生之際,(參看第十四章第(1)項)『詩樂』如馬隊喀 Madrigal

之類,(係用樂器伴奏,)曾盛行一時到了第十六世紀『純粹歌樂』(A. Cap-

pella-Stil) 當道之際又發生一種只歌不奏之『詩樂』稱爲『純粹歌唱之

詩』A.Cappella-Lied 但其後(第十七世紀及第十八世紀)西洋『詩樂』

却一蹶不振未有大家出世直到第十九世紀初葉,德國大詩家哥德 Goethe

(一七四九年至一八三二年)及大音樂家許伯提 Schubert (一七九七

年至一八二八年，）並世降生，於是西洋『詩樂』又復忽呈繁盛之象其後繼
之以薛曼 Schumann （一八一〇年至一八五六年）胡朗池 Franz （一八
一五年至一八九二年，）柏納模斯 Brahms （一八三三年至一八九七年，）
屋而夫 Wolf （一八六〇年至一九〇三年）等等德國『詩樂』之盛遂遠
駕其他歐洲各國之上.

第二十七節　無主音樂之產生

西洋音樂自古代希臘以來皆爲有『基音』（Tonika）有『宮調』（Tonart，
之音樂.自上古至紀元後第十三世紀之時樂中所用之音多以 c d e f g a h
(b) 七音爲限自第十三世紀至第十六世紀之間歐洲方面有所謂『僞樂』
（Musica ficta）者發生更於上述七音之外加用 #f #c a♭ e♭ e♭ 四音但當時不以此
項音節爲『正當音節，』故在樂譜之中往往不加註明，臨時由奏者依照習慣

加以升降而已．到了第十六世紀『威尼斯樂派』當道之際，逐主張此項新增之音宜切實註明，並提高其地位（參看第十四節第(5)項(甲)段）自第十九世紀『半音派』（Chromatiker）勢力日益膨脹以來（如羅曼主義派音樂尤其是史卜耳 Spohr〔一七八四年至一八五九年〕曲冰 Chopin〔一八一○年至一八四九年〕兩人作品之類，參看 Naumann, Illustrierte Musikgeschichte, 1923，第五三○頁及五四九頁，）於是西洋自古相傳之『七音』樂制，不免爲之動搖此外西洋自第十六世紀『諧和學』發明以後（參看第十四節第(5)項中(乙)(丙)兩段及第二十一節第(3)項）調中各音之間彼此皆有密切關係但到了第十九世紀瓦庚來 Wagner 氏於其所作 Tristan und Isolde 一劇之中常將十二個『半音』(Chromatische Skala)一給與『上五階諧和』(Dominaute)之作用於是西洋自古相傳之『諧和學理』又不免爲之變動而且西洋音樂家自第十七世紀孟德廢邸 Monteverdi 氏至第十九

世紀瓦庚來 Wagner 氏，對於『不協和音階』之應用，均與日俱增以爲刺激聽衆神經之方法．於是西洋自古相傳之『基礎諧和』——『三音諧和，』——亦不免失其重要地位．凡此種種皆爲今日『無主音樂』之先驅殆所謂『勢有必至』者也．到了一九〇九年，奧人荀白格 Schönberg 氏（生於一八七四年）於其所著鋼琴樂譜（Op. 11）三篇之中，遂完全實現『無主音樂』之理想．其方法往往同時應用數個『基音』以亂一個『基音』獨霸之局．勢學者稱之爲『複基音』Polytonalität（其只用兩個『基音』者，則稱之爲『雙基音』Bitonalität）此外，荀白格 Schönberg 氏並於一九一一年發表『諧和學』（Harmonielehre）一書暢述其理．但該氏作品既用數個『基音』以亂一個『基音』獨霸之局其結果終未能盡脫『基音』之痕跡．到了奧人好耳 Hauer（生於一八八三年）俄人古里邪夫 Golyscheff（生於一八九五年）兩氏，則對於『基音』一物根本打破．彼輩音樂乃係十二個彼此毫無關係之

音所組成其樂譜寫法，亦與從前稍異，譬如：

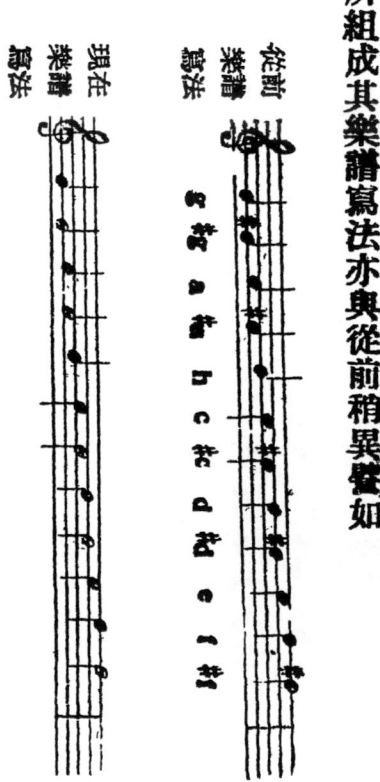

從前　樂譜　寫法

現在　樂譜　寫法

g ☐ a ☐ h c ☐ d ☐ e f ☐

換言之，#g音並非由 g 音升高而成者；乃係一個獨立之音，與 g 音絲毫無

關，而且每篇作品之中必須十二個音一一應用方可；否則稱寫『不純』（Un-

rein）茲錄該項作品一段如下（請參看 Eimert Atonale, Musiklehre, 1924,

第八頁）

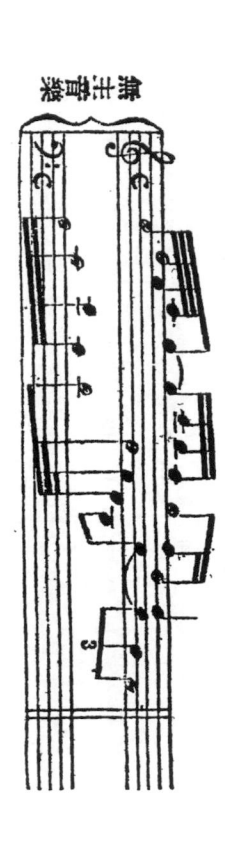

津乎器樂

至於由此方法所組成之調子,可得四萬萬七千九百萬零一千六百種,彼

此各不相同換言之,此種製譜方法與其謂爲『製譜』毋寧謂爲『算賬』.

第二十八節　近代西洋音樂科學之發達

『音樂科學』(Musikwisseuschaft)範圍係包含下列三種學科卽(甲)

『音樂學』如『音學』(Akustik)『聲音心理學』(Tonpsychologie)『音

樂美學』(Musikalische Aesthetik)『實用樂理學』(Praktische Musikth-

eorie),等等是也.(乙)『音樂史,』如研究『作品構造』之進化樂器樂制之

變遷等等是也．（內）『比較音樂學』(Vergleichende Musikwisseuschaft), 如

研究各種民族音樂之類是也上述三種之中（甲）（乙）兩種發達較早（內）種

研究,則係最近數十年之事,

在古代希臘之時,關於『音樂學』則有彼得果納斯 Pythagoras, 亞里斯

多德 Aristoteles, 亞里斯多克深羅斯 Aristoxenos 等人關於『音樂史』則

有蒲魯他邪 Plutarch 氏（參看第六節(1)(2)兩項）可謂盛極一時到了中古

時代,西洋『音樂文化』一降而為教堂之奴隸其時關於『音樂學』方面只

以適應當時『實用音樂』之需要為限不復再作精深研究至於『音樂史』

一項,則直至紀元後第十七世紀末葉始有意大利人朋得皮 Bontempi 氏（一

六二四年至一七〇五年）於一六九五年作 Historia musica 一書其後更於

一七五七年,繼以意大利音樂學者馬耳體里 Martini 氏（一七〇六年至一七

八四年）所作 Storia della musica 一種到了第十八世紀末葉遂有兩部英

國名作出現，一為好金 Hawkin.氏（一七一九年至一七八九年）之A general history of the science and practice of music（一七七六年）二為標來 Bur-ney 氏（一七二六年至一八一四年）之 A general history of music（一七七六年至一七八九年；）皆係按照新法敍述其後更於一七八八年，繼之以德人佛耳客 Forkel 氏（一七四九年至一八一八年）所作之 Allgemeine Geschichte der Musik 一書到了第十九世紀,此項學問逾日益發達在比利時則有法體 Fétis（一七八四年至一八七一年）所作之 Historie générale de la musique（一八六九年至一八七六年）在奧則有阿模白魯斯 Ambros（一八一六年至一八七六年）所作之 Geschichte der Musik（一八六二年至一八七八年;）在德則有愛提南 Eitner（一八三二年至一九〇五年，）呂滿 Riemann（一八四九年至一八八二年）等等;在法則有羅曼羅蘭 Romain Rolland（生於一八六六年）氏皆寫一時傑出之士.

同時，又因西洋自然科學發達之故，『音樂學』亦隨之大為進步在『音學』方面則有德人黑耳木火耳慈 Helmholtz（一八二二年至一八九四年）所作之 Die Lehre von den Tönempfindungen（一八六三年）在『聲音心理學』方面，則有柏林大學教授施統胡 Stumpf（生於一八四八年）所作之 Toupsychologie（一八八三年）在『音樂美學』方面則有維也納大學教授杭恩里克 Hanslick（一八二五年至一九〇四年）所作之 Vom Musikalisch-Schönen（一八五四年）皆為一世名作其在『比較音樂學』方面，則有英人愛里 Ellis（一八一四年至一八九〇年）奧人何耳波斯特 Hornbostel（生於一八七七年現任柏林大學教授）等等皆有極大貢獻.

# 附錄 『主音伴音混合』時代音樂歷史表

盧梭 Rousseau 一七一二年至一七七八年．

巴赫 Ph. Em. Bach 一七一四年至一七八八年.

古鹿埃 Gluck 一七一四年一七八七年.

史特米遐 Stamitz 一七一七年至一七五七年.

皮車里 Piccini 一七二八年至一八〇〇年.

海登 Haydn 一七三二年至一八〇九年.

格累推 Grétry 一七四一年至一八一三年.

摩擦耳提 Mozart 一七五六年至一七九一年.

凱魯比里 Cherubini 一七六〇年至一八四二年.

克老也遐 Kreutzer 一七六六年至一八三一年.

魯德 Rode 一七七四年至一八三〇年.

白堤火粉 Beethoven 一七七〇年至一八二七年.

史朋體里 Spontini 一七七四年至一八五一年.

薄也丟 Boieldieu 一七七五年至一八三四年.

巴嗦里利 Paganini 一七八二年至一八四〇年.

史卜耳 Spohr 一七八四年至一八五九年。

法體 Fetis 一七八四年至一八七一年。

魏伯耳 Weber 一七八六年至一八二六年。

海諾 Herold 一七九一年至一八三三年。

買羊擺克 Meyerbeer 一七九一年至一八六四年。

魯色里 Bossini 一七九二年至一八六八年。

馬耳邪南 Marschner 一七九六年至一八六一年。

許伯提 Schubert 一七九七年至一八二八年。

阿乃費 Halévy 一七九九年至一八六二年。

羅成 Lortzing 一八〇一年至一八五一年。

白里利 Bellini 一八〇一年至一八三五年、

亞當 Adam 一八〇三年至一八五六年。

伯爾柳遲 Berlioz 一八〇三年至一八六九年。

苦色馬克 Coussemaker 一八〇五年至一八七六年。

門登恩宋 Mendelssohn 一八〇九年至一八四七年.

曲冰 Chopin 一八一〇年至一八四九年.

薛曼 Schumann 一八一〇年至一八五六年.

士馬 Thomas 一八一一年至一八九六年.

李斯志 Liszt 一八一一年至一八八六年

瓦庚來 Wagner 一八一三年至一八八三年.

胡朗池 Franz 一八一五年至一八九二年.

阿模白魯斯 Ambros 一八一六年至一八七六年.

阿芬把赫 Offenbach 一八一九年至一八八〇年.

費克斯騰 Vieuxtemps 一八二〇年至一八八一年.

法郎克 Franck 一八二二年至一八九〇年.

不魯克南 Bruckner 一八二四年至一八九六年.

杭恩里克 Hanslick 一八二五年至一九〇四年.

史推斯 J Strauss 一八二五年至一八九九年.

格瓦耳 Gevaert 一八二八年至一九〇八年．

彼諾 Hans v. Bülow 一八三〇年至一八九四年．

約阿海模 Joachim 一八三一年至一九〇七年．

柏納模斯 Brahms 一八三三年至一八九七年．

聖陝 Sa nt-Saëns 一八三五年至一九二一年

比色 Bizet 一八三八年至一八七五年．

洪拔抵克 Humperdinck 一八五四年至一九二一年．

酒翁喀瓦羅 Leoncavallo 一八五八年至一九一九年．

普事里 Puccini 一八五八年至一九二四年．

德比舍 Debussy 一八六二年至一九一八年．

屋而夫 H. Wolf 一八六〇年至一九〇三年．

馬酒兒 Mahler 一八六〇年至一九一一年．

馬恩康巴 Mascagni 生於一八六三年．

史推斯 R.Strauss 生於一八六四年．

羅曼羅蘭 Romain Rolland 生於一八六八年．

荀白格 Schönberg 生於一八七四年．

亨得米提 Hindemith 生於一八九五年．

史託文思齊 Strawinski 生於一八八二年．

好耳 Hauer 生於一八八三年．

古里邪夫 Goljschett 生於一八九五年．

## 問題

(1) 試言『主音伴音分立』與『主音伴音混合』相異之點？

(2) 試述古典主義音樂與羅曼主義音樂不同之處？

(3) 瓦庚來 Wagner 所作歌劇之特色安在？

(4) 瑣那台 Sonata 之篇數有幾以及第一篇之組織如何？

(5) 何謂『無主音樂』？

## 參考書

中國四大發明之一，本於紀元一二三十年至一五七五年...

...

(1) Dannreuther, The romantic period (The Oxford history of music Vol. VI) 1905, Oxford.

(2) Niemann. Die Musik der Gegenwart, 1918, Berlin.

(3) Romain Rolland, Musiciens d'aujourd'hui, 1912.

八畫

十畫

# 西 文 名 詞 索 引

中華藝術叢書
# 西洋音樂史綱要

1912

作　　者／王光祈　編
主　　編／劉郁君
美術編輯／鍾　玟

出 版 者／中華書局
發 行 人／張敏君
副總經理／陳又齊
行銷經理／王新君
地　　址／11494 臺北市內湖區舊宗路二段181巷8號5樓
客服專線／02-8797-8396　　傳　　真／02-8797-8909
網　　址／www.chunghwabook.com.tw
匯款帳號／華南商業銀行　西湖分行
　　　　　179-10-002693-1　中華書局股份有限公司

法律顧問／安侯法律事務所
製版印刷／維中科技有限公司　海瑞印刷品有限公司
出版日期／2017年3月臺五版
版本備註／據1987年2月臺四版復刻重製
定　　價／NTD 490

國家圖書館出版品預行編目（CIP）資料

西洋音樂史綱要 ／ 王光祈著. 一臺五版. 一 臺
北市 ： 中華書局，2017.03
　面　；公分. 一（中華藝術叢書）
ISBN 978-986-94040-4-4(平裝)

1.音樂史 2.歐洲

910.94　　　　　　　　　　　　　　105022423